黃金旋律奧祕之謎

音樂修養培訓手冊(下)　　陳健華編

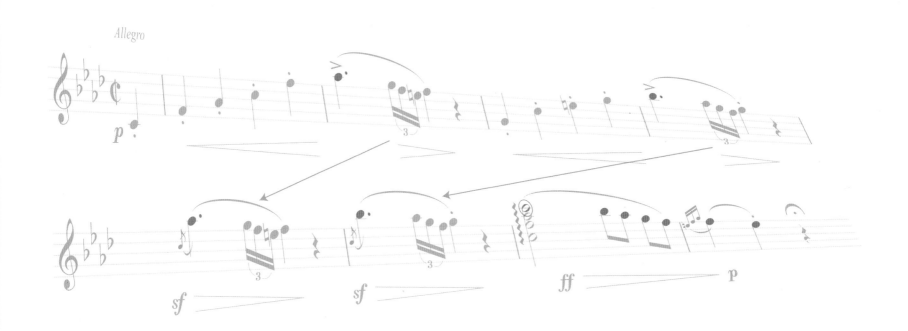

作者介紹

陳健華

1934年	出生，籍貫浙江定海，在上海長大
1947年	定居香港
1957-1963年	留學德國、奧地利，主修作曲
1961年	以優異成績畢業於奧地利維也納國立音樂學院作曲系
1963年	以優異成績畢業於德國斯圖加特國立高等音樂學院作曲系
1963-1983年	受聘為香港清華書院作曲系教授，並於香港多所大學任教
1973-1981年	任亞洲作曲家同盟（香港區）副主席
1983年	獲英國倫敦聖三一音樂學院作曲院士銜 (F. T. C. L.)
1967年起	任英利音樂有限公司榮譽顧問
1995年起	任香港出版總會榮譽會長

1959年攝於意大利威尼斯。

簡歷

作品

著有多部音樂作品：包括管弦樂曲、室內樂、鋼琴曲、獨唱曲、合唱曲、兒童歌劇、器樂曲等。

著名作品如管弦樂曲《日出》、《紫色的美賽迪絲》，長笛曲《聽雨》、《悲怨》，以及鋼琴曲《仙境》。

數十年來致力音樂教育工作，著有多套音樂教科書及理論著作，包括：

1. 《音樂的欣賞與體驗》

2. 《近代音樂漫談及中國音樂風格專論》

3. 《黃金旋律奧祕之謎》(上、下冊)

4. 《中國優秀民歌代表集》(共四本)

5. 《青蔥歌集》(共三本)

6. 《音樂精華概覽》(新中學音樂，共三本)

7. 《新小學音樂》系列 (七套共八十四本)

8. 《唱遊一百分》(共六本)

1962年攝於德國斯圖加特居室中。

作品評語選錄

與太太合照，攝於2018年。

「他的樂風很獨特，超出傳統的審美觀念。」——《華僑日報》，1966年2月18日（滔）

"The Composer's 'Adagio for Piano' is an interesting piece in the impressionistic style and perhaps the most impressive of the piano works by Chinese composers in the programme."
—— *South China Morning Post*, February 21, 1966

「陳健華掌握到現代的音樂語彙的動人效果，而以自己的心意去寫作，不受成規所限制，當天演出他的長笛曲《聽雨》、《悲怨》及鋼琴曲《慢板》都是意境很新鮮，音樂很美的作品。」
——《星島晚報》，1966年2月22日（陳浩才）

「在器樂曲方面，我喜歡陳健華先生的《悲怨》，用新的手法把悲怨之情烘托得很深刻。」
——《亞洲娛樂》，1966年4月號（薛偉祥）

「陳健華的《日出》，是純音樂與標題音樂的一種奇妙結合，為當日演出效果最佳的一段……有十分嚴密的結構。這段樂曲寫得十分引人入勝……配器效果亦十分新穎，敲擊樂器的運用很夠刺激，所用節奏音型亦極具魅力。」
——《星島晚報》，1969年12月22日（楊芝鈴）

「陳健華先生寫了今晚所唱的兩首歌曲，即《夢影》和《海闊天空》，他寫的音樂實在優雅變幻和美麗，是我多年來所渴望能聽到的新音樂。他用音樂來表達幻覺，又用音樂來表現天空中的自然變化如雷電、如風雨，不受五線譜及時間的限制，那美妙的聲音令人不禁神往而陶醉於音樂之中。」
——「藝風合唱團十九週年音樂會節目單」，1975年8月21日（老慕賢）

「香港代表陳健華的《日出》也有很高評價……結構完整，樂曲流暢，配器有條不紊，在高手雲集之交流發表中，毫不遜色而極受歡迎。」——《明報周刊》，1975年11月9日（林樂培）

"...highlight on this occasion was 'Sunrise', by Chen Chien-hua, which showed a really creative imagination at work..."

—— *South China Morning Post,* November 11, 1976 (David Gwilt)

「外表有些灰色，內裏有一陣淡淡的憂愁，有時有一種回憶中的痛楚……一種遠遠的、悠悠的略帶感傷的『美』。」

——《星晚周刊》，228期 (1978年5月) (洪若豪)

「單憑他的一本《音樂的欣賞與體驗》，都夠資格被尊稱為音樂學者而無愧。」

——《音樂生活》，169期 (1978年) (梁寶耳)

「伴奏中的特有音型及許多不協調和弦所襯托出的虛渺幻境，更能表現出作者力求以一種新的嘗試來表達古人情感的努力。」——《明報月刊》，152期 (1978年8月) (陳能濟)

「敲擊樂雖然件數不多，但效果極為顯著……發展部剛勁……重現部氣勢浩大……就體裁、配器、旋律等方面來講，《地震海嘯》是一首精緻、嚴謹的作品。」——《新晚報》，1980年3月19日 (劉靖之)

「音樂感很有深度，它把景與情，物與人的關係處理得很妥善。人的感情在其中佔有主要地位。」

——《華僑日報》，1994年10月12日 (王東路)

「資深作曲家陳健華的《紫色的美賽迪絲》(靈魂滋補音樂)，整個作品以優美動人的旋律構成……是一首受聽眾喜愛、對聽眾有滋補作用、能達到作曲家長久以來所追求的『雅俗共賞』的作品……如能壓縮到七至八分鐘，將會是一首人聽人愛的樂曲。」

——《大公報》，2000年9月15日 (周凡夫)

於香港大學成立「陳健華陳遠嫻基金教授席 (音樂)」，以支持音樂研究與發展。在銘謝禮上，與港大校長張翔教授 (左二)、音樂系教授陳慶恩博士 (右二) 及文學院院長孔德立教授 (右一) 合照。

序言

問：請問你為甚麼會編這本《黃金旋律奧祕之謎》？

答：相信大家都知道，西洋音樂在作曲理論方面，數百年來建立了「和聲、對位、曲式、配器」四大課程，就是沒有最初始的「旋律學」。很多中外學者對此不以為然，後來才明白這個具高度獨創性的科目，不設立系統式的課程反而對作曲家最有利。作曲老師吸收了過往的教學經驗，發現說得愈多，學生的束縛愈多，而且分析往往流於主觀，不夠客觀。想想柴可夫斯基著名的《小提琴協奏曲》及《鋼琴協奏曲》給評論者評得一文不值，可想而知評論不可盡信！現今的作曲老師，要求學生抄寫清楚自己的作品，由優秀音樂家當場演出，學生則細心聆聽，自己決定作品有沒有修改之處，老師在旁不發一言，只偶爾提出演出上的技術問題；平時則要求學生多聽不同風格的作品，要求學生提供聆聽曲目。由此可見，旋律是否優秀高質量，是要自己通過「眼」和「耳」，親身體會和感受，這正是我編《黃金旋律奧祕之謎》的出發點：通過展示大量優秀的旋律，供大學音樂系學生及愛好音樂的讀者欣賞及「哼唱」——「眼」、「耳」、「口」三者並用，從而體會旋律的無窮魅力。

問：「黃金旋律」是甚麼意思？

答：所謂「黃金旋律」，是指不以個人喜好為標準，而以專業標準鑒定出來極高質量的旋律，有時還得考慮大眾的認受性。

問：那麼，這本書的旋律全是「黃金旋律」嗎？

答：首先，這本「書」稱為「培訓手冊」比較恰當。正如剛才所說，我搜羅了歷來含金量甚高的優秀旋律，供愛好音樂的讀者「哼唱」，體會旋律的無窮魅力，從而提升音樂修養。正確來說，應是「音樂修養培訓手冊」。
至於是否全是「黃金旋律」，我只可以說絕大部分是，僅有小部分旋律是為了說明問題而引用，或因風格問題而不被認同為優秀作品。

問：培訓手冊部分內容似乎有點深奧，音樂愛好者能夠接受嗎？

答：其實我探討的內容，一般熱心的音樂愛好者及音樂家都深感興趣，所以問題不大。我的音樂學生全都熱衷於實際的音樂，有些更是才華洋溢，創造力非凡，可就是沒有一個書呆子。因此，本手冊的文字儘量精簡，以提

綱挈領的形式表達，抄譜方面又做到分句式排列，並以數字及字母來標明音樂結構（見「編寫說明」），一目了然，既可減少閱讀上的障礙，亦可減少深奧難懂的描述及專業術語帶來的隔膜，由讀者自己參與及總結。

問：為甚麼手冊裏的旋律很少附有歌詞？

答：因為旋律本身包含了自己的內在邏輯，已經可以說明很多問題，不過「旋律」和「語言」結合起來可算是另一種藝術，需要另一本專著來探討。這種「合金旋律」往往比「純金旋律」更具藝術感染力，很多戲曲唱段到了全劇的高潮時，詞曲配合得絲絲入扣，扣人心弦，發揮了綜合藝術的最大感染力，這不是純旋律可以達到的。

問：你所說的「奧祕」和「謎」是甚麼意思呢？

答：或許讀者會問，音樂真的有這麼多奧祕嗎？我們又應該怎樣領會當中的要點呢？老實說，要捕捉作曲家的思路並不容易，要條分縷析更非易事。在撰寫的過程中，我花了不少時間為旋律寫上簡明扼要的點評，就是為了幫助讀者理解之餘，同時減輕閱讀上的負擔。當然，有些音樂要點是無法解釋清楚的，只能心領神會，這就像「人體解剖」的情況：儘管醫生能操作精細，解剖層次清楚，卻無法真正解釋「靈魂」及「精神」，這只好稱之為「謎」了！

問：這本手冊有不少你的見解和評論，為甚麼不用「編著」的名義呢？

答：其實，本手冊所引用的例子全是幾千年來各名家及大師的靈感結晶（除了基於說明問題，而援引他人及本人作品中的幾個實例外），他們為我們示範優秀的旋律，並讓我從中總結旋律的要義，我已心存感激。在評點時，又參考了不少歷來音樂理論家的書籍，經搜集整理後，根據所理解及體會到的轉化成不成熟的要點與心得。因此，我不希望冠以「編著」之名，稱為「編」相信較為恰當。在此謹向各位作曲家及理論家致敬及致謝！

問：你希望讀者通過這本手冊，得到甚麼幫助？

答：我希望讀者們在本手冊的輔助下，在半年多內能完成培訓，提升音樂修養。如果讀者是專攻音樂創作的，我希望他完成培訓後，把手冊內所有內容及教條統統忘掉，謹慎地參考其他作曲家的思維，朝自己的幻想境界去創造新的作曲方法及新的世界。對於專業於演奏事業的讀者，我希望本手冊能為他培養音樂感、曲式感，從而真正地控制音樂的起伏，演奏時能加入個人見解，按照自己的理解和思維方式處理作品。對於熱心的音樂愛好者，我衷心希望他能深入享受音樂生活，並與專家們做朋友。
最後，我希望拋磚引玉，得到專業音樂工作者、作曲家及學者的回響，以及批評與指教。

編寫說明

問：《黃金旋律奧祕之謎》與視唱練耳書有何分別？

答：視唱練耳書的重點是培養讀者讀譜及視唱能力，主要要求唱準「音」和「節奏」。而本手冊除了重視音準和節奏外，對音樂處理的要求會多一些，引導讀者感受旋律的高低起伏、音量及速度的變化、高潮的安排及旋律上的每一個細節，可說是一本「音樂修養培訓手冊」，幫助讀者提升音樂修養。由此可見，兩者最大的共同點是：都是用來「哼唱」，而本手冊稍微多了一些理性的分析。

問：本手冊文字量不多，能有效提供培訓嗎？

答：用大量文字有系統、有條理地將所有問題說清楚當然很好，但也增加了閱讀上的負擔。本手冊言簡意賅，輔以大量「譜例」，讓讀者通過「哼唱」實際體會音樂的魅力。即使有一些專題的總結，仍然是相當精簡的。

問：為何不以較簡單的數字簡譜記譜？

答：由於手冊內提及大量古典名作，用五線譜來記譜比較恰當。我鼓勵對五線譜不熟悉的音樂愛好者，每天花十五分鐘學習看五線譜，相信兩、三個月後便可順暢讀譜。此外，再花一點時間「哼唱」及閱讀本手冊，便有可能與專家們促膝長談，討論音樂上的各種問題。

問：為何那麼重視「哼唱」旋律？

答：如讀者將「眼」、「耳」所看到和所聽到的旋律，用「口」哼唱出來，除了能證實自己吸收了多少，更重要的是可將所吸收到的變成自己親身的感受。建議：

• 利用鋼琴彈奏單旋律或幾個骨幹音，如果左手能按幾個和弦音作伴奏，當然更好。

• 哼唱時要注意音準，如沒有電腦或鋼琴輔助，可使用「音叉」幫忙。

• 哼唱時要數拍子，節奏要準確，有需要時可使用「拍子機」輔助。

• 留意分句換氣的地方要正確。

• 盡情投入地哼唱，深入地體會每一個細節，以及音樂上的魅力。每個例子宜哼唱三次或以上。

問：本手冊的抄譜方式為何跟一般的樂理書或音樂賞析書不同？

答：德國有一句俗語是「眼睛是耳朵的證人」。的確，利用「視覺」證實「聽覺」上所聽到的，會比純粹用「腦」來求知輕鬆許多。因此，本手冊首創以分句形式抄譜，將每一段落抄成一行，對準音符，這有助讀者看到句與句之間的異同、了解樂曲結構、捕捉作曲家（或民歌創作者）的思路，還能減少文字上的深奧描述及專業術語所帶來的隔膜。此外，本手冊以數字來標明音樂的結構，並用顏色和線條來標明音樂之間的關係，參見以下例子：

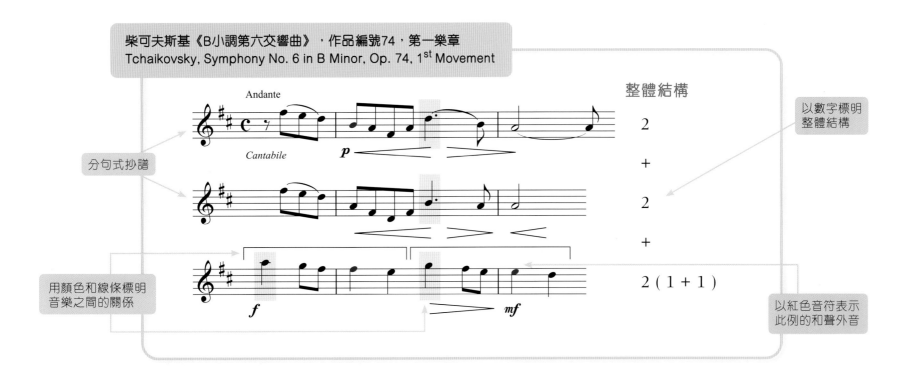

綜合以上所述，構成了本手冊的特色：以大量音樂名家的「黃金旋律」作例子，輔以精簡扼要的文字，引導讀者用「耳」去聽、用「眼」去看、用「口」去唱，感受及體會其中的魅力。

目 錄

下 冊

VII. 浪漫主義的旋律　①

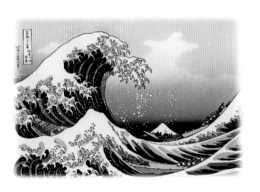

VIII. 現代的旋律　117

附錄　145

鳴謝　151

VII 浪漫主義的旋律

1. 何謂浪漫主義

問：浪漫主義是如何開始的？上次你說有些音樂史家將貝多芬當作浪漫主義的開始人物，這我從來沒有想過，可否多講一些？

答：貝多芬的音樂風格，從初期經中期到後期，其變化之大，簡直難以想像是由同一位作曲家所創作的。初期的純粹古典主義風格，與後期的浪漫主義風格，區別顯而易見。

古典主義音樂的特點，是將音樂當作純音樂，但貝多芬始終將音樂當作自我的表現工具，是他個人的本質決定了他最後超脫了古典主義。

他的作品表現手段不斷擴大，衝破了古典主義保守的結構，十分自由。

然而，他的慢板旋律，從浪漫主義的角度來看，與浪漫主義的旋律還是有明顯的距離。他有一種高雅、淡淡的理想，甚至連一個多愁善感的「留音」也不用，在抒情的旋律中仍只有他個人的、有理想而肯定的步伐。

問：那貝多芬算不算是浪漫主義的作曲家？

答：音樂史家各有各說，大部分認為他仍是古典主義作曲家。作為音樂愛好者、演奏家或作曲家，對這個問題不必太認真，「浪漫主義」這個詞語在剛問世時，其含義與「古典主義」並不像今天那樣對立。

至於「浪漫主義」何時開始，最普遍的說法，是從十九世紀初舒伯特創作藝術歌曲 (Art song) 時開始。另有一個說法，就是從1821年在柏林上演了韋伯 (Weber) 創作的歌劇《魔彈射手》(Der Freischütz) 時開始，此歌劇在各個音樂領域中，都有明顯的浪漫主義傾向。

問：你的解答澄清了我的一些疑問，但好像還有很多關於浪漫主義的問題，仍是不太清楚。

答：大概是因為我至今還未正式介紹「浪漫主義」吧！下面我會提綱挈領地談一談浪漫主義，希望對你有所幫助。

《魔彈射手》劇中角色服裝造型。

浪漫主義的思潮可遠溯至法國大革命時期，在十九世紀20年代後才真正興起，主要是基於理性主義的幻滅。

在這個問題上，有人積極探索，也有人消極逃避，因此在藝術上顯示出千姿百態，甚至彼此矛盾。

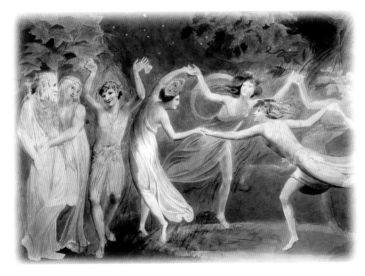

孟德爾頌所寫的《仲夏夜之夢》序曲，為浪漫主義作曲家描繪神話仙境提供了先例，並獲譽為音樂史上第一部浪漫主義標題性音樂會序曲。

一般特徵：

1. 個人化、主觀化 —— 側重主觀感受，突出抒情性、自傳性及個人的心理刻劃。

2. 情感化 —— 其抒情既細膩又奔放，無拘無束。

3. 喜好幻想 —— 表現心目中的理想與願望，經常採用民間神話、史詩，以及超自然的題材（如魔法、女巫、仙女、精靈等），也包括幻想式的異國題材。

4. 興起民族樂派的新潮流 —— 儘量在民間創作中尋求新素材及反映民族特性。

5. 熱衷於創作標題音樂 —— 同時主張與其他藝術（文學、戲劇及繪畫等）相結合，以便音樂更容易為聽眾所理解。

6. 提高了樂曲的演奏難度 —— 產生了很多像李斯特 (Liszt) 及帕格里尼 (Paganini) 等技藝精湛的高手 (Virtuoso)。

音樂特徵：

1. 旋律 —— 樂句的長度更為自由，並加上各種「擴展」來配合澎湃的感情。

2. 和聲 —— 採用更多「半音法」及「轉調」；當然也採用更多「新和弦」及新的「和弦進行」法。

3. 調性 —— 大、小調互相滲透，關係轉得更遠，調性開始游移不定。

4. 對位 —— 相對來說比以前少用很多。

5. 曲式 —— 更自由鬆散、篇幅更長，既喜用小品的形式，也採用交響曲及歌劇的宏大規模。

6. 體裁 —— 有多樂章或單樂章的標題交響曲、交響詩與序曲；以及單樂章的隨想曲、狂想曲、間奏曲；還有各種小品及聲樂套曲等。

7. 演出媒介 —— 以四種演出形式最為興盛，包括「鋼琴獨奏」、「樂隊」、「獨唱加鋼琴伴奏」及「歌劇」。

8. 採用大量管樂器及敲擊樂，色彩繽紛。

旋律特徵：

1. 將音色作為一個新的要素，根據其變化來設計旋律。

2. 發展樂句中的運動因素 (衝力)。

3. 由於速度及力度的改變，以及感情上緊張度的變化，而引起新一代的新趨向及時代意識。

4. 儘量創作與發展最富於表情、最接近生活的旋律。

5. 這些多姿多采的新旋律形式往往有力地宣示了它的一切渴望、恐懼、歡樂與哀愁，直接了當，毫不掩飾。

6. 上述所說的，其實最重要的一點就是：只需將旋律用不同的速度、節奏、音區及調性 (大、小調交替) 來處理，便可成為浪漫主義的旋律了。

總的來說，就是：

1. 音色多變化。
2. 情緒較激昂。
3. 意境很開闊。

問：你一下子說得這麼多，我要慢慢消化才成，或者要花很多時間呢！

答：對不起，的確說得太多了，不過很高興聽到你說會慢慢消化。只要你永不放棄，不斷鑽研，假以時日，一定會明白的。

問：我又想問一個與貝多芬所屬時期相似的問題：舒伯特算不算是古典主義的最後一位作曲家？

答：音樂史家也是各有各說，有的將貝多芬說成是浪漫主義者，同時也將莫扎特、海頓、格魯克，甚至巴哈及韓德爾都稱為浪漫主義者。

也有其他說法，德國著名音樂史家布魯默 (F. Blume, 1893-1975) 認為古典主義與浪漫主義是個統一體，並提出「古典浪漫音樂時代」這一名詞，令人驚奇。

更有一位學者將貝多芬逝世後的翌年 (1828年) 作為浪漫主義時期的開始。如此一來，舒伯特就完全屬於古典主義最後一位作曲家了。

不過，恕我不是專研音樂史，我覺得可以從「歌曲」中，音樂與詩歌結合這一點上，看到「古典」與「浪漫」的一些分別。

兩者都要求音樂與詩歌的融合，但浪漫派卻在音樂中，更忠實地表達詩歌的內容及氣氛，甚至衝出音樂結構上的限制。

古典主義中即使有強烈的主觀表現，往往被昇華為超脫個人的普遍性表現；而浪漫主義的主觀表現則更為外露，並帶有自傳的性質。

因此，我的結論正如開頭所說，舒伯特是浪漫主義的第一位作曲家，不知你是否同意？

不過，我還想補充一點的是，舒伯特在交響曲的繼承方面仍十分古典。因此，我認為將舒伯特稱為早期浪漫主義的鼻祖，以及古典主義最後一位巨匠比較適當。

由於本手冊集中分析歷來作曲家的旋律，音樂發展史的詳細情況，請自行研讀音樂史。

舒伯特是早期浪漫主義音樂的代表人物，是音樂從古典主義邁向浪漫主義的重要橋樑。

2. 帕格里尼的旋律

N. Paganini 1782 - 1840

帕格里尼《無窮動》，作品編號11
Paganini, *Moto Perpetuo*, Op. 11

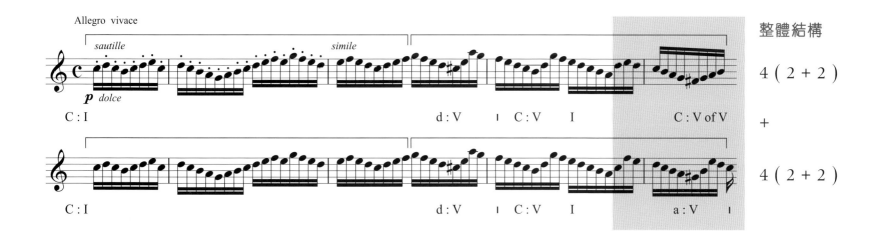

帕格里尼生於1782年，韋伯生於1786年，羅西尼生於1792年，他們比生於1797年的舒伯特要早好幾年。根據出生時代，我們先談談這三位作曲家的旋律。

在帕格里尼這首《無窮動》的樂曲中，所有音符都是十六分音符，要分辨句中的轉折，只可從和聲的進行及句子結構一般的長度來分析。

現於樂譜標示└───┘及離調的和弦名稱，你哼唱後有沒有相同或相異的感覺？特別是第二行開始的重複感覺！

3. 韋伯的旋律

C.M. von Weber　1786 - 1826

韋伯《奧伯龍》「海洋啊，你這巨大怪物」
Weber, "Ocean, Thou Mighty Monster" from *Oberon*

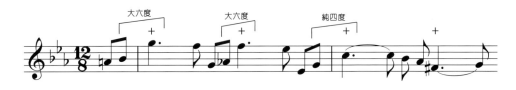

整體結構

$$2 \left(\frac{1}{2} + \frac{1}{2} + 1 \right)$$

對於浪漫派與古典派的分界線，很難明確地劃分。

一般來說，以舒伯特創作藝術歌曲的十九世紀初來劃分最為普遍，這點稍後會再提及。

不過，韋伯於1821年在柏林首演的《魔彈射手》處處充滿着浪漫主義的特徵，可以說從此時起，所有音樂都出現了浪漫主義的傾向。

現在引用的兩小節例子，是韋伯另一部歌劇《奧伯龍》第二幕其中一首歌曲「海洋啊，你這巨大怪物」的旋律，主要是感覺強拍上的和聲外音 (在樂譜上以 + 標示)，其次是兩個「向上大六度」的大跳及一個「向上純四度」的大跳，這兩點都具有強烈的浪漫主義味道。

約瑟夫·諾埃爾·佩頓 (Joseph Noel Paton) 所繪的《奧伯龍與美人魚》。

韋伯《邀舞》，作品編號65
Weber, *Invitation to the Dance*, Op. 65

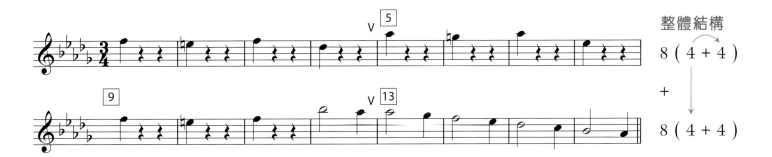

整體結構

8（4 + 4）

+

8（4 + 4）

這首樂曲生動地描繪了在舞會上，一位青年與少女由相識、邀舞、共舞到舞畢互致敬意的過程，是十九世紀（圓舞曲世紀）的一個代表作。

全曲共有三段主要舞曲，此段表現了少女柔美飄逸的舞姿，以及青年瀟灑、高貴的氣質。

第五至第八小節，以及第九至第十二小節都是由第一至四小節變化而來的，這說明旋律之間的關係十分緊密。

韋伯於1819年創作這首樂曲，送給妻子作為生日禮物。他的鋼琴作品以這首最負盛名，對「圓舞曲之王」小約翰•史特勞斯具有深遠的影響。

鋼琴曲《邀舞》是韋伯為了慶祝妻子卡洛琳 (Caroline)生日而寫的，後來由白遼士編配成管弦樂曲，使之聲名大作。

4. 羅西尼的旋律

G. Rossini 1792 - 1868

羅西尼《威廉‧泰爾》序曲：終曲
Rossini, *William Tell Overture : Finale*

整體結構

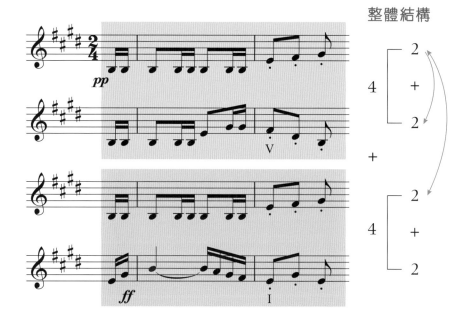

意大利男中音馬提亞‧巴蒂斯蒂尼
（Mattia Battistini）飾演威廉‧泰爾。

羅西尼是意大利歌劇作曲家，18歲便完成其第一部歌劇。他在1829年前共寫了39部歌劇，之後長達四十年沒有再創作歌劇，只偶爾創作少量聲樂曲及鋼琴曲。

羅西尼根據德國詩人席勒的劇作《威廉‧泰爾》創作了這部同名歌劇。故事講述十四世紀初，瑞士被奧地利統治，奧國總督以暴政欺壓人民。瑞士英雄威廉‧泰爾挺身救助人民，因而遭到報復。總督知道威廉‧泰爾是神射手，下令他用箭射下他兒子頭

上的蘋果，才能重獲自由。威廉‧泰爾成功射下蘋果，但仍然被逮捕。後來，瑞士革命軍起義，威廉‧泰爾得以逃脫，並以弓箭射殺總督，與眾人合力擊敗奧地利軍。

歌劇以《威廉‧泰爾》序曲最為著名。序曲由四個樂段組成，第四段的「終曲」是一首進行曲，節奏生動地描繪了馬蹄聲，聽起來就像英勇的革命軍騎着馬前進，向奧國駐軍步步進攻，情緒高漲沸騰，氣氛激昂。

這首進行曲深受人們喜愛，俄國作曲家蕭斯達高維契亦多次在作品中採用 ♫♫♪ 這個節奏，他甚至在其最後的《第十五交響曲》第一樂章中，將羅西尼原來的旋律反覆引用了五次，以回憶他自己童年的情景。

從譜例可見，████ 和 ████ 中的旋律開始時完全相同，████ 的結尾停在半收束的 V 和弦上，而 ████ 在到達高潮點的 B 音後，停在全收束的 V 到 I 和弦上。

讓我們來看看他是如何安排這個令人興奮的節奏。開始時用了三次 ♫♪，第四次則改為 ♫ ♪：

接著重複一次，但在音高方面改為 $\underbrace{\overset{2\ 7\ 5}{}}_{V}$，跟上一次的 $\underbrace{\overset{1\ 2\ 3}{}}_{I}$ 相比，是一個很大的改變。

████ 的開始與 ████ 相同，後半部起了變化 (見第四行)，帶入位於高潮點的 B 音，再以 V 到 I 和弦 $\underbrace{\overset{1\ 3\ 1}{}}_{I}$ 結束。

換句話說，他在連續的馬蹄聲中，適當地更改或換入新的元素，使人樂在其中。

1829年，《威廉‧泰爾》於巴黎首演。

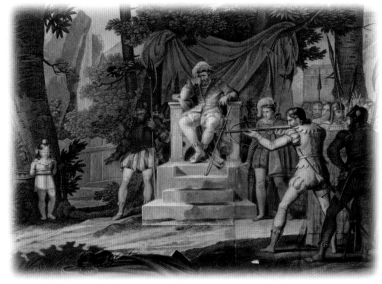

描繪威廉‧泰爾預備用箭射下兒子頭上蘋果的情景。

5. 舒伯特的旋律

F. Schubert 1797 - 1828

舒伯特《聖母頌》
Schubert, *Ave Maria*

整體結構

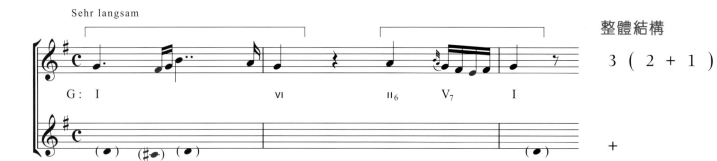

3 (2 + 1)

+

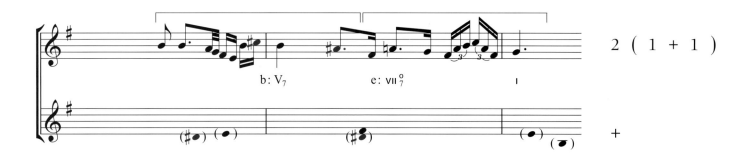

2 (1 + 1)

+

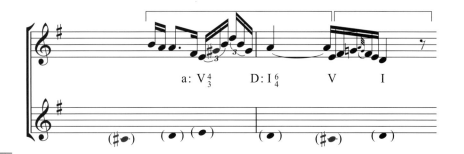

$1 \left(\frac{1}{2} + \frac{1}{2} \right)$

舒伯特被李斯特稱為「前所未有的最富詩意的音樂家」，這一點我完全贊同。他才華洋溢、情感清新，很少人能勝過他。不過，如以他短短的生命要想在「偉大」方面超過貝多芬或巴哈，似乎難以相提並論。

舒伯特其實是個敏感而單純的人，溫和懷舊，作品中帶有家鄉景色的甜蜜傷感，即所謂維也納的「黃金色的憂鬱」，其實都是他優柔寡斷和抒情本性的流露。正因為這一點，他所創作的藝術歌曲 (Art song) 及鋼琴小曲，使他成為浪漫主義的第一位作曲家。

舒伯特的《聖母頌》高雅聖潔，表現了祈求心靈撫慰的情感。他在樂曲中除了讚頌聖母外，也解除了自十九世紀以來對寫作聖母頌的一切戒律，更多的是抒發自己的哀怨和對未來的希望，所以也包含了世俗的成分。

舒伯特在 1825 年夏天的旅行中，根據英國著名歷史小說家及詩人司各脫 (Sir Walter Scott) 的長篇敍事詩《湖上少女》(The Lady of the Lake) 中的一段情節，寫了三首《愛倫之歌》，其中第三首後來改名為《聖母頌》。

現引用的譜例共六小節，有六個強拍，明顯可見的是分句段落完全不考慮對稱的原則及合乎比例的要求。

令人歎服的是，在如此簡單平穩的二度級進中，不但不單調，而且每次進行中都有新音加入，令人耳目一新 (見樂譜紅色音符)。

在第一、二小節中，核心音程是 m-d（B-G），有 t_1（F$^\sharp$）音出現。

在第二小節 r-t_1（A-F$^\sharp$）中，有 l_1（E）音出現。

在第三、四小節中，更有離開 G 大調轉去 b 小調及 e 小調的 C$^\sharp$ 及 A$^\sharp$ 音出現，都很自然、很簡單。

這本小冊子雖然不談和聲分析，但舒伯特在此曲中運用了變化音，值得重視 (即 C$^\sharp$、A$^\sharp$、G$^\sharp$ 音及內聲部的 D$^\sharp$ 音等)。

請務必深深體會才能真正了解舒伯特的心意！(現附在旋律下面的是該曲伴奏內所用的音。)

此曲的和聲雖然較平易，但表現力很強。如果你能體會到每句中的終止式效果，確實值得恭喜。請試試在 A$^\sharp$（第四小節）出現的地方，感覺一下「半終止」的效果 (在 b 小調的 V 和弦上)。

總括而言，此曲在平凡中見功力，充滿靈性。因此，對於「最富詩意的音樂家」的美譽，舒伯特是當之無愧的！

整體結構

a句 4 (2 + 2)

　　＋

a'句 4 (2 + 2)

　　＋

b句 4 (2 + 2)

　　＋

c句 4 (2 + 2)

變化重複　重複

c'句 4 (2 + 2)（尾聲）

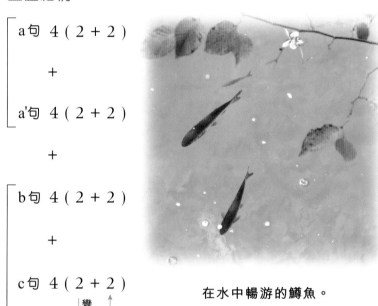

在水中暢游的鱒魚。

舒伯特創作歌曲的能力極強，一生共創作了603首藝術歌曲，開創了浪漫主義嶄新的道路。

1814年，17歲的舒伯特便創作了著名的《紡車旁的葛麗卿》，他在18歲時更寫了140多首名作，包括《魔王》及《野玫瑰》等。

1817年，20歲的舒伯特創作了戲劇性藝術歌曲

《鱒魚》。1819年，他應一位拉低音大提琴的朋友之邀，將此旋律用於《A大調鋼琴五重奏》第四樂章內，此曲由主題 (《鱒魚》的旋律) 及五個變奏組成，調性由原曲B♭大調改為 D 大調，是五重奏 A 大調的副屬調。此外，樂曲在鋼琴五重奏編制中，以「低音大提琴」代替了一般採用的「大提琴」，可以說是完全打破了慣例。

問：為甚麼舒伯特要在第四樂章中採用《鱒魚》作為主題呢？

答：這是因為他那位拉低音大提琴的朋友很喜歡這首歌。由於低音大提琴不適合演奏此旋律，所以舒伯特寫了一首鋼琴五重奏給他，讓他有機會參與演奏樂曲的低聲部，而主旋律則由小提琴奏出。

《鱒魚》的旋律原本是為歌唱而寫的，但出乎意料地，以小提琴來演奏同樣很合適，而且有過之而無不及，這也證明了舒伯特的旋律可常常翱翔於現實與超現實之間。

浪漫主義的旋律顯然深受和聲的影響，上頁五行旋律（其中第五行作為尾聲而重複了第四行）基本上只用了 I 和 V 兩個和弦，而 IV 和弦（副屬和弦）只用了兩個小節（在第四行及第五行的第一小節），所以請特別體會 IV 和弦帶來的新鮮感覺。

此外，值得注意的是，首兩小節分解主和弦的旋律，體現了鱒魚天真活潑的動態，並讓人感受到爽朗的夏日時光。

至於伴奏方面，重要性與旋律不相伯仲，僅僅兩小節便將潺潺小溪描繪得出神入化，其後對於魚和水的交融、魚在水中的舒展、濺起的水花，以及溪水晶瑩清澈的描繪，都叫人驚歎不已！

舒伯特的歌曲獲得朋友的欣賞，他們定期舉行的社交晚會稱為舒伯特晚會（Schubertiade）。

另一首作品《未完成交響曲》有兩個樂章，第一樂章是「適中的快板」，是寬廣、抒情的主題；第二樂章是「流動的行板」，採用無發展部的奏鳴曲式，也是一首由單簧管「唱」出的「徐緩歌曲」。舒伯特嘗試寫了第三樂章諧謔曲的開始幾小節便停下來，原因仍是個謎，可能他已寫了兩個以抒情為主的樂章，想說的話都已說完，沒有必要再寫一些相反的樂章。

但這個謎有望很快揭開。2017年，在舒伯特逝世前於維也納所住的公寓內發現了六頁手稿，經研究者確認是《未完成交響曲》的選段，從樂譜可見第三樂章結束在 D 大調上，是該曲 b 小調的關係大調。究竟舒伯特是否完整地完成了第三，甚至第四樂章，尚待專家進一步研究。不過，以他當時25歲之齡，要完成的話是不成問題的，所以用「未完成」的名稱是不恰當的，或者用「未發現」會更為恰當！

附上的三個旋律均取自第一樂章，第一個帶有引子的性質，在很弱的神祕氣氛中出現。

舒伯特《B小調第八交響曲》「末完成」，作品編號759，第一樂章
Schubert, Symphony No. 8 in B Minor (Unfinished), D. 759, 1st Movement

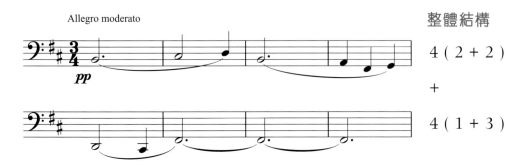

整體結構

4 (2 + 2)

+

4 (1 + 3)

第二個是寬廣起伏的旋律。

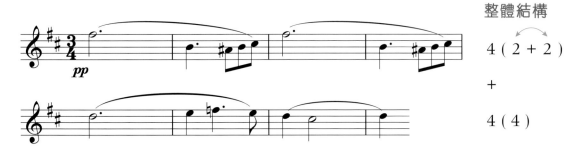

整體結構

4 (2 + 2)

+

4 (4)

第三個是著名的抒情主題，樂曲寬闊起伏，如洶湧向前的浪潮，令人驚歎。請注意第三、四小節是第一、二小節的逆行。

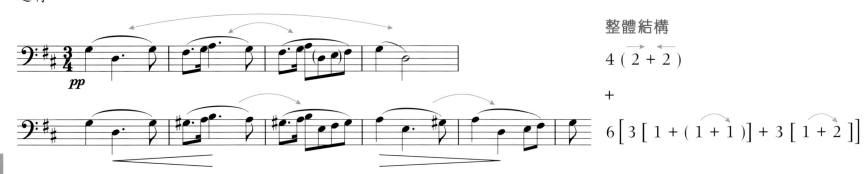

整體結構

4 (2 + 2)

+

6 [3 [1 + (1 + 1)] + 3 [1 + 2]]

6. 孟德爾頌的旋律

F. Mendelssohn　1809 - 1847

孟德爾頌《E小調小提琴協奏曲》，作品編號64
Mendelssohn, Violin Concerto in E Minor, Op. 64

第一樂章　1st Movement（正主題）

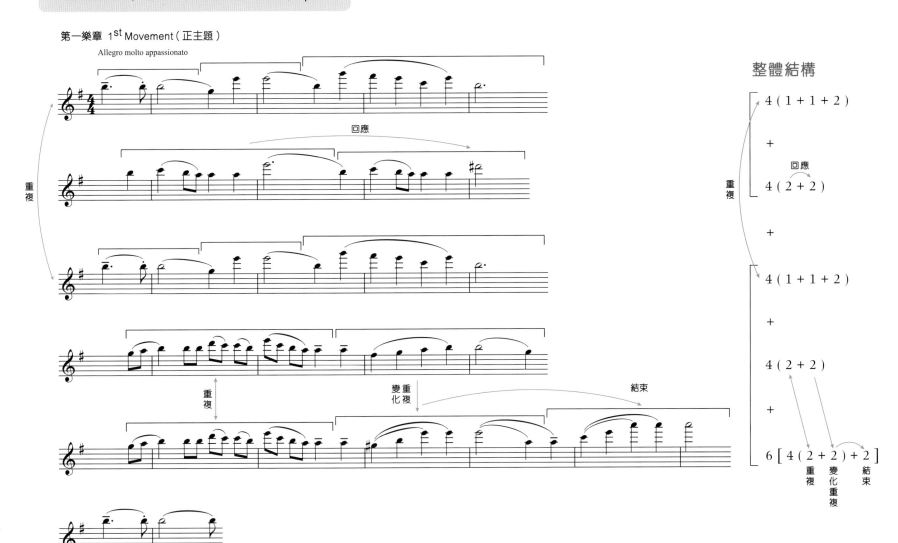

孟德爾頌生於富裕家庭，他3歲時遷往柏林，在那裏長大。他在家中有自己的樂隊，17歲時完成著名的《仲夏夜之夢》。他充滿活力，十分熱情，作品大都明亮、優美而典雅。

他於1835年擔任指揮，1842年創建萊比錫音樂學院，培育人才。

《E小調小提琴協奏曲》共有三個樂章。第一樂章一開始是一個抒情、華麗、奔瀉而出的樂思，完全抓緊了聽眾的心靈。演奏者應該根據作曲家的方法來分句：他將樂曲開始的結構巧妙地另行以更自由的方式劃分，加強了奔瀉而出的效果。

主題本身的起伏已經很廣闊，擴展時更展示了光輝的技巧。

第一樂章 1st Movement（過渡）

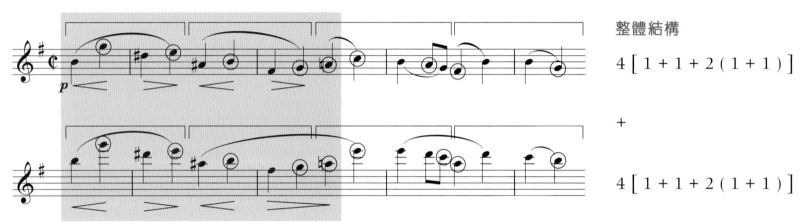

整體結構

4 [1 + 1 + 2 (1 + 1)]

+

4 [1 + 1 + 2 (1 + 1)]

動人的旋律始終是最吸引聽眾的，孟德爾頌也十分重視「過渡」的旋律性。首四個音由小六度、減四度及小二度組成，既新鮮又充滿魅力。

另外，請留意樂譜中圈着的音給你的感覺。

孟德爾頌所繪的瑞士琉森湖畔風景畫。

第一樂章 1st Movement（副題）

整體結構

2 + 2

在前面的奔瀉、急速的樂思後，出現了一個鬆弛的副題段落。由於在同一個樂章中，速度的變化不可能太大，只可在音域方面收窄一些，而且多用重複音、級進及小三度。

配器方面也可清淡些，以四重奏及 *pp* 的力度安靜地奏出主題，似乎盡情陶醉在大自然中，是一種人間溫存的傾訴。

第二樂章 2nd Movement

Andante

整體結構

4 (2 + 2)

+

重複　變化重複

4 [(1 + 1) + 2]

第二樂章開始時平靜、沉穩。請注意小七度及小六度兩個大跳音程帶給你的感覺。第二行第一小節經重複後，終於攀上了一個高潮點的音（G音）。

中部是抑鬱、心憂不寧的波動，給人浪漫纏綿的感覺，最後回到安寧的開始。另請留意圈着的音，是整個旋律的骨幹音。

第三樂章 3rd Movement

Allegro molto vivace

整體結構

4 [2 (1 + 1) + 2]

第三樂章的主題最能表現孟德爾頌「隨想曲」輕盈迴翔的特點，請數一數此旋律中有多少個 ♩♩。這個樂章充滿了青春的活力，需用清脆的斷奏弓法及精湛的演奏技巧方能達到作曲家的要求。

整行旋律是一個四小節的單位（每一小節都有一個強拍），第一小節前有四個音作起音，第四小節只有半拍，仍有一個強拍。

7. 蕭邦的旋律

F. Chopin 1810 - 1849

蕭邦《E♭大調夜曲》，作品編號9，第二首
Chopin, Nocturne in E♭ Major, Op. 9, No. 2

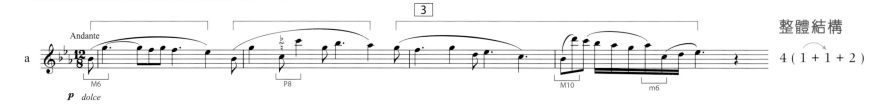

這是樂曲開始的 a 句，結構是1小節 + 1小節 + 2小節。採用了主調音樂 (Homophony) 最通用的「綜合式結構」，其第二小節雖與第三、四小節分離，但停在動音 f（第四音）上，與其後旋律帶有若即若離的關係。

請深入感受每次大跳及其後級進平衡的感覺。第一次上行大六度 (B♭-G) 帶有浪漫時期的「優雅」感覺，第二次上行純八度 (C-C) 帶有中世紀的「升天」感覺，第三次上行大十度 (B♭-D)，可為二十世紀的大跳奠基。至於下行的大跳，可多多體會最後一個小六度(A♭-C)的感覺。

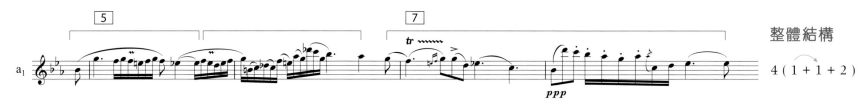

這是 a 句的裝飾性重複結構，也是 1小節 + 1小節 + 2小節。

它能令你着迷嗎？尤其是那些半音的鄰音。

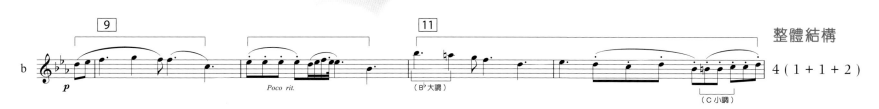

a 句重複出現後，現在需要一些與之對比的 b 句作陪襯。請注意樂譜第11小節 └───┘ 內 B♭- A 音（B♭ 大調），以及第12小節 B - C 音（c 小調）帶來的「離調」感覺。

另聆聽時請注意，為了保持 a 句與 b 句之間的統一，其伴奏音型是沒變的。

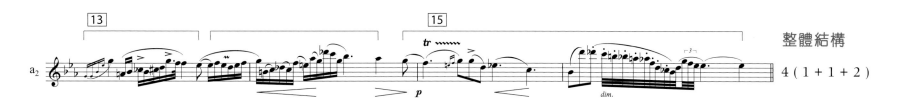

最後為了終結，a 句再出現一次，但在裝飾方面更為深化。

a + a₁ + b + a₂ 的結構，的確是令人十分滿意的曲式。

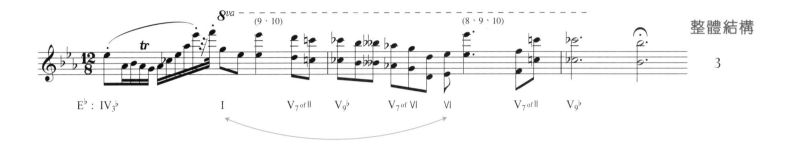

一般來說，高潮點的音只應出現一次，但是在這首樂曲的尾段中，蕭邦讓高潮點的音慷慨激昂地出現兩次，若這個安排是經過深思熟慮的，倒也無可厚非。

現在我們看到的是兩次八度的E♭音：

1. 第一次是在第 9 及第 10 個八分音符上 (見樂譜紅色音符)，配的是 I 級穩定的正大三和弦。

2. 第二次是在下一個小節的第 8、9、10 個八分音符上 (見樂譜紅色音符)，配的是 VI 級不穩定的副小三和弦，帶有開放的性質 (也可以說是離調去 c 小調，是 c 小調的 V₇ 到 I)。

其目的在於使樂曲更富激情，演奏時，不妨加上 Rubato 或 Allargando (漸慢，通常都伴以漸強)，由於兩者又有相異之處，我們似乎也不宜隨便置喙。

19歲的蕭邦在柏林拉濟維烏親王 (Prince Radziwill) 的客人面前演奏。

蕭邦《F大調夜曲》，作品編號15，第一首
Chopin, Nocturne in F Major, Op. 15, No. 1

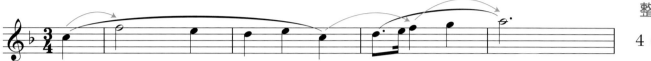

整體結構

4（2 + 2）

關於這個旋律，有兩點可以談一談。

1. 一開始由弱拍到強拍的純四度向上跳進，一般是
 用於強而有力的進行中，例如「前進」及「起來」
 中。現在是用於「夜曲」中，有溫馨提示的作用，
 也帶有盼望的意思。跟着是向下的級進，似乎是
 達到目的之後的「鬆弛」，但緊接着的卻是向上
 的級進，直至高潮點 A 音。

2. 這是一個受「人聲」啟發的器樂旋律，具有意大
 利早期歌劇浪漫主義美聲的風格 (Romantic bel
 canto)，使器樂的旋律帶有溫和動人的「歌唱
 性」。

蕭邦共創作了21首夜曲。這是他寫的另一首
夜曲 ——《D♭大調夜曲》的手稿。

整體結構
4 (2 + 2)

蕭邦共創作了21首夜曲，都是音樂會上經常演出的名曲。

其中作品編號27的兩首夜曲，可以說是極品，蕭邦自己最喜歡的是第二首《D♭大調夜曲》。

英國作曲家費爾特 (J. Field) 是夜曲先驅，蕭邦自認費爾特對他一生影響很大。他們在樂曲上最大的共同點是：

1. 右手彈的是動人的如歌旋律。
2. 左手彈的多數是跨越很大的「分解和弦」的音型。
3. 採用大量的踏板效果，使音樂表現力更為豐富。

顯然蕭邦從意大利及法國歌劇中的詠歎調 (Aria) 吸取不少靈感，以至李斯特堅持說，蕭邦的夜曲是受到意大利作曲家白利尼 (V. Bellini) 美聲唱法 (bel canto) 的影響。

一般來說，夜曲描繪大自然的夜色，作品靜謐、精緻，帶有心靈的傾訴。

但現在這一首夜曲，一開始卻帶有幽暗、黯淡的效果，首兩個音便用了小三度及大三度的音，讓音樂在大、小調之間徘徊，展現了深夜的神祕感。整個四小節就在半音階上「上落」，說是「哀歌」也不為過，有人認為此曲流露出蕭邦夜曲中少有的躊躇及疑慮。

從這個例子，可以看到古典主義的調性系統已經開始放寬了，旋律也只能站在「半音和聲」的邊緣。

蕭邦無疑是國際級的作曲家，但他因熱愛祖國、熱愛波蘭的民族音樂，採用了一些民間的素材及音調，來創作「波蘭舞曲」及「瑪祖卡」這一類的作品，故偶爾也有些音樂史家稱他為民族樂派的作曲家。

其實，民族樂派是浪漫主義的支流，本來浪漫樂派的精神是表達個人的情感，而民族樂派則是表達對國家的情感。

民族樂派的作曲家在當時愛國主義的浪潮下，渴望能寫出具有本國地方色彩的作品，其中一個最普遍的方法，便是直接引用本國的民歌，結果為浪漫主義的音樂添加了新的色彩和新的音響。

當時各國代表民族樂派的作曲家列入本小冊子的有以下幾位，其中不乏國際級的作曲家：

1. 匈牙利的李斯特
2. 捷克的德伏扎克及史密塔納
3. 挪威的葛利格
4. 俄國的柴可夫斯基

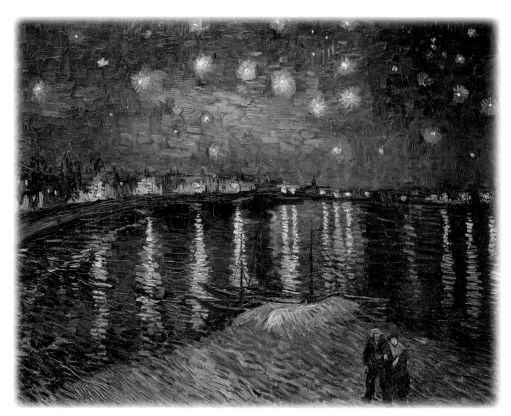

文森特‧梵高 (Vincent van Gogh) 著名畫作《隆河上的星夜》，描繪法國南部城市亞爾的隆河河畔夜景。

蕭邦《C♯小調圓舞曲》，作品編號64，第二首
Chopin, Waltz in C♯ Minor, Op. 64, No. 2

整體結構

6 (2 + 4)

+

4 (4)

+

7 (2 + 5)

+

6 (2 + 4)

+

4 (4)

+

7 (2 + 2 + 3)

重複

重複

蕭邦的圓舞曲是「心靈上的圓舞曲」，這說法對於本曲而言是再確切不過的，本曲是當中最傑出的一首。旋律雖然輕柔、飄逸，但由於當時蕭邦久居異鄉，身染重病，故旋律中流露着無奈與憂傷，彷彿漂浮着莫名的死亡預感。

這是蕭邦晚年的作品，作於 1846-1847 年間，是一首充滿哀愁的美麗作品。請深刻體會一開始向上小六度的跳進 (G♯- E)，以及所配上的小三和弦，有否帶給你憂傷的感覺？

蕭邦《A♭大調圓舞曲》，作品編號69，第一首
Chopin, Waltz in A♭ Major, Op. 69, No. 1

整體結構

$$4 \begin{cases} 2 \\ + \\ 2 \end{cases}$$

+

$$4 \begin{cases} 2 \\ + \\ 2 \end{cases}$$

瑪麗亞 (Maria Wodzińska)
年輕時的自畫像。

這首圓舞曲的主題，開始的半音下行及每兩小節的「留音」，給全曲帶來憂鬱、懷舊的感覺。

原來，這是蕭邦寫給他未婚妻瑪麗亞 (Maria) 的一首「離別曲」。他們訂婚後一年，便遭瑪麗亞雙親來信毀棄婚約，據說蕭邦把瑪麗亞的情書束成一堆，附上她給他的玫瑰花，在上面寫着「我的悲傷」，一生都帶在身邊。蕭邦彷彿借樂曲向戀人傾訴思念之情。

請細心留意，當中高潮點的 G 音 (見紅色音符) 也只是一閃即過。

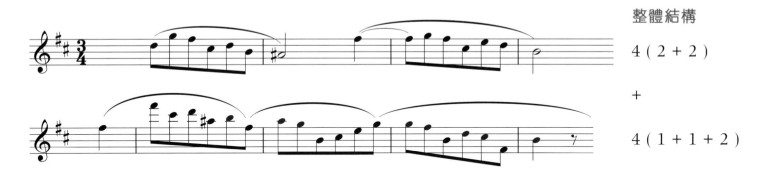

整體結構

4（2＋2）

＋

4（1＋1＋2）

人的天性很喜歡跳舞，德國及奧國民間在1750年時跳的民間舞曲 (Folk dance)，多數是慢的三拍子舞曲（$\frac{3}{4}$ 或 $\frac{3}{8}$），莫扎特、貝多芬及舒伯特等都寫有不少這種慢的圓舞曲的前身 (Ländler，農民舞曲)。入城後，舞步圓滑不少，這是與地板打蠟及服裝設計有關。這時的圓舞曲，主要作曲家是蘭納 (J. Lanner) 及約翰·史特勞斯父子四人，音樂是用來交際娛樂的。

蕭邦知道圓舞曲很受大眾歡迎，他寫的則是「心靈上的圓舞曲」，不適合實際的跳舞。作品音域很寬，速度很快，有大跳、滑音，以及很多需要精湛技巧才能演奏的段落。但他的音樂很有魅力，適合

在上層階級聚集的沙龍中演奏。

他一共寫了三十餘首圓舞曲，這首是他 19 歲時譜寫的作品。全曲帶有思鄉及憂鬱的情緒，傾訴着內心的情感，曲調抒情並富旋律性。但他自己聲稱，當他死時此曲要加以焚毀。估計是因為此曲旋律雖美，但重複太多 (包括其他主題)，令他作出這個決定。

附上的是由第九小節開始的主題，請特別留意第二行富於表現力的旋律，有異常靈活而自由的性質，其寬廣如歌的特點，可以說是與聲樂性旋律的特殊結合。

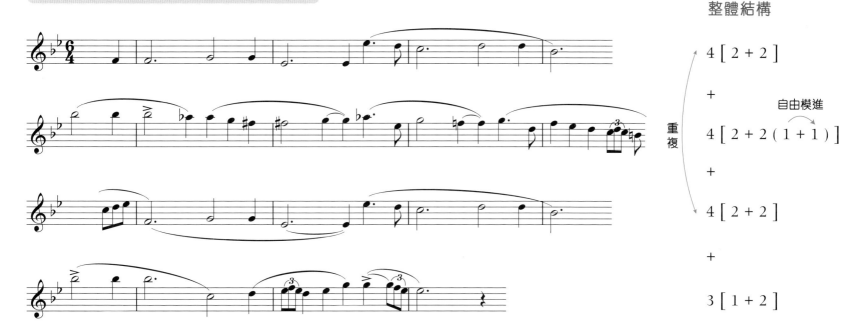

蕭邦《G小調敘事曲》，作品編號23，第一首
Chopin, Ballade in G Minor, Op. 23, No. 1

整體結構

4 [2 + 2]

+

重複　4 [2 + 2 (1 + 1)]　自由模進

+

4 [2 + 2]

+

3 [1 + 2]

這段旋律是這首敘事曲轉入 E♭大調時的第二主題，是相當柔和舒展的 (故其中A音每次出現，皆加上♭記號)。

全曲是一位老人回憶和講述一個遙遠的故事：立陶宛老人告訴被日耳曼騎士團撫養成人的主人公，他是立陶宛人的後裔，請他不要為敵人賣命，攻打自己的祖國。主人公知道自己的身世後非常憤慨，

決心留在敵方，展開復仇大業，最後壯烈捐軀。全曲表現的是悲壯的英雄氣概。現在引用的是第二主題，是老人回憶的部分。

蕭邦在此例中將聲樂與器樂的旋律作密切的結合與滲透。不像古典音樂般抽象，旋律的表現力接近語言音調的表現力。

整體結構

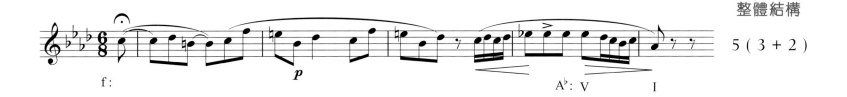

f:

p

A♭: V I

5（3＋2）

這首敍事曲和蕭邦其他三首敍事曲不同，不以史詩式及戲劇式衝突為主，而是表現如歌的旋律及細膩的情感。其實，他所有的「敍事曲」皆帶有歌曲、敍事及舞曲的因素，內容皆取材於文學作品或民間傳說。

敍事曲的原文 Ballade 是指舞蹈，原為「吟遊詩人」唱時伴有舞蹈的歌曲，十三世紀時變成只唱不跳，十四、十五世紀時變成獨唱曲，十九世紀發展為有鋼琴伴奏的敍事性獨唱曲。

現在這首作為器樂獨奏曲的「敍事曲」，是蕭邦首創，其後李斯特、布拉姆斯也採用了此名稱。

這個旋律的開始，帶有歌唱、敍事和悲傷的性質：

1. 有切分節奏的停頓。
2. 突出了小調中的不穩定音。

而在最後的兩小節中，卻帶有舞曲的因素。

上半句給人的感覺是痛苦、悲哀的，下半句則是輕鬆活潑的，但居然出現在同一性質而非對比的主題中，可以說是蕭邦創造了新的綜合型的旋律。

另一個要注意的是，開始的主題圍繞着屬音（第五級 C 音，一共出現了七次），幾乎佔了四小節的全部，然而卻停在 A♭ 大調上。不妨自己探討一下，蕭邦是如何處理這些圍繞着屬音的鄰音的！

蕭邦《C♯ 小調即興幻想曲》，作品編號66
Chopin, *Fantaisie Impromptu in C♯ Minor*, Op. 66

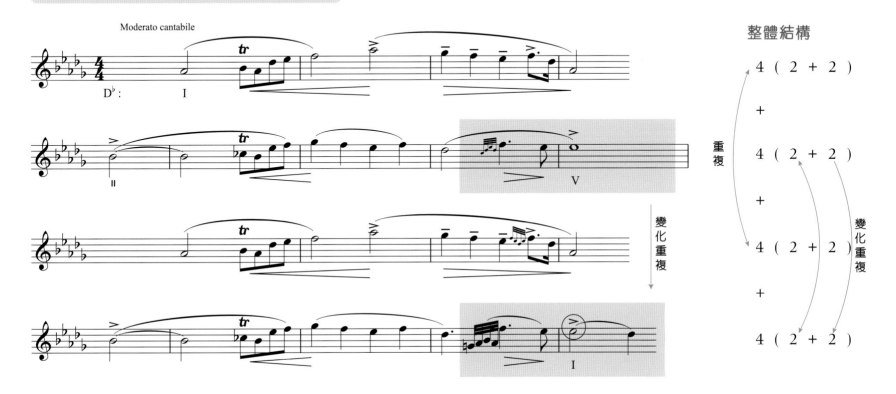

蕭邦這首《C♯小調即興幻想曲》是非常受歡迎的鋼琴曲，幾乎每一個彈琴的人都以能公開演奏此曲為榮。

樂曲創作於1834年，然而直至蕭邦去世後才被人發現。據說，這是因為蕭邦覺得樂曲的主題與莫舍列斯 (I. Moscheles) 的一首即興曲有些相似，為免遭人非議而拒絕出版。其實這首樂曲無論在構思及內涵上，均遠遠超過莫舍列斯的作品。

這首樂曲帶有夢幻般的色彩，開始的段落熱情奔放，如水銀瀉地，無處不入，令人驚歎不已。

樂曲中段 (即譜例) 則具有迷人的詩意，更加令人陶醉。開始的四小節，在分解的主和弦上落，特別引人注目的是 B♭ 上的顫音 (*tr*)，令旋律生色不少。接下來的五至八小節，在分解的 II 級和弦上進行，其中引入 D♭ 大調的降低第七度 C♭ 顫音，十分新鮮，也特別令人注目，第二行結束在 D♭ 大調的半終止 V 和弦上。

蕭邦《E大調練習曲》，作品編號10，第三首
Chopin, Etude in E Major, Op. 10, No. 3

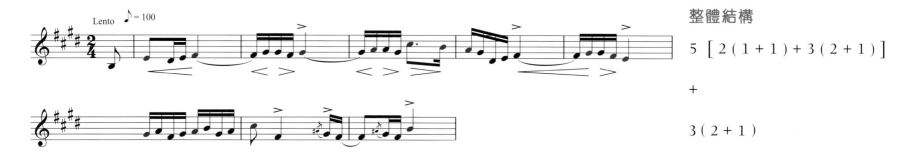

整體結構

5 [2 (1 + 1) + 3 (2 + 1)]

+

3 (2 + 1)

這段如此優美親切，而且充滿惆悵、憂鬱的旋律，卻冠以「練習曲」的標題。雖然此曲可以訓練手指控制多聲部的音色及連貫性，但其藝術性遠超過它的技術性。

有一次，蕭邦聽學生彈奏完此曲後，無限感慨地歎道：「啊，我的祖國！」使人知道此曲除了表達他對華沙音樂學院一位女同學的告別之情外，也同時是一首抒發思鄉之情的悲歌，直至二十世紀30年代，此曲才給冠以「離別」的標題。蕭邦自己曾說，他再也寫不出比這更美的旋律了。

如果我們仔細審視這個旋律，其成功的原因在於「高音的安排」，而其中「二度級進」佔有重要的地位 (二度級進的重要性曾多次提及，在此不贅)。請在哼唱此旋律時，特別留意紅色音符 (但不必大聲哼唱)。

這首練習曲寫於1832年，是他離開祖國到達巴黎後第二年的作品。從此寄居巴黎，終生未歸。蕭邦死後，其象徵靈魂的心臟被送回波蘭，保存在華沙聖十字教堂的柱子裏。

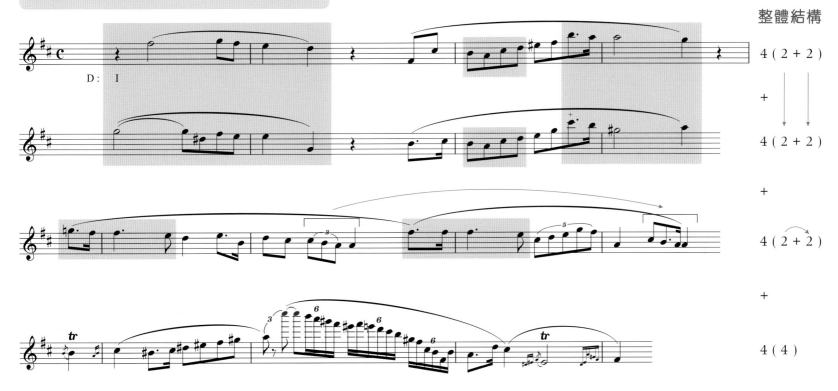

蕭邦《B小調鋼琴奏鳴曲》，作品編號58，第三首
Chopin, Piano Sonata in B Minor, Op. 58, No. 3

整體結構

4 (2 + 2)

+

4 (2 + 2)

+

4 (2 + 2)

+

4 (4)

蕭邦的《B小調鋼琴奏鳴曲》，一般人都覺得難以理解。第一樂章有下列三個特點：

1. 一開始就是第一主題，沒有序奏。

2. 調性非常複雜。

3. 有很長的過門，但採用的是第二主題而非第一主題的材料，而且還在其中轉調。

不過，現在我們所談的是在 D 大調上的第二主題：結構很清楚，旋律相當優雅甜美，但其後又是很長的過門。如沒有事先想好整個架構，便很容易流於散漫，難以捉摸。蕭邦為了帶給聽眾幻想的氣氛及巨大的規模，所以呈現出相當複雜的架構，但同時又將主題交代得很清楚。

D大調第二主題共四行，第二行顯然是第一行旋律的引申，有很多相似之處 (見上面顯示兩者關係的色塊與線條及 2 + 2 的結構)，但可不是簡單的變化重複。第三行後兩小節，看似是前兩小節的自由模進，但卻又自由到極點。第四行是一氣呵成的四小節，將前面三行的樂思作一總結，又把樂曲推向高潮，令人十分滿足。

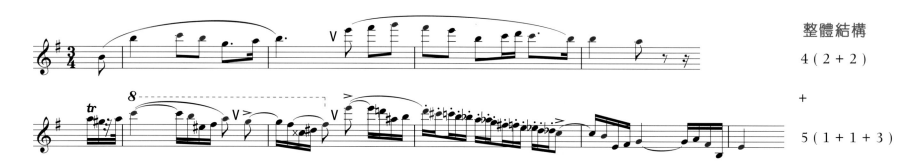

蕭邦《E小調鋼琴協奏曲》，作品編號11，第一首
Chopin, Piano Concerto in E Minor, Op. 11, No. 1

整體結構

4 (2 + 2)

+

5 (1 + 1 + 3)

蕭邦共寫有兩首鋼琴協奏曲，後寫的一首較早出版，反而稱為《第一鋼琴協奏曲》。

兩首協奏曲的結構差不多，第一首相對來說較為成熟。樂隊部分兩首都寫得較為薄弱，沒有太大的作為，不及蕭邦在旋律及和聲方面的驕人成就，顯然蕭邦是擅長鋼琴精品創作的大作曲家。僅從這首協奏曲調性方面的安排來說，我們可以看到在 e 小調主題出現不久，就出現 E 大調的調性，對調性的開展來說，是有一定局限性的。

無論如何，這個 e 小調的第一主題是相當迷人而帶傷感的，令人心醉 (請勿將篇幅長達四分鐘之久的序奏當作主題)。

第一行是 2 + 2 的清澈甜美的旋律。
第二行則是極富裝飾的鋼琴化的華麗旋律，使人很快進入了鋼琴詩人的境界，非常靈活、自由，發揮了蕭邦自己的本性，希望你們能進一步研究與體會。

另附上這首協奏曲雄偉壯大的前奏，以作參考：

序奏

Allegro Maestoso

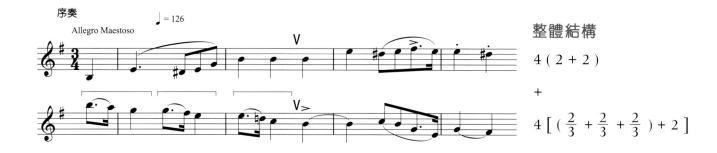

整體結構

4 (2 + 2)

+

$4 \left[\left(\frac{2}{3} + \frac{2}{3} + \frac{2}{3} \right) + 2 \right]$

8. 舒曼的旋律

R. Schumann 1810 - 1856

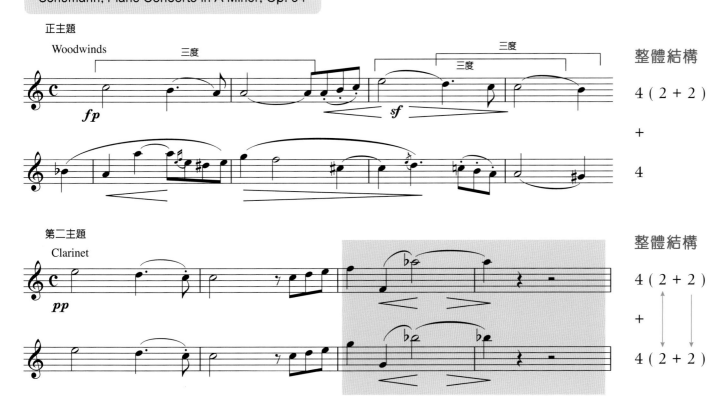

舒曼的音樂往往帶來夢幻般的境界,是超越人世和現實的新世界。對於「轉瞬即逝的仙境」的渴望,以及「懷舊」的情感,是他在音樂中想要表達的內容。

他與舒伯特相似,同樣具有詩人的氣質,風格自由、美麗,在交響曲中甚至採用重複及抒情的手法,多於致力於「發展」樂曲。

這首《A小調鋼琴協奏曲》,舒曼將浪漫主義的精神融入傳統曲式之中,極富詩意與情感,給人溫暖的感覺。

他在鋼琴與樂隊的重要性方面相當平衡，獨奏部分光彩燦爛，沒有空洞的裝飾感。

主題首次出現時，以級進構成的三度音程在 a 小調上帶有壓抑、痛苦，甚至反抗的性質。

第二主題是第一主題的變奏，在 C 大調上出現，帶有光明及幻想色彩，甚至高亢激昂，後來帶入「發展」。

此外，舒曼還有另一個最大的變通及有彈性的特點，就是節奏。以下是這首協奏曲中出現的一個例子 (重音可變換)：

舒曼在妻子克拉拉 (Clara Wieck Schumann) 的鼓勵下着手創作鋼琴協奏曲。

另一個例子是主題在發展部時，不但改變了調性，也改變了拍子及節奏：

請注意，主題在此曲內千變萬化，既有冥想也有哀歎等形態出現。

舒曼《兒時情景》「夢幻曲」·作品編號15，第七首
Schumann, "Träumerei" from *Kinderszenen*, Op. 15, No. 7

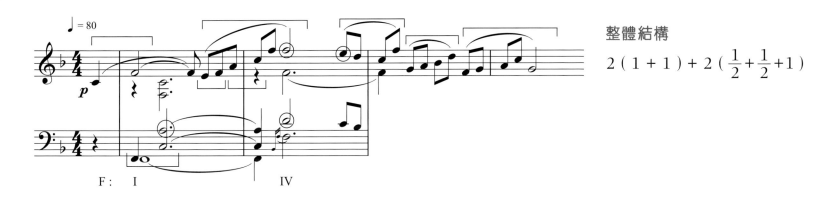

整體結構

$$2(1+1)+2\left(\frac{1}{2}+\frac{1}{2}+1\right)$$

你知道自己做過多少夢嗎？據說不少人會在夢中飛翔，你有過這樣的經驗嗎？這首「夢幻曲」後兩小節的旋律，相信會讓你感到自己正在翱翔天際！

一開始，是一個由弱拍開始的大跳 s_i - d。如用強聲，往往是有力的「前進」或「起來」，但現在只是一個「溫馨的提示」，表示可安然入夢了。

跟着左手彈的是低音的 d_{ii} - s_{ii}，顯示這個音型與開始的 s_i - d 有密切的關係，培養音樂修養可以從這裏開始，彈時只要準確依拍子進入，就可以加強這個右手 s_i - d 及左手低音的 d_{ii} - s_{ii} 的聯繫。不要以為已進入夢境，就可以任意拖延出現！

跟着是大跳四度音程的「變化重複」（共四拍半），見樂譜右手第二個 ┌──┐ 中的音。相信你們都看得很清楚，我不用文字描述了。

最主要的是這個四小節高潮點的音（圈着的佔兩拍的高音 F），是配了副屬和弦(IV)的，F 音在前面左、右手出現了很多次，現在則轉換到於配上了副屬和弦色彩的音樂中出現，所以應該在此 F 音上輕輕加以壓力（—），顯示你是一個有修養的演奏家。

還有一個圈着的 E 音，是一個「不協和的弱拍強位經過音」，雖然不可奏強音，但也不可漠不關心。

最後，左手彈的兩個圈着的 A 音及 D 音，都是 I 和弦及 IV 和弦中間的第三音，用左手拇指彈可以加強和聲豐滿的感覺，切勿用右手彈。

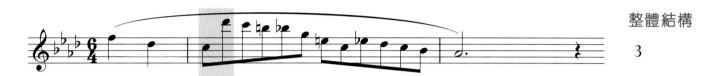

整體結構

3

舒曼的父親是書商。舒曼自己在 20 歲時放棄法律
專攻音樂，1834 年創辦音樂雜誌，1843 年受聘於萊
比錫音樂學院，1845 年遷往德勒斯登，1854 年企
圖自殺，之後住進療養院，直至 1856 年逝世。

舒曼有兩個筆名，福萊斯坦 (Florestan) 代表活力與
正直，胡塞畢斯 (Eusebius) 代表夢想與浪漫，從這
兩個筆名可見他的雙重性格。

《狂歡節》由21首樂曲組成，上例是模擬蕭邦的一
段。開始不久便採用了蕭邦最常用「大跳之後，即
用下行線條中之各音將之填滿」的手法。不過，他
用的大跳是「小九度」，是蕭邦很少用的，雖然表
現力更為深刻、激動，但缺少一些蕭邦優美華麗的
成分。

貫穿在《狂歡節》的動機來自舒曼戀人艾妮斯汀
(Ernestine von Fricken) (上圖) 的家鄉小鎮阿許
(Asch)，這四個字母也同時嵌在舒曼的名字中。他
將字母改換成 A、E♭、C 和 B 音，寫成此曲。

註：在德文中，A、S、C、H 用音名代替是：
　　A = A
　　S(Es) = E♭
　　C = C
　　H = B

9. 李斯特的旋律

F. Liszt 1811 - 1886

李斯特《匈牙利狂想曲》第十三首
Liszt, *Hungarian Rhapsody No. 13*

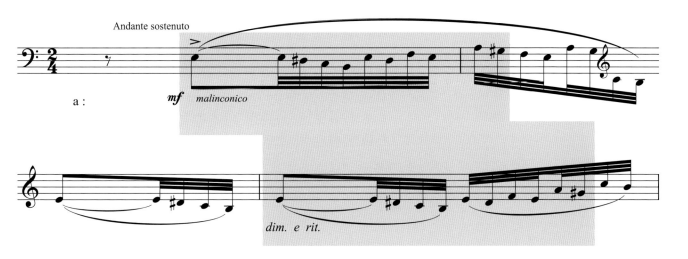

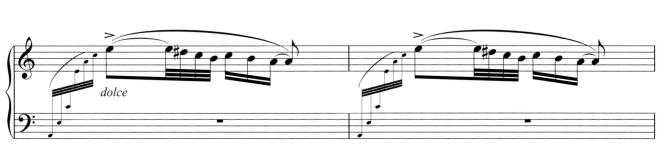

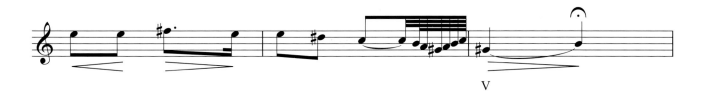

整體結構

$$3 \begin{cases} 2 \\ + \\ 1 \end{cases}$$

+

重複

2 (1 + 1)

+

3

李斯特最偉大的成就是創作「交響詩」，使標題音樂得到充分的發展。由於標題音樂需要有「描述性」及「詩」的內容，所以在曲式的平衡上不必作過多的考慮。

他採用短小精悍的動機 (以及由它發展出來的相關主題)，也即所謂的「固定樂思」，以便有需要時在速度及調性上加以變化及裝飾。此外，他也喜歡採用「半音和聲」來增加音樂的趣味及變化。

李斯特作為浪漫主義的作曲家，顯然不滿長期以來，西歐音樂在中世紀時期、巴羅克時期及古典時期的束縛，特別是在大小調音階上。

在當時，李斯特最受歡迎的作品是《匈牙利狂想曲》。樂曲採用的是來自印度北部、住在匈牙利的吉卜賽人的音樂及音階。他把自己精湛高超的鋼琴演奏技巧發揮得淋漓盡致，營造出樂隊演奏的效果。

他一共寫了19首《匈牙利狂想曲》(亦有說是20多首)，其中最著名的是第二、第六及第十五首。現在我們引用的是第十三首，目的只是說明，樂曲採用了帶有兩個「增二度音程」的和聲小調音階。

以下是匈牙利吉卜賽第四度升高半音的和聲小調：

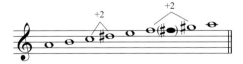

巴托克 (Bartók) 及高大宜 (Kodály) 均是著名的近代匈牙利作曲家，也是真正下了很大功夫在匈牙利民

間音樂上的學者。他們都認為浪漫主義時期的作曲家 (包括李斯特及布拉姆斯在內)，都未能真正區分匈牙利及吉卜賽民謠，所以李斯特寫的《匈牙利狂想曲》，其實全是吉卜賽音樂。

關於「和聲小調」、「旋律小調」及「自然小調」三個名詞，大家都能清楚分辨出來，但到實際應用時往往不太清晰。

舉例來說：在 a 小調中，只有將第七音升高半音成 G^\sharp，才有 V 和弦中應有的導音感覺，而 A 音則有主音的感覺。沒有 V 到 I 的和弦進行，a 小調也就無法明確地固定下來。

由於人聲唱「增二度」時不易掌握，所以如果採用旋律小調的話，上行時唱：$E-F^\sharp-G^\sharp-A$；下行時唱 $A-G-F-E$，這是當和聲用了主和弦時最通行的。但如用了屬和弦 (V)，G^\sharp 是一定要用的。如果不想唱增二度，則不論上行或下行，都要唱 F^\sharp 音。

註：運用旋律小調音階的第六及第七音時，請參考下列較常用的手法：
 a. 如配上屬和弦，又不想出現增二度的話，則不論上行或下行，都要用升號。
 b. 如配上副屬和弦，又不想出現增二度的話，則不論上行或下行，都要用還原記號。

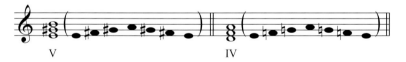

 c. 只有在配上主和弦時，上行時可用升號，下行時可用還原記號。

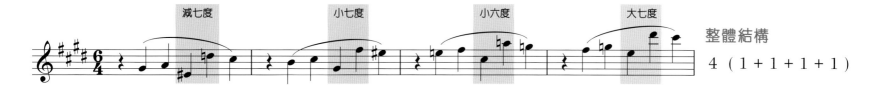

李斯特《巡禮之年第二年》「婚禮」
Liszt, "Sposalizio" from *Années de pèlerinage II*

減七度　　小七度　　小六度　　大七度

整體結構

4（1＋1＋1＋1）

李斯特在這四小節以 E 大調（四個升號）寫成的旋律中，只用了三個非 E 大調內的音，即 E♯、D♮ 和 G♮，便使 E 大調的調性黯然失色。

這三個音與 E 大調的關係並不算遠，這說明浪漫主義的作曲家，雖然對「轉瞬即逝的仙境」有無限渴望，而且充滿「懷舊」的情感，但仍不願輕易放棄現實。

浪漫主義永恆的懷古之情，在貝多芬之後是敞開着的，被稱為「魔術的窗扉」，是銷魂的、夢幻的，也是過去的、遙遠的，而且超越了生命！

舒伯特、孟德爾頌、蕭邦及舒曼等作曲家在這方面都有明顯的表現，但到了布魯赫納（Bruckner）及華格納（Wagner）時，有些作品卻過於半音化，旋律只是附屬在和聲外表的邊緣上，有人認為這破壞了浪漫主義的調性系統，趨向於無調性。

李斯特以其寬廣而戲劇性的「姿態性主題」來發展他的旋律，他的內心有多少要求，我們不得而知，但他顯然在迷戀及搏鬥中。

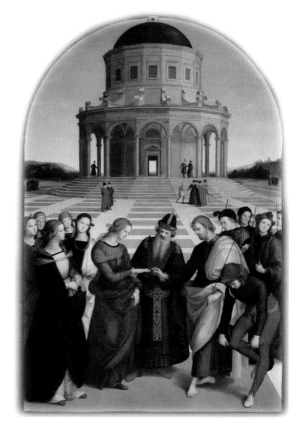

這首樂曲的創作靈感來自李斯特旅行意大利期間，所觀賞的拉斐爾（Raphael）名作《聖母的婚禮》。

李斯特《匈牙利狂想曲》第二首
Liszt, *Hungarian Rhapsody No. 2*

整體結構

4 [2 (1 + 1) + 2 (1 + 1)]

整體結構

4 [2 (1 + 1) + 2 (1 + 1)]

「狂想曲」這一種音樂體裁，起源於十九世紀，是結構自由的幻想之作。它着重自發的、即興的靈感，但並非完全沒有章法。

在內容方面，通常與英雄事跡、民族傳統及風土人情有關。

李斯特將他在匈牙利西部聽到的、由吉卜賽樂隊演奏的曲調，當作是匈牙利的民間音樂，納入其《匈牙利狂想曲》中。

樂曲中，他保留了吉卜賽樂隊在即興表演時的兩個

主要部分：慢速的「拉桑」(Lassan) 及快速的「弗里斯卡」(Friska)，同時引入吉卜賽樂隊獨特的演奏效果，特別是模仿匈牙利傳統樂器金巴隆 (Cimbalom，類似中國的揚琴) 的演奏效果及採用吉卜賽音階等。

李斯特一共寫了19首《匈牙利狂想曲》，以第二首最為著名，也最為流行。

第二首一開始的引子十分簡單 (見樂譜 a)，但極具魅力，基本上只有兩個音 —— 二分音符的C#及B音，但在每個音前面加上不同的起音，接着在伴奏弱拍

(第二拍) 的位置上奏出強音，似乎在預告一件激動人心的事即將發生，令聽眾聽了無不動容。當然，僅僅是一個富有魅力的引子，並不足以成為此曲流行的要素。

跟着是一段抒情而慢速的「拉桑」，描繪民間藝人邊彈邊唱的情景，其中有模仿金巴隆的音型，不久即轉入一段輕快的舞曲，生動地表現人們矯健的舞姿，之後「引子」及抒情「慢板」再次出現 (見樂譜 b)。

第二部分是兩段快速的舞曲「弗里斯卡」，其中有

鏗鏘敲擊樂的效果，亦有粗獷有力、旋風式的熾熱效果。不過，我們現在主要是體會開始的引子如何打動人心！請留意兩個主要音 C# 及 B 之前的起音。

約瑟夫·丹豪瑟 (Josef Danhauser) 所繪的《李斯特在鋼琴前的幻想》。

<div style="background:#e8e8e8;">

李斯特《匈牙利狂想曲》第六首
Liszt, _Hungarian Rhapsody No. 6_

</div>

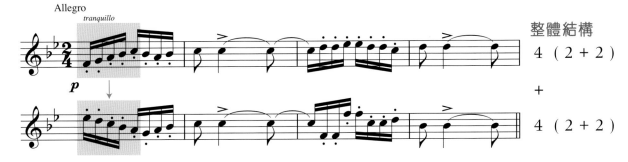

整體結構

4 (2 + 2)

+

4 (2 + 2)

《匈牙利狂想曲》第六首同樣是一首相當受歡迎的作品，具有濃厚的民族色彩。

這個例子以十六分音符為主，先快速地以單音彈奏，接着以八度彈奏，與此同時，左手也要演奏，要精確地奏出實在不太容易。

整個段落精神上都很一致，特別是：
第一及第五小節兩個和弦旋律有着明顯的反向聯繫。
第二、四、六及八小節，採用同樣的切分節奏。

樂曲結束時，雙手以相反方向奏出八度的半音音階，直至 B♭ 大三和弦結束，整體來說難度相當高，也非常活潑。

10. 華格納的旋律

R. Wagner 1813 - 1883

華格納《女武神》「女武神的飛行」
Wagner, "Ride of the Valkyries" from *Die Walküre*

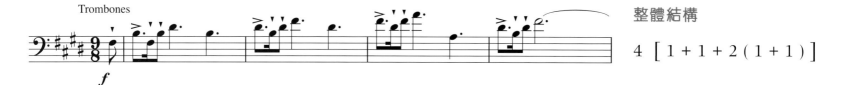

整體結構

4 [1 + 1 + 2 (1 + 1)]

華格納是一位音樂奇才。他1813年生於萊比錫，1831年在萊比錫大學唸哲學，並跟溫立格 (Weinlig) 學習對位法。他除了創作歌劇外，其餘時間均用於指揮工作。

華格納除了對歌劇進行改革，創立「樂劇」(Music drama) 外，亦有參與政治改革，結果在瑞士蘇黎世過了十年的亡命生活。

1864年，華格納得到其崇拜者，德國巴伐利亞州 (Bavaria) 國王路易二世的恩赦，把他召回。路易二世更於1876年在拜魯特 (Bayreuth) 建立了一座符合華格納特殊要求的歌劇院，演出他全套《尼布龍的指環》(Der Ring des Nibelungen) 四部歌劇。

他在歌劇方面的改革包括：
1. 取消詠歎調 (Aria) 及朗誦調之間的區別，避免音樂內部強而有力的終止式。句子長度自由不限，曲與曲之間的界限也不明顯，是一種「連續而流暢的宣講形式」。

2. 採用主導動機 (Leitmotiv / leading motive) (即短小的音樂素材) 作為思想、事物或角色的象徵。當劇情與象徵事物有關時，樂隊便會奏出主導動機，且往往加以交響曲式的發展，把同一主題貫串起來，成為一個偉大的整體，這簡直是將交響曲帶入歌劇中。他更加入很多新的樂器，可稱為天才式的創造。

3. 由於上述兩點互相配合的整體操作，華格納提出他對「樂劇」的理念，也即是他所謂的綜合藝術 (Gesamtkunstwerk / Total work of art)。

簡單來說，戲劇是描寫人物及事物，音樂只是表達對這些人或事的感覺，要找到兩者的連繫，可以採用主導動機及其變化與發展。

當然，除了戲劇外，還要加上舞台動作及舞台上的種種藝術，才能稱為綜合藝術。

華格納的樂劇是真正的戲劇，音樂方面不僅配合及補充詞的含義，還有機地與戲劇融合在一起，在基本理念上與傳統的、將音樂獨立於戲劇以外的「歌曲歌劇」並不相同。他重視樂隊的音樂多於歌唱的旋律。順便一提，有人將中國的戲曲譯作 "Chinese opera"（中國歌劇），似乎完全沒有考慮過戲曲、歌劇及樂劇的不同之處。

現在引用的四小節《女武神》的旋律，只是一個分解和弦的音型，十分簡單，唯一可考慮的是第三、四小節的地方，是否可視作一個相連的單位。我們要留意的是他對樂隊的處理：樂隊採用了大量銅管、木管及敲擊樂，震撼力極大。弦樂方面有時會採用分部制 (Divided)，特別是在高音區會產生飄逸悠揚且超俗的效果 (Ethereal)，令人着迷。

《女武神》是華格納《尼布龍的指環》四部歌劇中的第二部。北歐神話中的「女武神」，能決定戰場上士兵的生死。現在這個選段是第三幕一開始的音樂「女武神的飛行」，描述女武神騎着飛馬在天空中馳騁，氣派不凡，是一首卓越的作品。

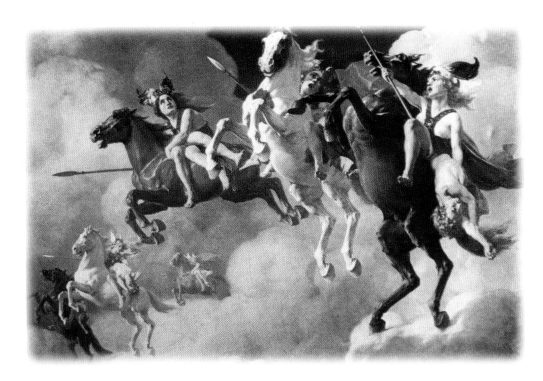

威風凜凜的女武神騎馬飛行，要把陣亡的士兵帶回「瓦爾哈拉」神殿。

華格納《崔斯坦與伊索德》「前奏曲」
Wagner, "Prelude" from *Tristan und Isolde*

整體結構

4 (2 + 2)

+

6 (2 + 1 × 4)

這首前奏曲的開端，在上冊談半音音階時已引用過，已可讓我們大致領略到新浪漫主義的精神，亦看到華格納的風格。他採用了很多「半音和聲」、「轉調」及「遠關係調」，僅僅在強拍上採用一些朦朦朧朧的「留音」（而其和聲不過是主、屬兩個和弦），便展示出愛情的溫柔與迷人。這種作曲家如詩一般的靈感，令人折服。

以上引用的例子取自樂曲的後段，現在主要是談談華格納引用「模進」時的手法。

第一行後面兩個小節，是前面兩個小節的模進，主要是加深下行跳進大七度 (C#-D) 及強拍上的留音效果 (A#-B)。

第二行開始採用了與第一行有對比效果的材料，以級進為主。接着也是採用了模進的手法，不斷高升、碎析，加上音量上的變化(**sf** 及 ———)，十分緊湊，直至高潮點的音 (E音) 出現，才讓人慢慢透過氣來。

華格納《崔斯坦與伊索德》第二幕「愛情二重唱」
Wagner, "Liebesnacht" from *Tristan und Isolde*, Act II

整體結構

$$4\left[1+(1+1)+1\right]$$

請大家特別留意樂譜中的紅色音符：C 音是一個有
強烈趨向去到 D♭音的和聲外音，另一個是 G♮至 A♭
音，最後一個是 F 音，是呼應第一個 C 音的。

有人說，浪漫主義的抒情，往往要人們死去活來。
這部歌劇正是宣示愛情的偉大，由一對情人演唱劇
中一首核心歌曲「愛情二重唱」：「虛假的」白天
使他們分離，「解放的、相愛的」黑夜才能讓他們
在一起，而只有死亡，才能使他們永遠結合。

前面提到的 C 及 F 音（見紫色色塊中的紅色音符）
像刀一般刺入心臟，不知你是否同意？不過，整個
情調還是妖媚迷人的。

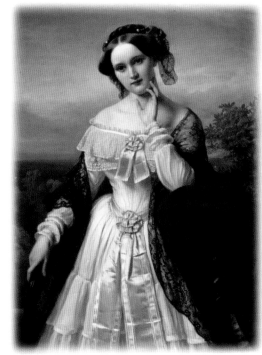

當時華格納與有夫之婦瑪蒂德 (Mathilde
Wesendonck) (上圖) 陷於熱戀，有說這
激發他把流傳於歐洲中世紀的愛情傳說
改編成這部歌劇。

46

華格納《崔斯坦與伊索德》第三幕「愛之死亡」
Wagner, "Liebestod" from *Tristan und Isolde*, Act III

整體結構

4（2＋2）

（左手和弦部分，僅供參考）

接着要介紹的傑作是第三幕的「愛之死亡」。崔斯坦與伊索德渴望死亡能讓他們永恆地在一起，最終伊索德唱出永遠相廝守的「愛之死亡」，然後追隨崔斯坦而逝，令劇院中的聽眾深受感動，內心激盪不已。此曲亦令華格納成為浪漫主義時期最具權威的人物，他將音樂、戲劇及舞台場景作了最適切的有機結合。

現在引用的四小節例子，前面兩小節是「渴望死亡」的動機，後面兩小節是高「小三度」的模進。華格納運用了「半音和聲」將此四小節作了劇烈的「轉調」，包括「近關係調」及「遠關係調」。

他的和聲進行原則是：

1. 只要每個聲部「連接正確」便可。

2. 特別是因「半音進行」，更可使和聲的連接自由飛翔。

3. 和弦的結構仍建築在三度疊置的原則上。

描繪第三幕中伊索德唱出「愛之死亡」後悲慟而死的插圖。

11. 威爾第的旋律

G. Verdi　1813 - 1901

威爾第《安魂曲》「奉獻曲」
Verdi, "Offertorio" from *Requiem*

整體結構

4（2 + 2）

+

5（2 + 3）

1874年，《安魂曲》在米蘭聖馬可大教堂首演，三天後在斯卡拉大劇院重演。

1842年，威爾第的第三部歌劇《納布科》(Nabucco) 演出相當成功，使他晉身成為一流的作曲家。不說不知，他在1832年曾想入讀米蘭音樂學院，但當時卻不獲取錄。

他一生共創作了28部歌劇，其中最受歡迎的包括《茶花女》(La Traviata)、《弄臣》(Rigoletto)、《阿伊達》(Aida)、《奧賽羅》(Otello) 及《法爾斯塔夫》(Falstaff) 等，奠定了其歌劇大師的地位。

威爾第的成功之處在於他能直接以旋律為基礎，寫出動人而廣闊的戲劇性主題，生動地刻劃出人物的慾望、性格及內心世界，具有強大的感染力。

他如歌的、和聲簡單的意大利式旋律，與室內樂式、和聲複雜、以概念為主的德國式旋律有很大的分別，這也是他成功的原因。

《安魂曲》是威爾第為了紀念他尊敬的愛國詩人及小說家孟佐尼 (A. Manzoni) 而創作的。

他用歌劇的語言來處理宗教戲劇中的衝突，從而創作出力量強大、優美抒情的作品。

《安魂曲》共有七個樂章，「奉獻曲」為其中第三樂章，現選取當中九個小節，以說明威爾第如何利用廣闊而帶戲劇性的「姿態性主題」來寫旋律。

一開始，第二及第四小節的分解和弦已具有不凡的聲勢，加上三個向上跳進（見樂譜 ⌐—⌐ 內的音），更為有力！此外，也不要忽略三個圈著的向下跳進！

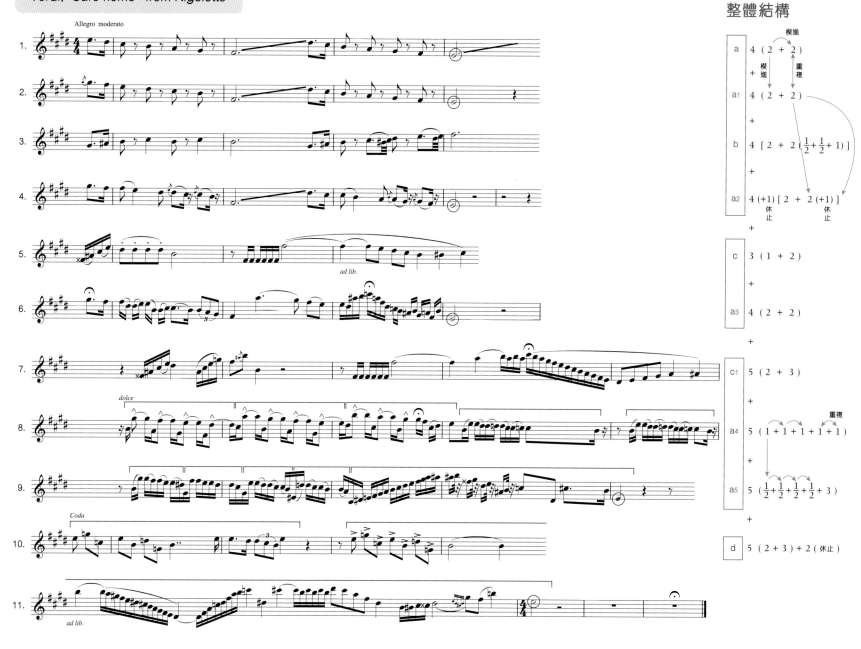

威爾第《弄臣》「親愛的名字」
Verdi, "Caro nome" from *Rigoletto*

這是歌劇《弄臣》中的一首著名詠歎調，富有詩意幻想，跳動着初戀少女狂喜的心。雖然樂譜看起來很複雜，但如果冷靜地分析一下，也不算太難，只是花腔而已，而曲式則根據歌詞自由分成三段，是應詞曲式 (Through-composed)。

這首詠歎調的整體結構，在上頁結構表已一一分析及註明，只要仔細研讀，應該會對此曲有更清晰的了解。

以下我會把主要重點簡單地提一下。如果你從結構表中已完全明白所分析的內容，就不必再看下去了。

1. 第一行開始兩小節是基本的樂思，跟着兩小節是低一級的模進。
2. 第二行開始是第一行基本樂思高大三度的模進，跟着的兩小節與第一行的完全一樣，但卻有不同的意義：
 a. 第一行最後兩小節的意義是：為全曲的開始作準備。
 b. 第二行最後兩小節的意義是：為已完成的八小節作初步總結。
3. 第三行的開始是另一個樂思(b)，引申到高音F#。
4. 第四行是第二行的變化重複，在整個四行 (四句) 音樂中，起着決定性的總結作用。整個結構是：(a+a1+b+a2)，有「起、承、轉、合」的作用。
5. 第五行的開始是另一段的開始。(c)
6. 第六行是第二行 (a1) 的劇烈變奏，成為 a3，停在 do 音上。第五行與第六行的結構是：(c+a3)。

7. 第七行與第五行有關。(c1)
8. 第八行開始第一小節取自第二行的開端，不斷向上模進 (a4) 並延伸。
9. 第九行開始用了第八行的開端，並向下模進了兩次，再加上兩小節延伸，停在 do 音上。第七至第九行的結構是：(c1+a4+a5)。
10. 第十行是尾聲，有新的樂思 (d)。
11. 第十一行是第十行的延續，兩行合成一句 (是本小冊子中唯一因太長而不能將一句抄作「一行」的地方)，這句與第七行的花腔有些類似。

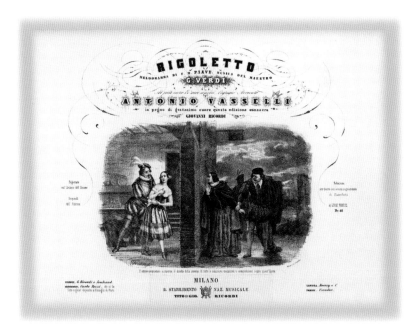

《弄臣》聲樂譜的扉頁。

50

12. 拉羅的旋律

É. Lalo 1823 - 1892

拉羅《西班牙交響曲》，作品編號21，第一樂章
Lalo, Symphonie Espagnole, Op. 21, 1st Movement

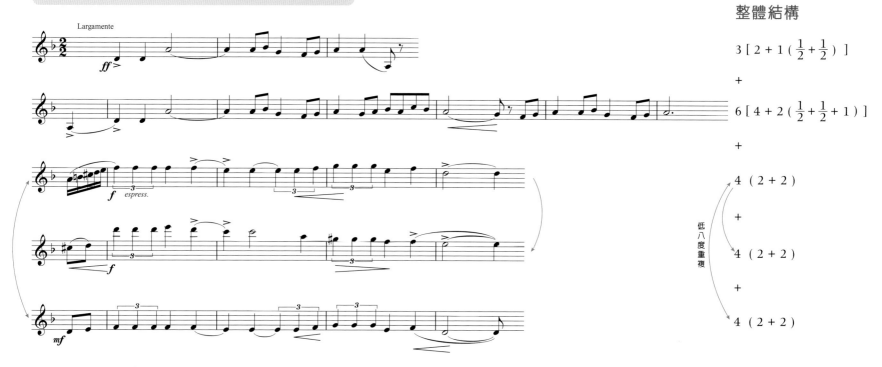

整體結構

$3 [2 + 1 (\frac{1}{2} + \frac{1}{2})]$

+

$6 [4 + 2 (\frac{1}{2} + \frac{1}{2} + 1)]$

+

$4 (2 + 2)$

+

$4 (2 + 2)$

+

$4 (2 + 2)$

低八度重複

拉羅是西班牙裔法國作曲家，16歲進入巴黎音樂學院學習小提琴。他的音樂優美瑰麗、色彩豐富、配器出色，並廣泛採用民間音調。

這首《西班牙交響曲》其實是一首小提琴協奏曲，共有五個樂章，其中第三樂章的「間奏曲」在習慣上往往省略不奏。第一樂章的開始是強而有力的全奏，予人濃郁蒼勁的感覺。全曲輕鬆活潑，充分發揮了小提琴的技巧。結束時達到了華彩的頂峯。

此曲稱為交響曲是因為其音樂具有比協奏曲更多的表現力及張力；不稱為協奏曲的原因是因為此曲有五個樂章，更接近「組曲」，而協奏曲一般只有三個樂章，難怪一般演奏者只取其第一、四及第五樂章來演奏。

請按結構表去體會該主題的各個段落、分句及更小的音樂單位的安排。

13. 史密塔納的旋律

B. Smetana　1824 - 1884

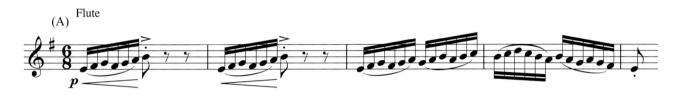

史密塔納《我的祖國》第二首「摩爾濤河」
Smetana, "The Moldau" from *My Country No. 2*

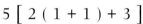

(A) Flute

整體結構

5 [2 (1 + 1) + 3]

(B) Oboe

整體結構

4 (2 + 2)

+

4

史密塔納是捷克人，父親是一位釀酒商人。他6歲時舉行鋼琴獨奏會，8歲開始作曲。1843年他去了布拉格發展音樂事業，結識了作曲家李斯特，在其支持下於布拉格創立音樂學校。曾擔任樂隊指揮及合唱團指揮。1874年不幸雙耳失聰，但他堅持創作，直至十年後60歲逝世為止。

他寫有八部歌劇，以《被出賣的新嫁娘》最為著名，使他名聲大振。另一部代表作是交響詩組曲《我的祖國》，在音樂史上有相當的地位，一共由六段樂曲組成。

現在我們選取的，是第二首「摩爾濤河」，此曲往往獨立演奏，充分表現了捷克的風光，與史密塔納的愛國之情。

摩爾濤河是捷克最長的河流，由冷和暖的兩條溪流匯合而成。

水冷的溪流，以清澈的長笛聲表現其汩汩流淌；水暖的溪流，則以柔和的單簧管聲表現流水漸漸加入，使兩條溪流終於匯合成一條浩蕩的大河。

跟着奏出寬廣而流暢、改編自捷克民歌的旋律，這就是摩爾濤河的主題，深情動人，富於詩意。（旋律線條雖然只是上行與下行級進，但請特別留意有＞記號的 B-C-B 的表現力。）

其後，河水奔流前進，穿越山谷，流經森林，這時遠方傳來狩獵的號角聲，音樂展現了充滿田園詩意的景色，以及農家婚禮的場面。眼前彷彿看見摩爾濤河的河岸風光，耳畔傳來河水不斷流淌的聲音。

夜幕低垂，摩爾濤河沉浸在寂靜朦朧的和弦伴奏中，月光灑在蕩漾的河面上，小提琴奏出一支幻夢般的旋律，像是仙女在翩翩起舞。

摩爾濤河的旋律再次重現，在崎嶇的山谷掀起了沖天巨瀾，湍灘阻擋不住它的前進，象徵捷克民族堅強不屈的精神。

河水穿過湍灘，到達廣闊的平野，更是燦爛輝煌，光彩耀人。當摩爾濤河來到布拉格的古城堡下，喚起人們對古時的回憶，這時奏出凱旋式的進行曲，具有鼓舞人心的巨大力量。

最後，小提琴旋律柔柔地波動，將摩爾濤河送至無涯無際的遠方。

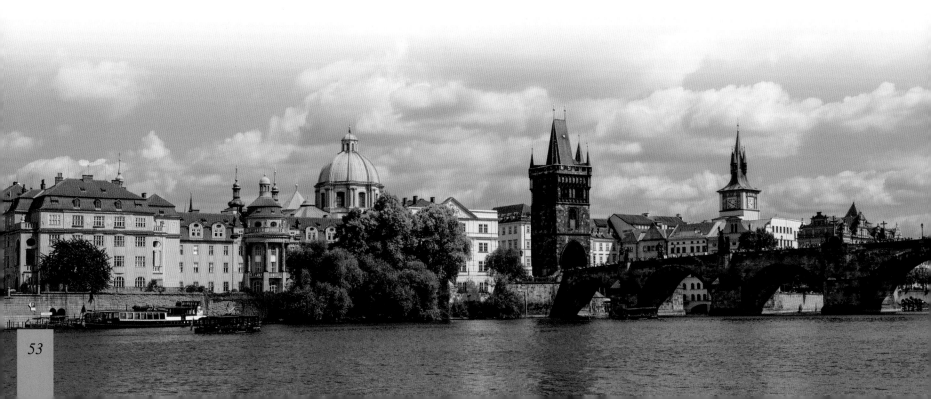

14. 小約翰•史特勞斯的旋律

J. Strauss Jr.　1825 - 1899

問：聽説你去過多瑙河，很是失望，是嗎？

答：是的。首先我想説，我一直都很嚮往作為歐洲
音樂文化中心的維也納，它曾是古羅馬帝國的
首都，能強烈地吸引當地及外地的音樂家在此
活動，包括海頓、莫扎特、貝多芬、李斯特、
舒伯特、馬勒、史特勞斯、荀伯克、貝爾格及
韋伯等大作曲家，可説是很難得出現的事。

維也納無可否認是一個優雅美麗的花園城市，
其中心是中世紀建成的史蒂芬大教堂，更有環
城大道環繞着。內城一環，多為卵石街，有不
少巴羅克式、歌德式及羅馬式的建築；外城二
環，則為幽雅的公園及美麗的別墅。著名的金
色大廳便是在二環內，而以前的皇宮，則改為
現今的藝術博物館。

我一共去了四次維也納。第一次是在1957年，
我由慕尼黑去那裏度過了兩個月暑假。第二次
是在1960-1961年，我在那裏唸了兩個學期的
作曲課程。由於在德國時，我已知道多瑙河不
是藍色的，所以只在畢業離開時，才去多瑙河
畔走走。第三、四次是在2000年前，我去旅遊
時經過。

多瑙河有三百多條支流，源頭有冰雪融化的淨
水，可不經處理便直接飲用。可惜我在維也納
看到時，已完全沒有了匈牙利詩人卡爾•貝克
(K. Beck, 1817-1879) 所描寫的迷人意境：
「在那美麗的蔚藍色的多瑙河畔……」

我覺得小約翰•史特勞斯很不簡單，他以一個
簡單分解主和弦的動機 *d m s* | *s* – – |，引出一
個長達32小節的旋律，滲透了維也納人熱愛故
鄉的深情厚意。《藍色多瑙河》被譽為「奧地
利的第二國歌」，曲式是標準的「維也納式圓
舞曲」，由引子、五首小圓舞曲及結尾構成。

由於《藍色多瑙河》的主要旋律 (即第一小圓
舞曲) 已為人所熟悉，現從第二及第四小圓舞
曲中抽出選段來分析。

小約翰・史特勞斯《藍色多瑙河》
J. Strauss Jr., *The Beautiful Blue Danube*

「第二小圓舞曲」

（例一）

整體結構

4 [2 (1 + 1) + 2]

+

4 [2 (1 + 1) + 2]

這個例子予人爽朗、蓬勃的感覺，亦可以看到小約翰・史特勞斯很喜歡以屬音 (第五級音) 作為軸心來創作旋律。

（例二）

整體結構

8 [4 + 4 (2 + 2)]

+

8 [4 + 4 (2 + 2)]

或
3

在這個例子中，小約翰・史特勞斯為了避免單調，在三拍子的音樂中，採用了「二拍子的節拍」，旋律由三拍一個重音，改為兩拍一個重音（小節數目由兩小節變為三小節），手法十分巧妙，令人信服。

「第四小圓舞曲」

重複

整體結構　自由模進

$$8\left[\,4+4\,(\,2+2\,)\,\right]$$

＋　變化重複

$$8\,(\,4+4\,)$$

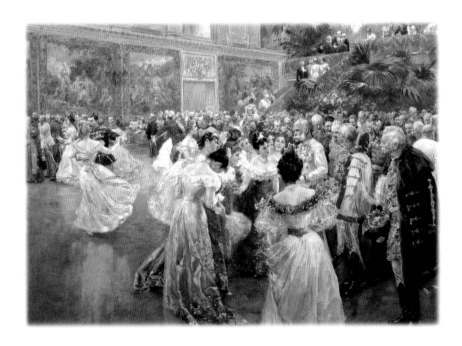

威廉・高斯 (Wilhelm Gause)
的畫作《維也納宮廷舞會》，
描繪圓舞曲風行的盛況。

這段旋律主題舒展、華麗，第一行開始的四小節停在導音 (第七音) 上，跟着第五、六小節重複前兩小節，第七、八小節則自由模進。

第二行開始是第一行開始的變化重複，後四小節向下結束在主音上。

小約翰・史特勞斯《南國玫瑰圓舞曲》
J. Strauss Jr., *Roses from the South*

整體結構

2

+

2

+

2

這是另一個例子，證明小約翰・史特勞斯喜歡用屬音作為旋律的軸心，這次還在前面加上了該調 (F 大調) 的三度音。

更重要的是，我們還要看屬音後所去到的音，從譜例可見是 B♭、G 及 E 音 (見圈着的音)，這三個不同的音，也帶來不同的意義，但同樣是該段的高音，然後向下進行。

小約翰・史特勞斯《春之聲》
J. Strauss Jr., *Voices of Spring*

整體結構

8 (3 + 5)

+

8 (3 + 5)

這個旋律最大的特點是：

1. 第一行以分解主和弦 (s, d m) 上升為主，而在每一個音級的上、下加入了鄰音。(見紅色音符)
 第二行以分解屬和弦 (s, t, r) 上升為主，也在每一個音級的上、下加入了鄰音。(見紅色音符)

2. 跟着在每行的第三小節開始逐級下降。
 (從樂譜上的紅色音符，便可看到整個線條的輪廓。)

3. 上述兩點之外，再加上輕盈而富彈性的節奏，將「春色」輕輕地帶了進來，娓娓動聽，成為史特勞斯的代表作之一。

這首圓舞曲與其他圓舞曲最大的不同處，在於具有迴旋曲的特點，曲式是：

引子 + A̲ B A̲ C D E F̲ A C + 尾聲

有些版本於樂曲結束時更會加上一段「華彩樂段」，由花腔女高音演唱，因為原曲本來是一首由女高音演唱的聲樂圓舞曲。

史特勞斯父子四人均是維也納輕音樂作曲家。小約翰·史特勞斯與父親同名為約翰，他被譽為「圓舞曲之王」，父親被譽為「圓舞曲之父」。

小約翰·史特勞斯有志以華格納為榜樣，但也有自知之明。不過，他的確具有創作才華，連布拉姆斯及華格納也稱讚他。

註：另有一位在慕尼黑名為理查·史特勞斯 (Richard Strauss, 1864-1949) 的德國大作曲家，與他們父子四人並沒有關係。

15. 布拉姆斯的旋律

J. Brahms 1833 - 1897

布拉姆斯《D大調小提琴協奏曲》，作品編號77，第一樂章
Brahms, Violin Concerto in D Major, Op. 77, 1st Movement

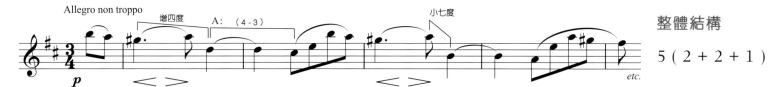

整體結構

5 (2 + 2 + 1)

布拉姆斯是十九世紀德國理想主義最後幾位代表人物之一。他是孤獨的狂想主義者，也是溫柔、深刻、懷舊的人，他的成就可代表一個世紀甚至一個文化紀元的結束。

他的作品十分嚴肅，思想深刻，比任何作曲家更接近貝多芬。雖然他的風格與同時代的華格納形成對立，但他堅持維護傳統，從無怨憤，展現優雅、沉穩的格調。

在歌曲方面，他繼承了舒伯特、舒曼的領導地位，作品深刻而克制、直爽而幽默，恍如精美的花朵。在鋼琴曲方面，他亦佔有重要的地位，喜歡的題材是愛情、大自然及死亡。在室內樂方面，他把握了室內樂其中最重要的一點，就是內心情感的交流。

布拉姆斯一共寫了四部交響曲，在浪漫主義後期，可以說沒有一部交響曲，在思想及構思上能及得上這四部作品。

布拉姆斯的《D大調小提琴協奏曲》有一個旋律令人驚歎不已，相信無人能抗拒如此富有魅力的旋律！

讓我們來看看，這魅力從何而來：

1. G#音作為 D 大調的升高四度音，是調性以外的音，是非和諧的「留音」，卻在強拍上佔了不少時間。

2. 這個 G#音去到 A 音，只是短暫地解決了，隨即便停在 D 音上。由 G#到 D 音是增四度，在中世紀時稱做「魔鬼音程」。換言之，布拉姆斯將中世紀人們不敢採用的「魔鬼音程」，以合理的手法處理，讓十九世紀的聽眾試嘗「禁果」，相當富有新意！

3. 跟着的 D 到 C#音，在離調去了 A 大調上看來是 *fa* 到 *mi* (4-3)。*fa* 的時值除了比 *mi* 長外，更處於句末，而 *mi* 則是另一句的開始。這亦是布拉姆斯的手法，既沒有違反4-3的進行，又取巧地、似接似連地，將兩者的關係淡化，為音樂賦予新意。

4. 最後，還有一個由 A 到 B 音向下大跳的七度音程，這種音程在十九世紀前相當少用，時至今天，仍帶有新鮮感！

布拉姆斯《C小調第一交響曲》，作品編號68，第四樂章
Brahms, Symphony No. 1 in C Minor, Op. 68, 4th Movement

主部主題

整體結構

（起）4（2＋2）

＋　重複　變化

（承）4（2＋2）

＋

（轉）4（2＋1＋1）

＋

（合）5（2＋3）

布拉姆斯的《第一交響曲》寫了十四年，到43歲時才完成，被鋼琴家及指揮家彪羅 (H. von Bülow) 稱之為貝多芬的《第十交響曲》。

此曲結構嚴密、合乎比例、和聲豐滿，但陰沉、少用和弦的五度音、喜歡採用對位手法及交錯節奏，在主題的節奏上亦作出了各種變化。

這是第四樂章的主題，純樸真誠、莊嚴豪邁，同時亦親切溫和、平易近人，氣質與貝多芬的《歡樂頌》相似。

請特別留意第三行第一及第二小節的最後一個 D 音，與下一小節的 D 音相連（見樂譜圈着的音），為整個主題的輕重關係起了一定的作用，請好好地體會。

這個主題先由弦樂奏出，再由木管樂奏出，最後由整個樂隊雄壯地演奏出來，並帶出副部的主題。

有必要一提的是，樂曲一開始主題尚未出現時，氣氛陰沉，恍如困在深淵中。接着出現一段悠長的旋律，豁然開朗，然後主題才出現。

副部主題

整體結構

$$4\left[2\left(1+1\right)+2\left(1+1\right)\right]$$

$$+$$

$$4\left[2\left(1+1\right)+2\hspace{3em}\right]$$

$$+$$

$$4\left(1+1+1+1\right)$$

這是《第一交響曲》第四樂章的副部主題，生機蓬勃、跌宕起伏。

從以上結構表的分析，我們可以看到第一行開始有一個動機，跟着在第二小節加以裝飾變化；再有另一個由前引申的動機，也跟着加以模仿。

第二行採用第一個動機，加以裝飾、變化及延伸。

第三行則是採用已有變化裝飾的第一動機，加上由前引申的第二動機（第二小節），再加上兩次向上的模進，使音樂情緒不斷高漲。

布拉姆斯晚年結識小約翰·史特勞斯，他們互相欣賞，成為莫逆之交。

61

布拉姆斯《F大調第三交響曲》，作品編號90
Brahms, Symphony No. 3 in F Major, Op. 90

第一樂章　1ˢᵗ Movement

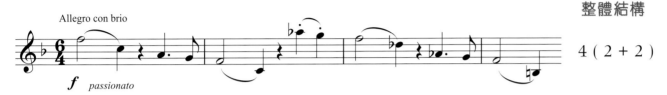

整體結構

4（2＋2）

布拉姆斯於1883年50歲時完成此交響曲。第一樂章的主題用了相當廣闊的音域，是下行的分解和弦，以大小調交替，而且粗獷有力，具威嚴的氣勢。

樂隊的色彩有其自己的特點，木管和銅管都用了本身的低音區，與弦樂混在一起形成銀灰色的音響，有一種特有的溫暖感。

第三樂章　3ʳᵈ Movement

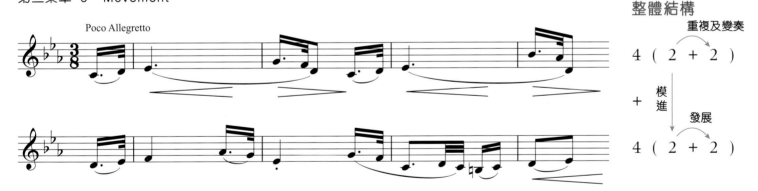

整體結構

重複及變奏

4（2＋2）

＋　模進

發展

4（2＋2）

前面已提過布拉姆斯的作品，既嚴肅又思想深刻。雖然他在作品中着重抒發個人的情感，寫作旋律的技巧並不是他考慮的重點，但他亦不乏旋律優雅的作品，令人難以忘懷。

《第三交響曲》第三樂章就是一個好例子，這是一首熱情的、速度稍快的，但又色彩暗淡的管弦樂。

開始時，這個抒情的主題以大提琴來演奏，十分適合，到再現時，則以圓號及雙簧管相繼奏出，似乎更適當地配合了布拉姆斯憂愁而暗淡的心態及想法。

請參考結構表的分析，細細體會這個旋律。

16. 包羅定的旋律

A. Borodin 1833 - 1887

包羅定《B小調第二交響曲》第一樂章
Borodin, Symphony No. 2 in B Minor, 1st Movement

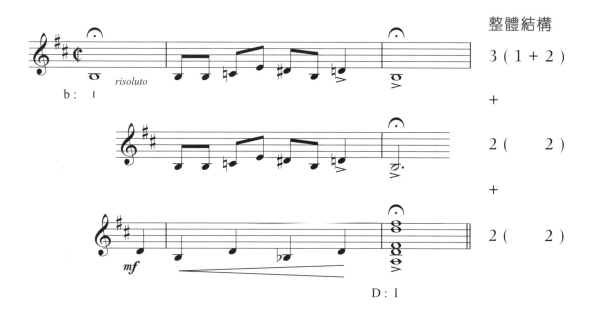

整體結構

3 (1 + 2)

+

2 (　　2)

+

2 (　　2)

包羅定是俄國人，是業餘的音樂愛好者。他自幼對化學及音樂有興趣，擅長演奏鋼琴及長笛，14歲開始作曲。他25歲獲醫學博士，31歲任醫學教授，一直從事教學及科研的工作，在科學上有重要發明。其音樂成就歸功於加入了「俄國五人團」，於業餘時間積極投入創作。他的作品數量不多，是成員中最少發表作品的一位。

他的《第二交響曲》顯示了他的本質，色彩很豐富。樂曲作於1869-1876年，第一樂章熱烈歌頌俄國勇士的精神及堅定的信念，主題十分剛毅、豪邁，猶如巨人沉重的步伐。

這個例子所採用的音強而有力，氣勢不凡，十分突出。其實第二小節的音，可以看作是 e 和聲小調音階上的音，相比於當作是 b 小調，更容易解釋。

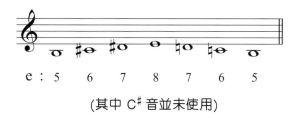

e：5　6　7　8　7　6　5

(其中 C♯ 音並未使用)

最後停在 D 大調 I 和弦上，它前面的第二個音是降 B 音 (B♭)。俄羅斯作曲家很喜歡將大調的第六個音降低半音，他們稱之為「和聲大調」。

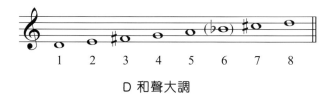

1　2　3　4　5　6　7　8

D 和聲大調

問：據我所知，有人將此主題中的 D♯ 及 D♮ 的交替，形容為陽光在金色鋼盔和盾牌上的閃耀，你同意嗎？我覺得很多俄羅斯作品中，都有相似的音調，你認為呢？

答：我同意你所說的，也沒甚麼要補充的了。

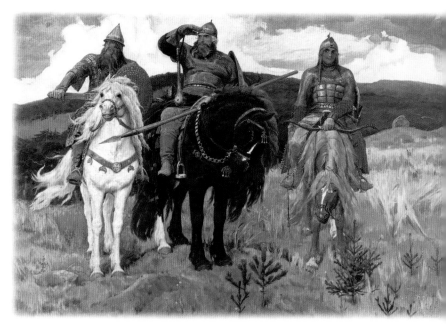

維克多・瓦斯涅佐夫 (Viktor Vasnetsov)
所繪的三位俄國勇士。

包羅定《在中亞細亞草原上》
Borodin, *In the Steppes of Central Asia*

cantabile ed espress.

整體結構

5 (1 + 2 + 2)

+

5 (2 + 3)

+

4 (1 + 1 + 1 + 1)

+

5 [1 + 2 (1 + 1) + 2]

包羅定在自己的交響音畫《在中亞細亞草原上》的總譜上寫下了一段文字，解釋作品的內容，大意是：「在單調的、黃沙滾滾的中亞細亞草原上，傳來了寧靜的俄羅斯的奇妙旋律，接著是聽到漸漸走近的馬匹與駱駝的腳步聲，以及一支鬱悒的東方歌曲的音調 (參見譜例的旋律)。一隊土著的行商，在俄國軍隊保護之下安然前進。商隊慢慢地走遠了，俄羅斯與東方的歌曲和諧地交織在一起，回聲長久地在草原上迴盪，最後消失在遠方。」

現在讓我們來欣賞這個迷人的東方旋律 (中東色彩)：精巧的裝飾音，像阿拉伯刺繡的花邊，使整個旋律更為秀美，在馬隊與駝鈴的聲音中，反覆迴盪，敏感細膩，富於變化及想像力，故旋律無需再作過多的發展。

請參考結構表的分析，體驗作曲家如何運用簡單的三個音 (*m-f-m*)，變化成如此美妙動人、充滿生命力的旋律。

17. 聖桑的旋律

C. Saint-Saëns 1835 - 1921

聖桑《骷髏之舞》
Saint-Saëns, *Danse Macabre*

旋律(1) Flute

（骷髏起舞）

整體結構

4 (2 + 2)

模進

4 (2 + 2)

旋律(2) Solo Violin

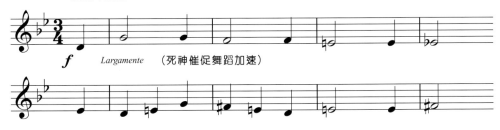

Largamente （死神催促舞蹈加速）

4

+

4

聖桑是法國作曲家、指揮家、風琴家兼鋼琴家，畢業於巴黎音樂學院。

他一生維護古典傳統，也致力於推廣法國民族音樂，創作數量驚人，且幾乎涉及所有音樂體裁。他的作品色彩豐富，雅俗共賞。

聖桑也是一個神童，被稱為「法國的莫扎特」。他未滿5歲已經公開演出，6歲開始作曲。他晚年熱衷於旅行，86歲時在阿爾及利亞逝世。

《骷髏之舞》乃根據法國文學家卡扎利斯 (H. Cazalis) 的一首詩寫成，描述萬聖節夜晚，骷髏狂歡的情景。

旋律(1)先由長笛奏出，再由小提琴重複奏出，描述骷髏在昏黑的墓地及呼嘯的風聲中起舞狂歡，當中採用了很多斷音，予人僵硬乾枯的感覺。

旋律(2)是死神用小提琴奏出抑揚飄搖的圓舞曲旋律，催促骷髏加速跳舞。

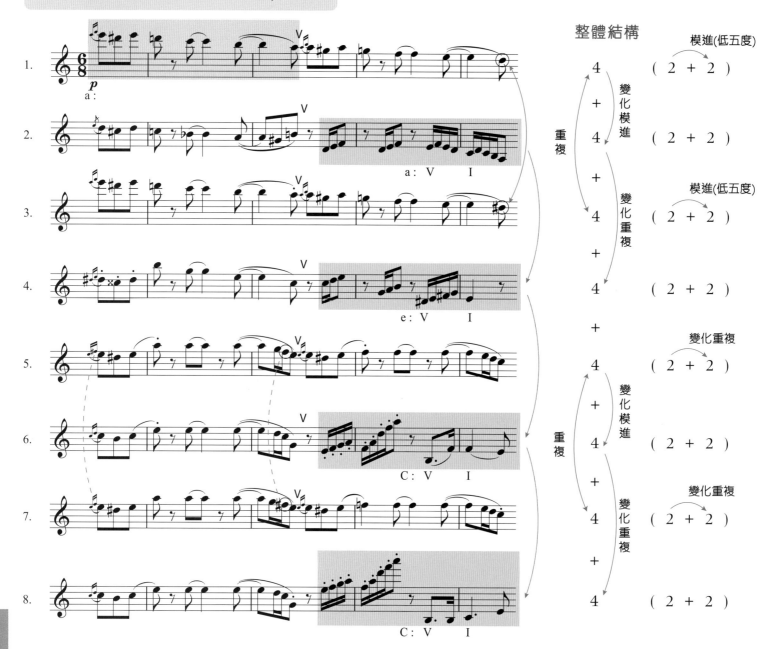

聖桑的小提琴名曲《引子及迴旋隨想曲》是一首很受歡迎的樂曲，基本的樂思其實只有兩個「兩小節」(見淺紫色及淺棕色的色塊)，但他運用千變萬化的編織手法，將這兩個樂思處理得「耳」不暇給，值得我們好好學習。

1. 第一行開始四小節是第一句，由 a 小調開始，特點是一個「下行的級進」，加上切分音的處理；跟着是一個兩小節的「低五度模進」。

2. 第二行是第一行的「變化模進」，開始是將第一行的「低五度模進」再來一次「更低五度的模進」(即是原來動機的大九度模進)，也是兩小節；跟着是一個新的樂思 (見淺棕色色塊)，以 a 小調結束。

3. 第三行開始是第一行的重複，但最後一個音升高了半音至 D#，為 e 小調的出現作了準備。

4. 第四行開始是第二行的變化重複，但由級進進行變為跳進，停在 e 小調上。

5. 第五行開始兩小節，將第一行的第一個樂思略作調整，由 e 小調開始，跟着的兩小節是它的變化重複。

6. 第六行是第五行的變化模進，停在 C 大調上，「第六行與第五行的關係」跟「第二行與第一行的關係」是相似的。

7. 第七行是第五行的重複，只有一個音不同。

8. 第八行是第六行的變化重複，明確地停在 C 大調上。

其實我在結構表及樂譜上都已清楚註明，如果你已體會到這些編織手法的運用，就不必再細看文字描述了！

這首樂曲寫於1863年，題獻給西班牙小提琴大師薩拉薩特 (Sarasate)。

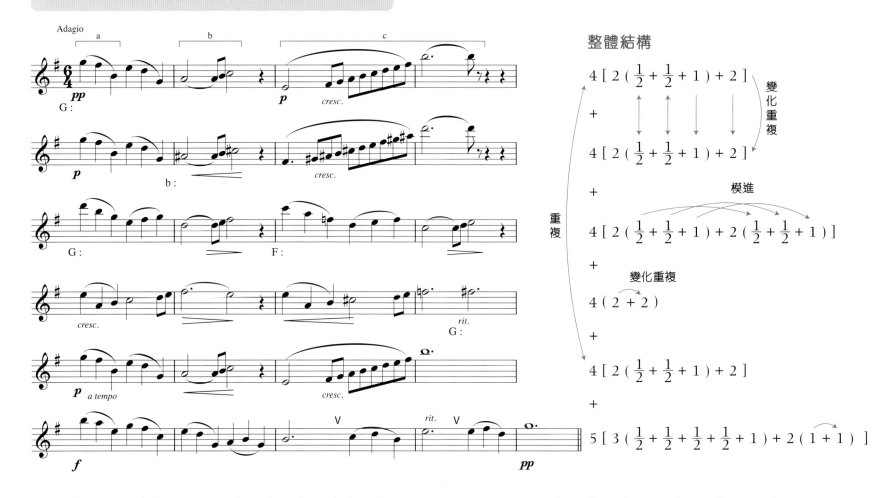

聖桑《動物嘉年華》「天鵝」
Saint-Saëns, "The Swan" from *The Carnival of the Animals*

整體結構

$$4\left[2\left(\tfrac{1}{2}+\tfrac{1}{2}+1\right)+2\right]$$

變化重複

$$4\left[2\left(\tfrac{1}{2}+\tfrac{1}{2}+1\right)+2\right]$$

模進

$$4\left[2\left(\tfrac{1}{2}+\tfrac{1}{2}+1\right)+2\left(\tfrac{1}{2}+\tfrac{1}{2}+1\right)\right]$$

變化重複

$$4\left(2+2\right)$$

$$4\left[2\left(\tfrac{1}{2}+\tfrac{1}{2}+1\right)+2\right]$$

$$5\left[3\left(\tfrac{1}{2}+\tfrac{1}{2}+\tfrac{1}{2}+\tfrac{1}{2}+1\right)+2\left(1+1\right)\right]$$

重複

1886年，聖桑到奧地利旅行時，應好友的請求，寫了管弦樂組曲《動物嘉年華》。

這部組曲由十三首「標題小曲」及「終曲」組成，聖桑運用了他特有的機智和幽默，把一些大師的名曲加以誇大變形，生動、諧謔而風趣。

不同於組曲中的其他作品，「天鵝」是聖桑用自己的曲調寫成的，旋律優美而高雅。請留意樂譜的旋律線條 (特別是第一行)，隱約顯示了天鵝的身形線條，以及那長長的、翹起的尾巴。

69

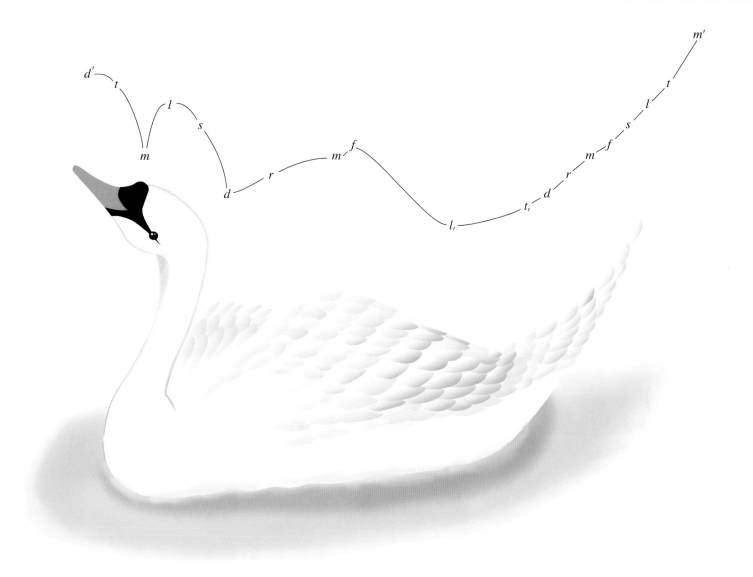

最後，請留意樂譜第一行以 ⌐―a―⌐ 、⌐―b―⌐ 以及 ⌐―c―⌐ 標示的地方，全曲基本上是由 a、b 及 c 這三個元素所組成的。

18. 比才的旋律

G. Bizet 1838 - 1875

比才《卡門》「前奏曲」
Bizet, "Prelude" from *Carmen*

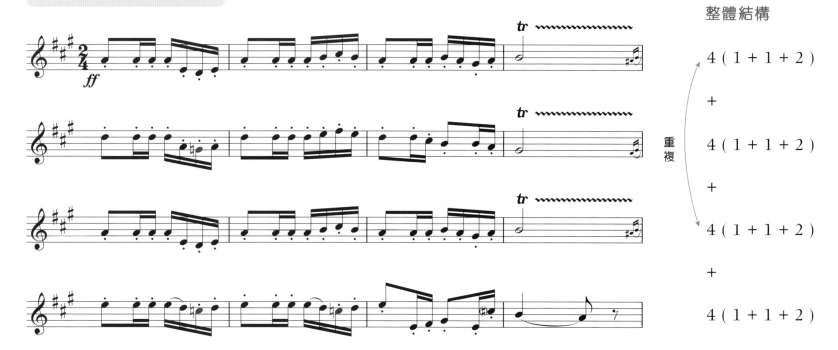

整體結構

4 (1 + 1 + 2)

+

重複 4 (1 + 1 + 2)

+

4 (1 + 1 + 2)

+

4 (1 + 1 + 2)

比才的父親是音樂教師，母親亦出身於音樂世家。他9歲入讀巴黎音樂學院，17歲完成《C大調第一交響曲》，20歲獲得羅馬大獎，得以前往羅馬進修三年。

他接受委託寫了歌劇《卡門》，原譜是有對白的，後來他的學生把所有對白改寫，才成為全歌唱的歌劇。

全劇旋律緊湊，首首都很動聽，節奏充滿活力，高潮迭起，和聲富有想像力，樂隊音樂多采多姿，令人十分滿足。

卡門的愛與恨，溫柔與狡黠，以及與各種人物的衝突，均通過音樂栩栩如生地展現在觀眾眼前。

問：聽説你在歐洲的五年多期間，聽了三十多部歌劇，其中只有《卡門》聽了兩遍，是嗎？

答：是的，《卡門》這部歌劇的確令我感到很震撼，所以我聽了兩遍。貝爾格的《沃采克》及華格納的《齊格菲》等作品雖然也很感動，但我只聽了一遍而已。

問：我很想知道，《卡門》首演時為甚麼會失敗？

答：在當時的歐洲，歌劇的捧場客一般會攜同妻子、女兒去交際，他們想看的都是皇帝及貴族的激情故事，而不是像《卡門》這種講述吉卜賽流浪者與走私客、強盜們的故事。由於內容出乎他們的意料之外，他們不知道該如何反應。

不過，當《卡門》數個月後重演時，卻大獲成功。可惜比才對首演的失敗一直耿耿於懷，在三個月後因心臟病發而死，終年37歲。

歌劇一開始的《前奏曲》氣氛熱烈、活潑奔放，充分表現了鬥牛勇士入場時威武瀟灑的英姿，以及鬥牛場上熱鬧的場面。

請特別體會在 A 大調中採用了G♮（七音降低了半音）及C♮（三音降低了半音）的感覺。

CARMEN

Opéra-Comique en quatre actes.

H. MEILHAC et L. HALÉVY.

MUSIQUE de GEORGES BIZET

1875年《卡門》首次公演的海報。

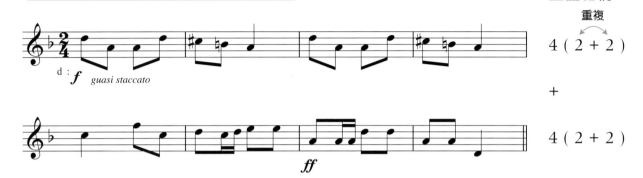

比才《卡門》「街頭少年合唱」
Bizet, "Chorus of Street-boys" from *Carmen*

整體結構

重複

4（2＋2）

＋

4（2＋2）

在歌劇《卡門》中，有很多著名的合唱曲，其中一首特別令人難忘及興奮的，是由兒童演唱的這首街頭齊唱曲「街頭少年合唱」。這個旋律取自第一幕，講述在西班牙塞維利亞的衛兵將近換班時，有一羣街童模仿軍人的步伐及行進的模樣衝入，並以齊唱形式唱出這個旋律，旋律十分簡短，卻又特別可愛，非常有趣。

第一行四小節，其結構是 2＋2，在 d 小調上用了升高七音 C♯ 及升高六音 B♮ (原為 B♭)。

第二行也是四小節，採用了 d 小調的關係大調 (離調去 F 大調)，由第一行的 D 至 A 音 (主音至第五音)，改為第二行的 C 至 F 音 (第五音至主音)，隨即回到 d 小調結束，互相呼應。

就在這八小節中，旋律既互相呼應，又短小精煉，活潑可愛，確實不簡單！

《卡門》第一幕的場景：塞維利亞的廣場。

比才《卡門》「塞吉蒂拉舞曲」
Bizet, "Seguidilla and Duet" from *Carmen*

整體結構

4（2　　＋2）

對比　＋
　　　　模進

4（1＋1＋2）

比才似乎特別喜歡採用旋律小調，上行時可將第
六、七音升高，下行時則將第六、七音還原，想來
他是為了取得更多不同的音。他把旋律小調利用得
出神入化，值得我們深深體會。在這個例子中，他
就是在 b 小調中用了 G♯（升高的第六音）、A♯（升高
的第七音），以及 A♮（還原的第七音）、G♮（還原的第
六音）。現將 b 旋律小調各音排好，便可更清楚地
顯示：

以上引用的八小節旋律，選自卡門在第一幕將完結
時所跳的一首快樂的塞吉蒂拉舞，不但鮮明活潑、
跳躍奔放，而且帶有野性、熱情及潑辣的特質（特
別是第二行的旋律）。

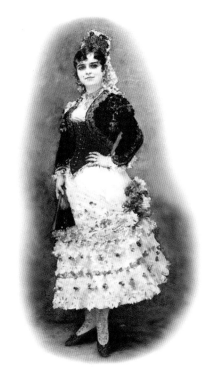

第一位扮演卡門的是法國著名女中音
嘉烈·瑪莉 (Galli-Marié)。

比才《卡門》「吉卜賽之歌」
Bizet, "Gypsy Song" from *Carmen*

整體結構

2

+

2

模進 +

2

+

$3\left[\dfrac{1}{3}+\left(\dfrac{1}{3}+\dfrac{1}{3}+2\right)\right]$

在《卡門》第二幕開始，卡門在酒店內翩然起舞，並唱起了熱烈快活的吉卜賽歌曲。眾人載歌載舞，旋律帶有舞蹈的性質，也表現出卡門獨立不羈的性格。

請注意此旋律的第三行是第二行的低大二度模進（由 e 小調轉入 d 小調），予人新鮮的感覺。

「吉卜賽之歌」充滿狂熱的歡騰氣氛。

比才《卡門》「鬥牛士之歌」
Bizet, "Toreador Song" from *Carmen*

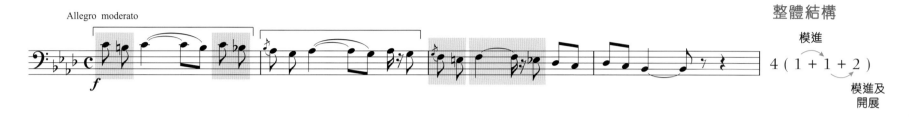

整體結構

模進

4 (1 + 1 + 2)

模進及
開展

這個帶有宣敍式的旋律取自第二幕，是鬥牛勇士答謝那些歡迎及崇拜他的羣眾而唱的一首歌，音調雄壯，節奏有力，具有鬥牛勇士英姿勃勃、氣宇軒昂的精神，充滿着勝利、激情及愛情的喜悦，也帶有讚美、頌揚的意味。歌詞帶出了「我們都是兄弟們」的主旨。

旋律在調性方面跟比才在其大部分作品的做法一樣，大小調交替着進行 (這首作品是 f 小調及 A♭ 大調交替)。

整個旋律是一條向下的級進線條，其中半音及全音相間着運用，相當有特色！

飾演鬥牛士的米哈伊爾·博恰羅夫
(Mikhail Bocharov)。

19. 柴可夫斯基的旋律

P.I. Tchaikovsky 1840 - 1893

柴可夫斯基《四季》「六月：船歌」
Tchaikovsky, "June: Barcarolle" from *The Seasons*

整體結構

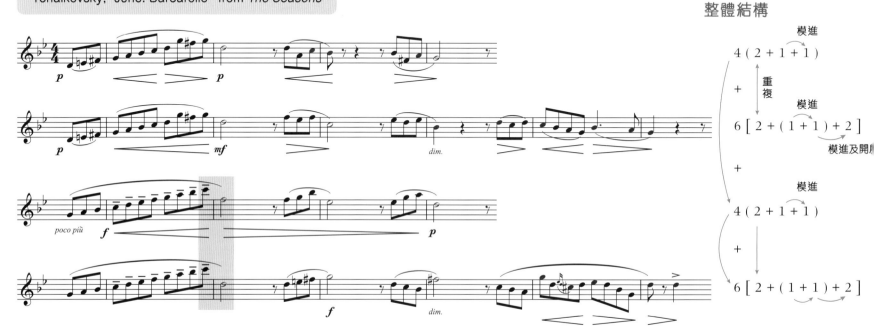

柴可夫斯基19歲時畢業於法學院，23歲時辭去司法部的職務，入讀聖彼得堡音樂學院，三年後畢業，然後到莫斯科音樂學院任教。

他的作品廣受各地歡迎，他更因而得到英國劍橋大學名譽博士的頭銜。因他是同性戀者，不容於當時俄國的上流社會，在53歲時被迫服毒自殺。

柴可夫斯基性格悲觀、憂愁且神經質。他創作時堅持率真地表達情感，作品顯得相當沉重。

不過，因他喜愛意大利歌劇、法國芭蕾舞及德國交響樂，所以亦創作了一些華麗生動及細膩的作品。

他熱愛俄羅斯的森林和田野，即使簡樸的風景都能令他感動。從他所創作的鋼琴曲《四季》中，就可看到他是多麼熱愛大自然。《四季》共十二首音樂，每月一首，描述每一個月的風景，色彩繽紛，其中以「六月：船歌」、「十月：秋之歌」，以及「十一月：雪橇」最受歡迎。

「六月：船歌」是《四季》中的第六首，其畫面是人們在幽靜的夏夜泛舟湖上，彷彿聽見蕩槳聲及水波蕩漾的聲音，也彷彿聽到白樺樹葉的搖曳聲。不過，波浪的撞擊聲只在伴奏音型中出現，主要展示的還是深情、婉轉的歌聲。樂曲雖平易近人，但極富表現力。

問：我相信俄羅斯的夏夜一定很舒服，不會有悶熱的感覺。聽聞你去過聖彼得堡，可否談一談？

答：我曾經參加旅行團，乘坐公共汽車及火車，由維也納途經東歐各國前往俄羅斯。到達莫斯科時，據說已是當年最炎熱的一天，氣溫高達華

氏100度 (攝氏37.8度)。可是，這溫度維持不了一小時，隔天到聖彼得堡時已感到陣陣寒意了。

關於這首「船歌」，在結構表已分析得很清楚，下面再附加三點說明：

1. 第二行共六小節，開始的兩小節重複第一行的旋律，接着在 F 音上形成一個小高潮，故後面因開展擴充而多了兩個小節。

2. 第四行也因擴充而多了兩個小節。

3. 請在哼唱時，有意識地感覺樂譜中的紅色音符，並體會由這些紅色音符組成的整個線條的進行。

柴可夫斯基《四季》「十月：秋之歌」
Tchaikovsky, "October: Autumn Song" from *The Seasons*

整體結構

4 [(2 + 1) + 1]

+

5 [2 (1 + 1) + 3]

「十月：秋之歌」是《四季》中的第十首。根據這首樂曲的題詩──俄羅斯詩人所寫的詩歌：「晚秋花園凋零淒涼，黃葉墜落隨風飄揚。」我們可知道作曲家表達了對夏日的告別，以及對淒涼秋天的感懷。我覺得柴可夫斯基在此曲中運用了相當豐富的

「留音」及「半音」，充分發揮了他對秋天的內心體驗，幾近另一形式的浪漫主義，當中所表達的傷感，令人心折。

請特別體會及感覺樂譜中的紅色音符，以及有大跳與小跳(標示了└───┘)的地方。

第一樂章 1st Movement

整體結構

4 (2 + 2)

+

4 (2 + 2)

柴可夫斯基在1874年完成此曲，本來想獻給他的老師魯賓斯坦 (N. Rubinstein)，但魯賓斯坦要求大幅修改此曲方肯演奏。柴可夫斯基為此感到十分氣憤，他一音不改，將其轉贈另一位著名的德國鋼琴家及指揮家彪羅 (H. von Bülow)。彪羅將此曲帶到美國波士頓，在1875年進行首演，大獲成功。三年後，魯賓斯坦意識到此曲的宏偉氣勢及色彩多變的

價值，公開演奏這首作品，肯定了此曲的地位。

此曲共有三個樂章，旋律均十分動聽。以上是第一樂章剛開始時的引子主題，其上、下行的節奏，除結束處外完全相同，旋律既雄壯，又優美，令人入迷。有人形容它「像和煦的春風迎面吹來，像燦爛的陽光鋪滿大地」，不知你是否同意？

第二樂章 2nd Movement

整體結構

4 (2 + 2)

+

4 (1 + 1 + 2)

第二樂章的主題以長笛奏出，用了很多屬音，帶
有牧歌的情調。整個旋律十分簡樸，具有民歌的風
格，相當優美。

第三樂章 3rd Movement

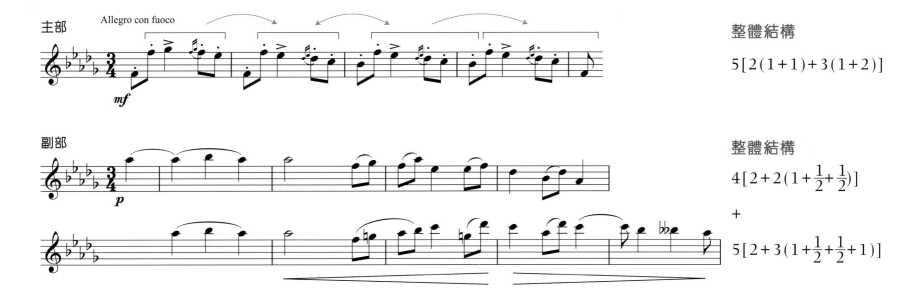

主部　　　　　　　　　整體結構

$$5[2(1+1)+3(1+2)]$$

副部　　　　　　　　　整體結構

$$4[2+2(1+\tfrac{1}{2}+\tfrac{1}{2})]$$

$$+$$

$$5[2+3(1+\tfrac{1}{2}+\tfrac{1}{2}+1)]$$

第三樂章 (奏鳴迴旋曲) 的主部結構是 5 [2(1+1)+
3(1+2)]，第二小節是第一小節低小三度的自由模
進，第四小節是第三小節的自由重複。由於採用了
con fuoco 這表情記號，故氣勢宏大，粗獷有力，
而其強音(>) 落在第二拍上。此旋律源自烏克蘭民
謠，表現俄國農民對春天來到的喜悅。

副部的結構是 4+5，旋律抒情，猶如春風為萬物帶
來了生機。此旋律最後發展成豪邁壯麗的頌歌，展
現波瀾壯闊的畫面，充滿希望與活力，與第一樂章
的引子相呼應，將這部作品意氣風發的激情推到頂
點。

柴可夫斯基《天鵝湖》「場景」
Tchaikovsky, "Scene" from *Swan Lake*

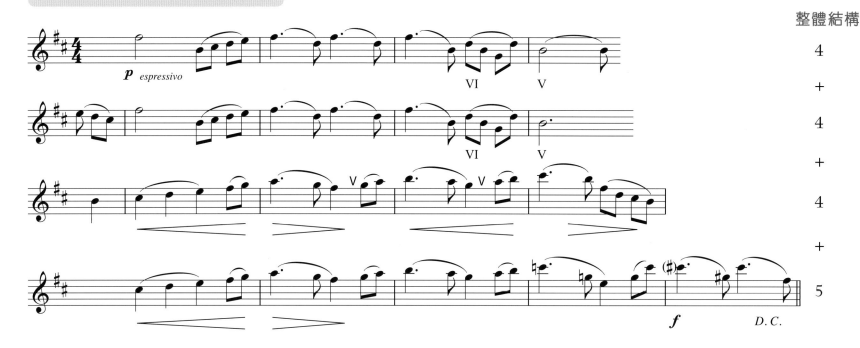

整體結構
4
+
4
+
4
+
5

在芭蕾舞劇《天鵝湖》中，美麗的公主被邪惡的
魔法師變成了一隻天鵝，只有愛情的力量才能解救
她。公主經過很多嚴峻的考驗，憑着堅貞的愛情，
終於戰勝邪惡，恢復人形，並與王子永遠在一起。

這是第二幕的音樂，描寫由公主變成的天鵝在湖面
上慢慢浮游，儀態高雅優美，內心卻充滿哀愁。旋
律由雙簧管奏出，更深刻地描繪了那份悲愁。

旋律由分解小主三和弦轉入分解大VI級和弦，既帶
悲愁的分解小三和弦的味道，又帶大VI級和弦的新
鮮感，相當難得。

第二行旋律重複第一行的，將分量加重了一倍。
第三行再往上行，直衝至第四小節高潮點的 C#音，
但很短暫。

第四行再次衝刺，
才正式達到高潮，
連G#及F#音在內，
合共四拍。

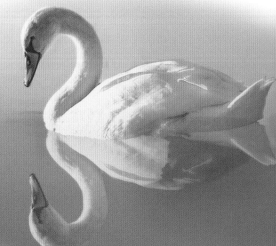

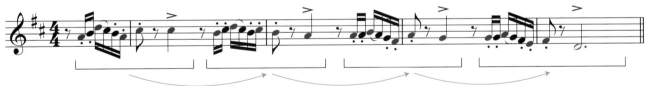

柴可夫斯基《天鵝湖》「拿坡里舞曲」
Tchaikovsky, "Neapolitan Dance" from *Swan Lake*

整體結構

$$4[2(1+1)+2(1+1)]$$

這首舞曲取自《天鵝湖》第三幕，以小號奏出，具有濃厚的意大利風味，旋律優美，氣氛熱烈。

現在，我將此旋律的骨幹音用紅色音符標示，用以更清楚地展現全曲的輪廓。留意只有當全部的「音」都奏出、奏齊後，整個旋律才會生動活潑起來，更適合用小號來演奏。

還有一點很重要的，就是此曲演奏的速度只可偏快，切勿偏慢。如偏慢的話，會令每小節的第一、二拍拖得太久，給人四次不必要的拖延感覺！

這種舞曲稱為塔朗泰拉 (Tarantella)，是意大利南部的民謠，亦演變成一種土風舞。由於風格獨特，節奏明快，爽朗俐落，很受人們歡迎。

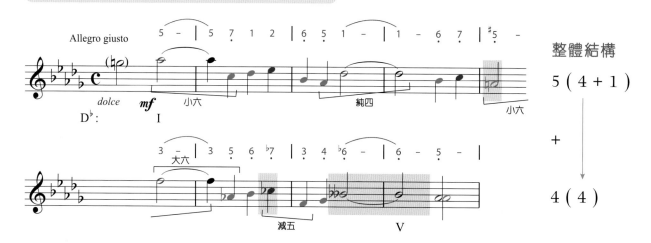

柴可夫斯基《羅密歐與茱麗葉幻想序曲》
Tchaikovsky, *Romeo and Juliet Fantasy-Overture*

整體結構

5 (4 + 1)

+

4 (4)

這是柴可夫斯基《羅密歐與茱麗葉幻想序曲》中的旋律，被公認為二十世紀最偉大的愛情主題之一。

為方便音樂愛好者讀譜，現將旋律移低八度，並附上簡譜。請留意以下六個重點：

1. 主題的第一個音(A♭)是由前面的旋律慢慢發展而達至的高潮點，所以主題一開始已很「熱情」和「緊張」。

2. 主題中的幾個大跳 (下行小六度：A♭-C；上行純四度：A♭-D♭；上行小六度：A♭-F；下行大六度：F-A♭ 及下行減五度：C♭-F) 都充滿着浪漫氣息，請好好體會。

3. 請分別哼唱紅色音符形成的線條，以及綠色音符形成的、旋律性不明顯的另一線條，應可感覺到

由「級進」隱藏的內聲部與其對比的廣闊旋律兩者之間的平衡作用。

4. 請特別體會紫色色塊中的 A♮、C♭及B♭♭這三個音給你的感覺 (特別是B♭♭音，它還起着「延留和聲外音」的作用)。

5. 第二行是第一行的自由模進，用了很多「級進」，特別是用了兩個變化音 (C♭及B♭♭)。

6. 請感受一下整個旋律的廣闊性、連貫性及漸進性。

這個寬廣、長線條的樂思，在再現部時不斷擴展及增強，加上有極強表現力的輔助樂思，設計既精心又富於感染力！只有不受拘束的浪漫主義音樂家，才能創作出如此色彩豐富及壯麗的旋律。

柴可夫斯基《E小調第五交響曲》，作品編號64，第一樂章
Tchaikovsky, Symphony No. 5 in E Minor, Op. 64, 1st Movement

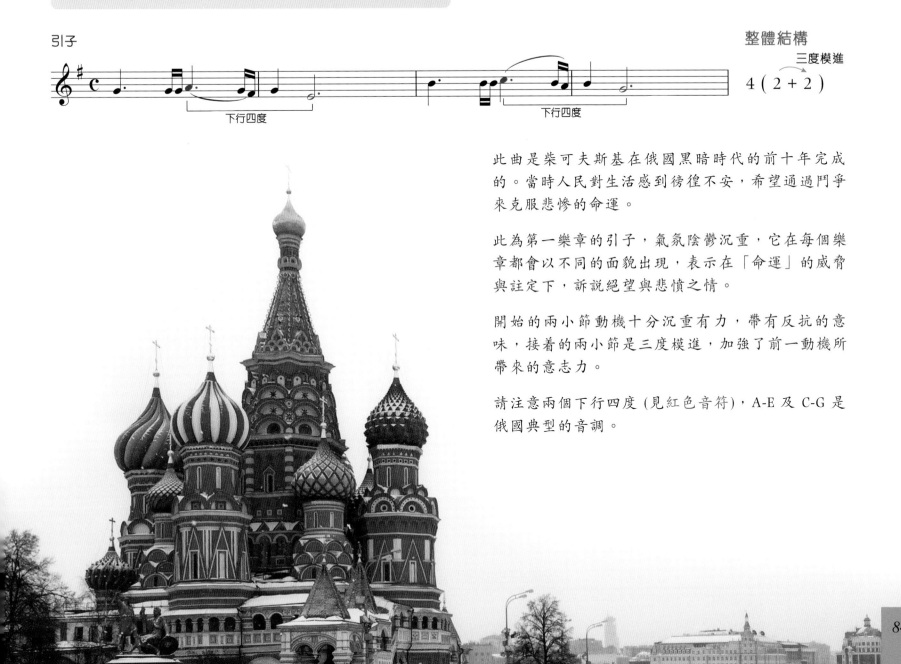

引子

整體結構

三度模進

4 (2 + 2)

下行四度

下行四度

此曲是柴可夫斯基在俄國黑暗時代的前十年完成的。當時人民對生活感到徬徨不安，希望通過鬥爭來克服悲慘的命運。

此為第一樂章的引子，氣氛陰鬱沉重，它在每個樂章都會以不同的面貌出現，表示在「命運」的威脅與註定下，訴說絕望與悲憤之情。

開始的兩小節動機十分沉重有力，帶有反抗的意味，接着的兩小節是三度模進，加強了前一動機所帶來的意志力。

請注意兩個下行四度 (見紅色音符)，A-E 及 C-G 是俄國典型的音調。

呈示部的結束主題

整體結構

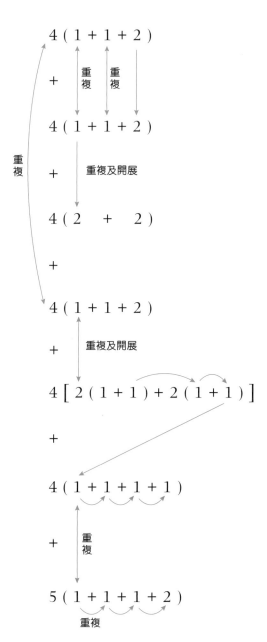

這個例子開始是一個一小節短小的、音域狹窄且急進的動機，接着，柴可夫斯基採用了「綜合式結構」的手法 (即 1 + 1 + 2)，通過模進 (一小節) 及開展 (兩小節)，使其成為一個完整的句子。從中我們可以感覺到這個動機雖短小而急進，但仍可以通過發展帶來廣闊的感覺。

換句話說，柴可夫斯基明確而毫不猶豫地採用「分解性」(即 1 + 1)，而且更直接地採用「連貫性」(即 1 + 1 之後，立即用兩小節來開展)，可令旋律較完整而連貫，且平易近人。

跟着後面的音樂可參考結構表的分析，唯一要特別注意的是：從第五行第二小節起，動機改為「上行」，以加強表現力，但仍與「下行動機」息息相關，互相融合。

整個旋律雖然由較短的動機環鎖而成，但其動機的發展既鮮明又富戲劇性，具有很強的說服力。

《第五交響曲》於1888年在聖彼得堡馬林斯基劇院 (Mariinsky Theatre) 首演，由柴可夫斯基親自指揮。

圖為1900年代的馬林斯基劇院，它是俄羅斯歷史最悠久的歌劇院，也是聖彼得堡重要的象徵和標誌。

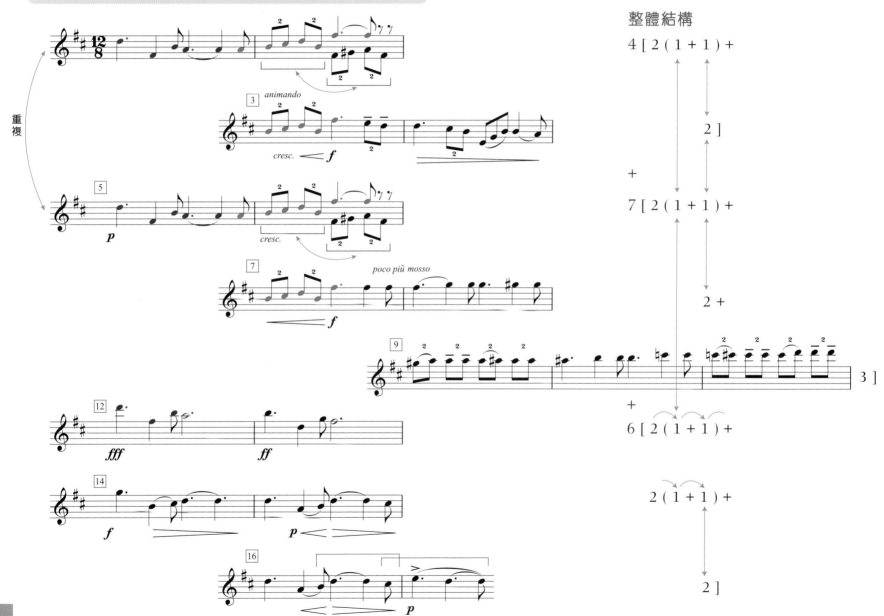

柴可夫斯基《E小調第五交響曲》，作品編號64，第二樂章
Tchaikovsky, Symphony No. 5 in E Minor, Op. 64, 2nd Movement

整體結構

4 [2 (1 + 1) +

2]

+

7 [2 (1 + 1) +

2 +

3]

+

6 [2 (1 + 1) +

2 (1 + 1) +

2]

87

這是柴可夫斯基《第五交響曲》第二樂章的第二主題，在最後出現時，成為雄壯而抒情的生活頌歌，旋律寬廣而緊張，十分少見。

請留意以下七個要點：

1. 以兩個不同的動機構成寬廣的四小節前句。

2. 有模進的變化音開展（第二小節G♯音）。

3. 音域不停向上開展（第八至十一小節）。

4. 有高潮點的音（D音）（第十一及十二小節）。

5. 有各種力度的變化（**p**、**f**、**ff**、**fff**、◁ 及 ▷ ）。

6. 樂曲結束時，採用第一主題剛開始的最主要音調，使這個第二主題與之聯繫起來。以下是第二樂章第一主題：

柴可夫斯基將這首交響曲題獻給德國的音樂老師阿維‧拉勒蒙（Theodor Avé-Lallemant）。

7. 最值得注意的是「三連音（一拍內有三個音）及二連音（一拍內有兩個音）的自由交替及滲透」（見紅色音符及綠色音符），令節奏自然地加速、減緩，能強調每個音的分量及擴大旋律的呼吸，亦能使浪漫的情緒得以爆發。請特別去感覺一下！

歸納以上各點，柴可夫斯基在表達人們和自己的內心世界上，以及在抒情戲劇性旋律方面，達到了前所未有的發展，蘊含着巨大的力量。

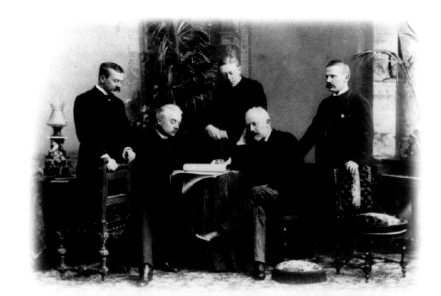

柴可夫斯基及其兄弟，1890年攝於聖彼得堡。

正主題

整體結構

2 (1 + 1)

變化重複

+

2

這是柴可夫斯基《第六交響曲》第一樂章的正主題，是一個動盪不安、衝動、焦急，且帶有悲哀、痛苦的悲劇性主題。

開始的動機十分單純易懂，能迅速打動人心。接着，柴可夫斯基把此動機加以變化重複，開始的兩個音變為四個音，後半部不變，再重複一遍。

柴可夫斯基採用了這個打動人心的單純動機後，並沒有馬上完事，而是將整個旋律線條作為考慮重點。雖然現在引用的例子只是到前樂句為止 (跟着還有後樂句)，但已足以讓我們聽到旋律有次序地發展，並感受到其表現力。

他巧妙而有次序地發展旋律，不會將完整的旋律線條任意分割，又發動了動機及主題的全部力量，使旋律更明顯突出。因此，他的旋律既有抒情的內容，亦有交響曲發展的基礎。

副主題

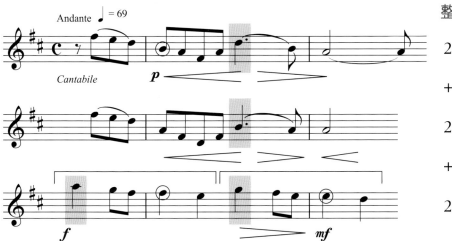

整體結構

2

+

2

+

2 (1 + 1)

這個副主題溫柔、哀婉，充滿着幸福及憧憬，形象與正主題截然不同，其特點在於：

1. 自然 —— 第一、二行的旋律基本上是建築在「五聲音階」上，第三行也只是建築在一般自然音體系的「大調」下行級進線條上。節奏也很簡單。

2. 廣闊 —— 整個線條相當廣闊，也較為曲折。

3. 具歌唱性 —— 旋律抒情、悠長而不間斷，富有歌唱性，並予人完整、圓滿的感覺。

4. 急進 —— 通過不協和的和弦及和聲外音（強拍延留音），使單純、飽滿的旋律略帶緊張及激烈。雖然強烈又深刻，但又十分真實、自然。想不到大調的下行「級進進行」竟有如此強的表現力！

西歐音樂界對柴可夫斯基的評價不一，但不得不承認他是一個偉大的旋律作家。他的旋律抒情又具戲劇性，蘊含巨大的力量，深刻地表現了人們的內心世界，這是前所未有的。

很多人都被這個旋律深深感動，我相信除了「五聲音階」及「大調」的因素外，主要是因為「不協和和弦」及「和聲外音」刺中了人們的神經，震撼着人們的心弦。

現特於下頁樂譜中附上其餘聲部，以作參考。請特別留意和體會有不協和和弦處（見紫色色塊），以及強拍上的和聲外音（見紅色音符）。

20. 德伏扎克的旋律

A. Dvořák 1841 - 1904

德伏扎克《E小調第九交響曲》「新世界」，作品編號95
Dvořák, Symphony No. 9 in E Minor (From the New World), Op. 95

第四樂章主題

整體結構

4（2＋2）

＋ 重複

4（2＋2）

第四樂章副題 I

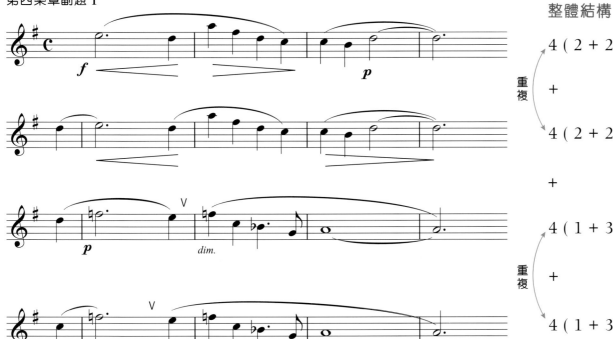

整體結構

重複 4（2＋2）

＋

4（2＋2）

＋

重複 4（1＋3）

＋

4（1＋3）

92

德伏扎克是捷克民族樂派創始人之一。他16歲時離開家鄉，前往布拉格學習音樂，之後擔任中提琴手，50歲時成為布拉格音樂學院的作曲教授。1892年赴美，就任紐約國家音樂學院院長，三年後因思鄉心切，返回他熱愛的祖國。

德伏扎克最初深受舒伯特的影響，後來受華格納標題音樂的理想吸引。布拉姆斯於1877年開始注意到德伏扎克，並協助出版他的作品，兩人展開了亦師亦友的感情。德伏扎克是民族樂派的作曲家，作品具有捷克民間舞曲的節奏，也有強烈的情緒起伏，旋律優美豐富。而布拉姆斯的風格，以及在主題發展及曲式方面，也對他有所影響。

《新世界交響曲》中，很多旋律極富感染力，輪廓清楚，生動活潑，帶有波希米亞民歌及黑人靈歌的特點，廣受世人的歡迎及專家的好評，列為「世界六大最受歡迎的交響曲之一」，是一首很經典的作品。

其中第四樂章有一個十分有力、充滿朝氣的主題，由小號和圓號奏出，威武而雄壯；另一個令人屏息、沉思的副題，由單簧管奏出，抒情而帶傷感。

在第四樂章的尾聲中，德伏扎克採用了「連章原則」(Cyclical principle)，即再運用前三個樂章的主題，使其再次出現 (註：第一樂章的主題在第二、三樂章已經出現過)，使四個樂章緊密地連在一起。

此外，還有一個第三樂章的主題值得一提。此主題是一個少有的既活潑又詼諧的主題，據說與美國印第安人的舞蹈有關。請特別留意開始兩小節的節奏 (重複音) 及五度下行的大跳。

第三樂章主題

(這個旋律的結構是：4 (2 + 2))

德伏扎克親筆簽名的《新世界交響曲》樂譜的扉頁。

21. 葛利格的旋律

E. Grieg　1843 - 1907

葛利格《A小調鋼琴協奏曲》，作品編號16，第一樂章
Grieg, Piano Concerto in A Minor, Op. 16, 1st Movement

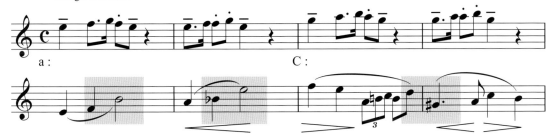

整體結構

$$4 [2 (1 + 1) + 2 (1 + 1)]$$
$$+$$
$$4 [2 (1 + 1) + 2 \qquad]$$

葛利格生於挪威，15歲時在德國萊比錫音樂學院學習鋼琴及作曲，受孟德爾頌及舒曼的影響甚大。

這首鋼琴協奏曲是葛利格25歲時的作品，洋溢着浪漫派的活力與熱情。雖然沒有直接引用挪威的民歌，卻包含了挪威民間舞曲及歌曲的音調，他在精神上應該是屬於民族樂派的。

此例第一、二小節是圍繞在 a 小調屬音（E音）上的旋律線，第三、四小節則是圍繞在 C 大調屬音（G音）上的旋律線。

第二行的旋律中出現了兩次「增四度」及一次「減五度」的音程，請自行深入體會。

這首樂曲是葛利格唯一譜寫的鋼琴協奏曲，是他最受歡迎的作品。他基本上喜歡創作帶有感情及描寫性的鋼琴小品，每首小曲及每一樂章都有恰如其名的標題，而且手法往往十分簡潔而含蓄。

正在彈奏鋼琴的葛利格。

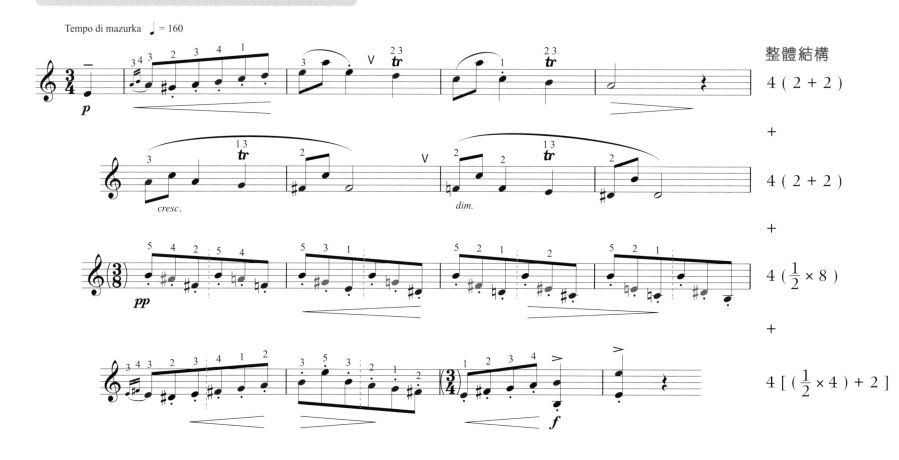

整體結構

4 (2 + 2)

+

4 (2 + 2)

+

$4 (\frac{1}{2} \times 8)$

+

$4 [(\frac{1}{2} \times 4) + 2]$

《皮爾金》是著名挪威戲劇家易卜生於1867年所寫的戲劇，講述傳奇人物皮爾金的故事。

此為第四幕的其中一首樂曲。皮爾金騎着馬走向阿拉伯部落，人們奉他為先知。他進入帳篷休息時，要求酋長的女兒阿妮特拉為他獻舞。這首舞曲輕快、溫柔，第二拍為重拍。在第三及第四行時，拍子由 $\frac{3}{4}$ 改為 $\frac{3}{8}$，但在樂譜上沒有更改。此外，旋律中有很多半音進行及離調，色彩繽紛，彷彿阿妮特拉晃動着身體翩翩起舞，以誘人的舞姿迷惑皮爾金。

22. 薩拉薩特的旋律

P. Sarasate　1844 - 1908

薩拉薩特《流浪者之歌》，作品編號20
Sarasate, *Gypsy Airs*, Op. 20

整體結構

8 (4 + 4)

+

8 (4 + 4)

薩拉薩特與林姆斯基 - 高沙可夫同年生、同年死，這確是十分巧合。

他是西班牙小提琴家及作曲家，自小天才橫溢，琴藝精湛，演奏生涯長達四十餘年，所奏出的琴聲之美，沁人心脾！

他的作品也很優美，受到普遍讚賞，其中《流浪者之歌》更是小提琴作品中的名曲。據說，薩拉薩特在1877年到訪匈牙利，在當地聽了很多吉卜賽人的演奏，從中取得靈感，他更借用了很多當時流行於匈牙利的民謠，創作了《流浪者之歌》。

全曲分為三部分，譜例為第二部分的旋律，原曲為《玫瑰》。當初，薩拉薩特以為這是匈牙利民謠，因而直接採用，後來才知道這是匈牙利貴族作曲家賽森蒂瑪 (E. Szentirmay) 的作品。

於是，他請其鋼琴伴奏兼祕書——德國鋼琴家戈德施密特 (O. Goldschmidt) 寫信給賽森蒂瑪，信中

提及「……薩拉薩特先生曾聽過吉卜賽人演奏這個動人的旋律，由於當時人們告訴他這是流行民歌的主題，故沒有加以深究便採用，十分抱歉……」。而樂曲在1884年重印時，用了匈牙利文註明「賽森蒂瑪作曲，已徵得作者同意使用」。

此旋律原名是《世上只有一個可愛的女孩》(There's Only One Lovely Maid in the World)，後改名為《玫瑰》。賽森蒂瑪採用了吉卜賽的風格創作此曲，特別運用了吉卜賽人常用的 ♫ 節奏，也帶有吉卜賽人傷感的情調，但有人覺得仍不足夠，因為真正的吉卜賽人是不會有這類比較樂觀的情調。

這十六小節的旋律可分成四句：8 (4+4) + 8 (4+4)，前三個短句基本上皆由大跳帶入，有一定的訴求因素在內，特別是第三個短句的附點 E♭ 音，是一個高潮點，直至第四句最後一個音 (主音C) 方始平息。

96

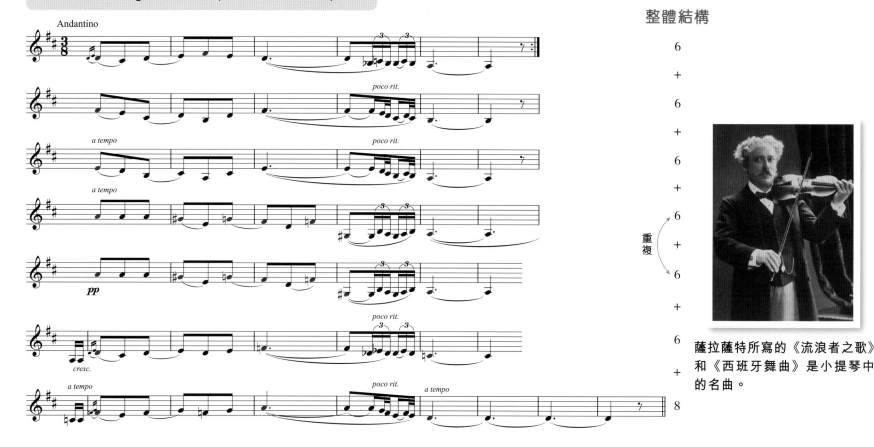

薩拉薩特《西班牙舞曲》I「馬拉加舞曲」，作品編號21
Sarasate, "Malagueña" from *Spanish Dances I*, Op. 21

整體結構

6
+
6
+
6
+
6
+
重複 6
+
6
+
6
+
6

薩拉薩特所寫的《流浪者之歌》和《西班牙舞曲》是小提琴中的名曲。

8

薩拉薩特在 1878-1882 年期間共創作了八首《西班牙舞曲》，這些舞曲無論是旋律的素材，抑或是節奏及器樂的模仿等，都富有西班牙舞蹈的色彩。

「馬拉加舞曲」是《西班牙舞曲》曲集 I 的第一首作品。以上七行旋律，除了第五行是第四行的 **pp** 聲回音重複外，其餘各行基本上是相同的。因此，每行與其他各行的不同處，只在於分辨：

1. 每行的開始音。
2. 每行的結尾音。
3. 每行最高音的意義。

此外，還要感覺下面兩處：
1. 第四、五行的半音階下行有開展的感覺。
2. 最後有去到「同主音小調」(d小調)的感覺。

薩拉薩特《西班牙舞曲》II「安達魯西亞浪漫曲」，作品編號22
Sarasate, "Romanza Andaluza" from *Spanish Dances II*, Op. 22

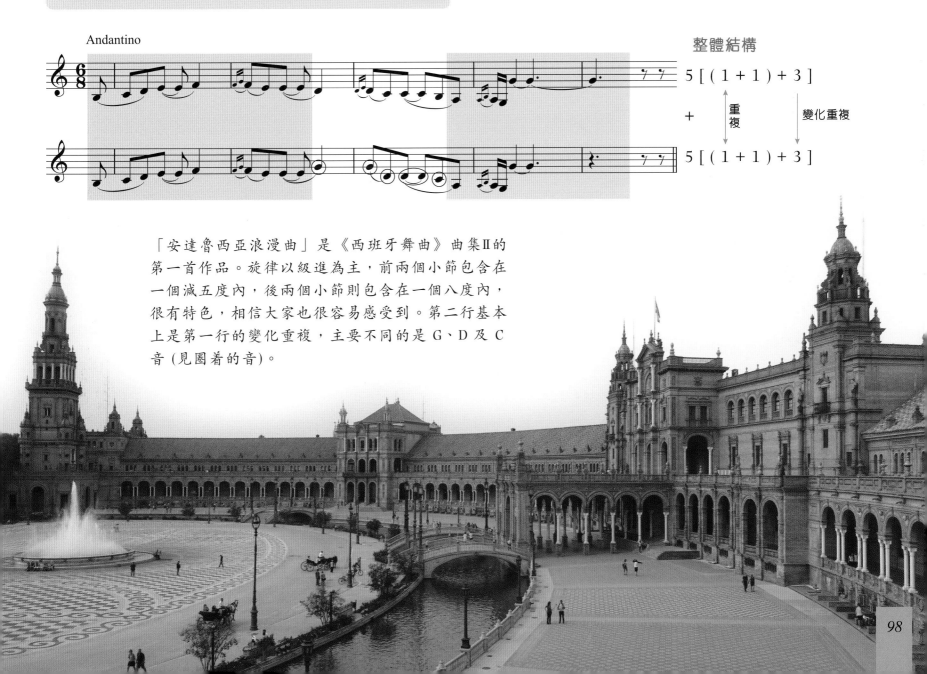

整體結構

5 [(1 + 1) + 3]

+　重複　變化重複

5 [(1 + 1) + 3]

「安達魯西亞浪漫曲」是《西班牙舞曲》曲集II的
第一首作品。旋律以級進為主，前兩個小節包含在
一個減五度內，後兩個小節則包含在一個八度內，
很有特色，相信大家也很容易感受到。第二行基本
上是第一行的變化重複，主要不同的是 G、D 及 C
音 (見圈著的音)。

23. 林姆斯基 - 高沙可夫的旋律

N. Rimsky-Korsakov 1844 - 1908

林姆斯基 – 高沙可夫《天方夜譚交響組曲》第三樂章「小王子與小公主」
Rimsky-Korsakov, "The Young Prince and the Young Princess" from *Scheherazade*, 3rd Movement

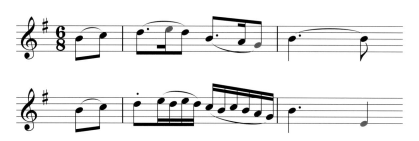

整體結構

裝飾變化

2 + 2

林姆斯基 - 高沙可夫是一個海軍軍官，他熱衷於學習音樂。1871年，他成為聖彼得堡音樂學院作曲教授，培養了不少俄羅斯作曲家。他著有「和聲學」及「配器學」等書。

他著有15部歌劇，3部交響曲，還有其他樂曲如《天方夜譚交響組曲》及歌曲等。

他是俄羅斯作曲家「五人團」的中心人物。「五人團」解散後，他又成為另一作曲集團的中心人物。

這是《天方夜譚交響組曲》第三樂章「小王子與小公主」的旋律，描述年輕王子與公主的愛情故事，旋律單純，溫和可親。

這個旋律是以返回一個中心音來寫作的，所以帶有較靜止，甚至安靜的感覺。旋律的中心音是 E，但十分優美，相信是其隱藏的力量在起作用。

《天方夜譚交響組曲》1910年由俄國編舞家米歇爾·福金 (Michel Fokine) 編排成芭蕾舞，圖中是利昂·貝斯克 (Léon Bakst) 為舞劇設計的場景。

24. 約瑟夫·華格納的旋律

J.F. Wagner 1856 - 1908

約瑟夫·華格納《雙頭鷹進行曲》
J.F. Wagner, *Under the Double Eagle*

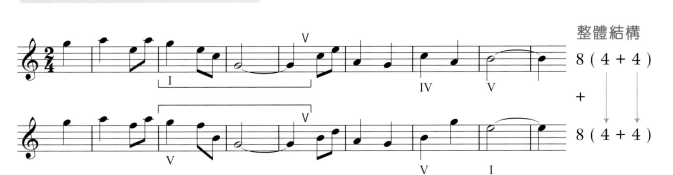

整體結構

8 (4 + 4)

+

8 (4 + 4)

《雙頭鷹進行曲》樂譜的封面。

約瑟夫·華格納是奧地利的軍樂指揮及作曲家，以創作進行曲聞名，被譽為「奧地利進行曲之王」。大家請別將他跟大名鼎鼎的德國作曲家理查·華格納 (R. Wagner) 混為一談！

在他的作品中，以《雙頭鷹進行曲》最為著名。約瑟夫·華格納於十九世紀後期為奧匈帝國的軍隊創作此曲，曲名源自奧匈帝國徽章上的雙頭鷹圖案 (徽章上的鷹有兩個頭，一頭向西，一頭向東)。

美國著名的作曲家及管樂隊指揮蘇沙 (Sousa) 非常喜歡此曲，他的樂隊更多次錄製此曲，令其更廣泛流傳。

除了由軍樂隊演奏外，當時美國的農村團體也喜歡用結他等樂器演奏此曲，所以此曲亦被認為是鄉村音樂的經典之作。

現在附上兩行旋律，取自《雙頭鷹進行曲》中間的一段。第二行由第一行變化而來，不過是將第一行主和弦的音改為屬和弦的音，並將第一行的結束半終止 (IV-V) 改為全終止 (V-I)。

約公元前2000年的赫梯 (Hittites) 帝國，已出現雙頭鷹的雕刻。當時的赫梯人相信，這種鳥是天堂之主、太陽之鳥，能為軍隊帶來無窮的戰鬥力。

25. 雷昂卡發洛的旋律

R. Leoncavallo 1857 - 1919

整體結構

4 (2 + 2)

+

5 (2 + 3)

雷昂卡發洛是意大利歌劇作曲家，在拿坡里出世及學習，曾在歐洲各地謀生，並不得志。1887年返回意大利後潛心創作，作品曲調流暢，繞樑三日。作有歌劇12部，輕歌劇10部，只有歌劇《小丑》(Pagliacci) 流傳至今，內容是一個丑角悲歡離合的愛情故事，但已使他成為現實主義歌劇的代表人物之一。

現在我們所選的《晨歌》，是雷昂卡發洛在1904年特為著名男高音卡魯素(E. Caruso)而寫的，現已成為音樂會上經常演出的名曲，很受歡迎。這個旋律能夠吸引聽眾的原因，我認為是由於下列兩點：

1. 旋律中有兩個以往作曲家較少採用、帶有新鮮感的「下行小七度跳進」(D-E 及 B-C#) (見紫色色塊)，以及兩個上行的大跳 (C#-A及C#-C#) (見黃色色塊)。

以前我們提過，黃金旋律奧祕之一是旋律線條的內部要保持「二度級進」(特別是該線條「最高音」只應出現一次。不論風格是甚麼時期的，都應避免無謂的徘徊，要將「二度級進」作為最重要的着眼點)。但是，現在我們又提出要善用「大跳」，是因為只有「大跳」，才能增加旋律的力量、加劇旋律的緊張度，而且還可給予旋律帶有自己的「個性」，這可以說是黃金旋律的另一個奧祕！

2. 旋律中有兩個「調性轉換」的地方，是第二行第一、二小節的離調 (由D大調轉至e小調)，以及第三至第五小節的離調 (由e小調轉至f#小調)。相信大家都知道，調性的轉移對旋律的「表現力」影響甚為巨大，這也是黃金旋律的另一個奧祕。

這個旋律全都符合上述的要求，確是出色的旋律，所以廣受聽眾歡迎。

26. 普契尼的旋律

G. Puccini 1858 - 1924

普契尼《蝴蝶夫人》「美好的一天」
Puccini, "One Fine Day" from *Madama Butterfly*

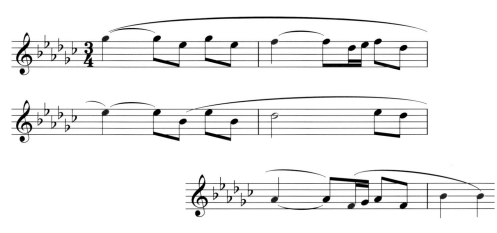

整體結構

2 (1 + 1)

+

2 (1 + 1)

+

2 [(1) + 1]

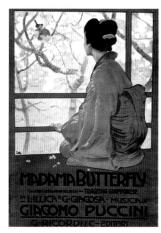

《蝴蝶夫人》海報。

普契尼的父親是教堂風琴手，普契尼自己也走上音樂
的道路。他在米蘭音樂學院畢業後，寫出了十九世紀
末、二十世紀初最成功的三部歌劇：
《藝術家的生涯》(La Bohème, 1896)
《托斯卡》(Tosca, 1900)
《蝴蝶夫人》(Madama Butterfly, 1904)
他最後一部作品是《杜蘭朵》(Turandot, 1926)，有
完美的藝術性，可說是他最精美的作品。

普契尼屬於真實主義的歌劇流派，題材真實，感情鮮
明，戲劇效果驚人。他吸收話劇形式的對話手法，但
不影響音樂及劇情的發展。他也吸收歌劇及交響樂的

最新成果，又不失曲調的歌曲性，仍以聲樂為主導，
同時發揮樂隊的表現力，達到渾然一體的境地。

現在這個例子是《蝴蝶夫人》第二幕「美好的一天」
的片段，雖然只有六小節，但因為選了一個很好的音
區，所以一出現便震懾全場。

其實這只是一個音階下行的線條，另在每一個音前加
上三度及四度音的圍繞而已。

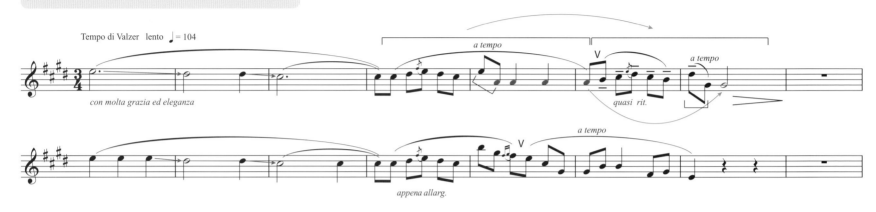

整體結構

$$8 \left\lceil \begin{array}{l} 4\ (\ 2 + 1 + \boxed{1}\) \\ \qquad\qquad 2\ (\boxed{1} + 1\) + 2 + 1 \\ \\ + \qquad\qquad\qquad\qquad\qquad \text{休止} \\ \\ 8 \left\lceil \begin{array}{l} 4\ (\ 2 + 1 + \boxed{1}\) \\ \qquad 2\ (\boxed{1} + 1\) + 2 + 1 \\ \qquad\qquad\qquad\qquad\quad \text{休止} \end{array} \right. \end{array} \right.$$

變化重複

這首圓舞曲取自《藝術家的生涯》第二幕，圖中是第二幕莫慕思咖啡廳 (Café Momus) 的場景。

這個旋律由劇中穆賽塔演唱,她一邊賣弄風情,一邊唱出這首著名的「穆賽塔圓舞曲」。

旋律開始是主音下行的進行,這同樣出現在八年後(1904年)的《蝴蝶夫人》之中。

《藝術家的生涯》由於充滿活力,成為普契尼最受人喜愛的作品之一,也是歌劇中的傑作。

現在,讓我們談一談,普契尼對音階中最有傾向性的四度音(副屬音)及七度音(導音)的處理方法。

先說副屬音,本應進行去三度音(4-3, f-m),現在卻於第五小節出現了四次,直到第七小節才延遲解決(見紅色音符),效果很新鮮,也很特別,是帶有期待的、渴望的解決。

《藝術家的生涯》在意大利首演的海報。

普契尼與指揮家托斯卡尼尼(Arturo Toscanini)。《藝術家的生涯》於1896年首演時由托斯卡尼尼指揮。

其次是導音,本應進行去主音(7-8, t - d'),但在第一及第二行時是由上向下,「導音」是由「主音」向下帶入的,故無需再向上解決(第二小節的D#音,只能起經過的作用)。

在這個旋律中,我反而希望各位能多體會在第一行的兩個向下大跳純五度(E-A 及 D#-G#)音程(見樂譜└──┘內的音)所帶來的感受!

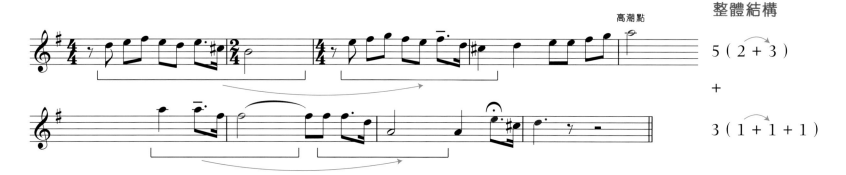

整體結構

5（2 + 3）

+

3（1 + 1 + 1）

歌劇男主角卡拉富王子猜對了女主角杜蘭朵公主的三道謎語題，但杜蘭朵公主拒絕兌現諾言嫁給他。卡拉富王子於是出了一道謎題：如公主在天亮前知道他的名字，不但不用嫁給他，還可以把他處死。杜蘭朵公主下令，如查不出男主角的姓名，全城的人今夜也不許睡覺。男主角在寂靜的夜裏，凝神聆聽遠方的傳令聲，想着戰勝公主的喜悦，滿懷激情地唱出這首高貴而優美的詠歎調。

此旋律第一行後面三小節是由前面兩小節的旋律「變化模進」而來的，而且達到了一個以 A 音為「高潮點」的「高潮面」，令人非常興奮，十分滿足。這「高潮面」直至第二行最後一個音才完結，共約四小節，真的，誰也無法入睡！

《杜蘭朵》於米蘭斯卡拉大劇院 (Teatro alla Scala) 首演的海報。

27. 馬勒的旋律

G. Mahler 1860 - 1911

馬勒《G大調第四交響曲》第一樂章
Mahler, Symphony No. 4 in G Major, 1st Movement

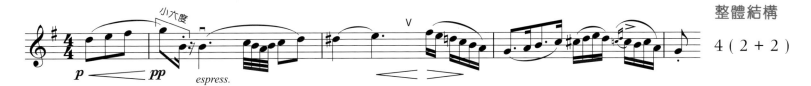

整體結構

4 (2 + 2)

馬勒出生於波希米亞一個猶太家庭裏，15歲進維也納音樂學院學習，後受聘為布拉格、萊比錫、布達佩斯、維也納及紐約等地歌劇院及樂隊的指揮，是當代最偉大的指揮家之一。

同時，他是卓越的交響樂大師，作有10部交響樂，音樂效果變化無窮，表現整個宇宙及天人合一的境界，而且有長線條的旋律，以及富有表現力的和聲。他對音色具有敏銳的感覺，在配器織體上，作出極其重要的貢獻。

馬勒使用的樂團，在編制方面十分龐大，樂曲長度方面也很驚人，以他的《第三交響曲》來說，便有六個樂章，單單首個樂章已長達45分鐘。

馬勒對自己很有信心，經常說：「我的時代將會到來。」果然，他死後五十年，自二十世紀60年代起，其交響樂的演奏極其頻密，也有很多關於他的專書不斷出版。

現在引用的四小節旋律，是他的《第四交響曲》第一樂章的主部主題，旋律優美，極富魅力。請注意下列五點：

1. 四小節的旋律，以 2 + 2 的結構組成。

2. 旋律以 **p** 開始加入漸強，但不是去到 **mp** 或 **mf**，而是突然出現 **pp**，這種效果很少見到，需特別加以體會。

3. 除了一個極富魅力而優美的由 G 下行大跳小六度至 B 外(見樂譜 ⌐—⌐ 內的音)，其餘的基本上都是大、小二度的級進。

4. 請留意 D#-E 的半音推進力。

5. 在 D#-E 時，D# 在強拍上，再加上是「留音」，要去到 E 音的力量是很強的！

28. 杜卡的旋律

P. Dukas 1865 - 1935

杜卡《魔法師的徒弟》（詼諧曲取材於歌德的敍事詩）
Dukas, *The Sorcerer's Apprentice* (Scherzo After a Ballad by Goethe)

（譜例一）The apprentice

整體結構

2

描繪敍事詩《魔法師的徒弟》的插圖。

（譜例二）The command

整體結構

6 (2 + 2 + 2)

+

4 (1 + 1 + 2)

杜卡是法國的作曲家，1882年入讀巴黎音樂學院，1888年畢業。1897年，他最著名的管弦樂曲《魔法師的徒弟》首演，轟動樂壇。在結構清晰、邏輯嚴密的古典規範中，完美地結合了幽默的節奏、光彩奪目的配器，以及狂熱的動力。

一開始代表「徒弟 (小魔法師)」的弦樂動機 (見譜例一)，是一個用四個紅色音符以小三度構成的

游移的「減七和弦」(C♭、A♭、F、D)，似乎暗示小魔法師幼稚、淘氣的性格 (請留意此動機後來的變形)。

其後，小魔法師不停地發出六次咒語，下令掃帚提着水桶到井裏取水，這是由小號加弱音器 (con sord.) 奏出的 (見譜例二)。

(譜例三) The broomstick

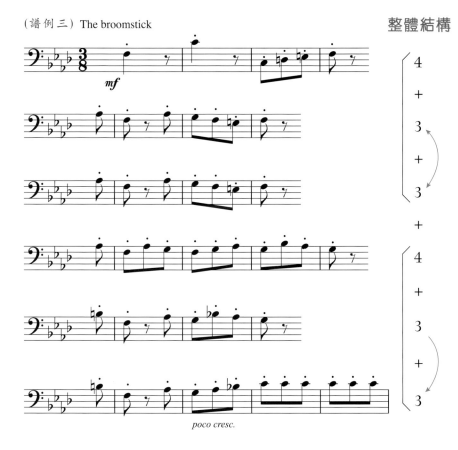

4

\+

3

\+

3

\+

4

\+

3

\+

3

poco cresc.

一陣巨響後，掃帚有了生命，開始緩緩動了起來 (見譜例三)，到外面的井裏取水至水缸，同時音樂表現了小魔法師洋洋得意的神態。後來解咒無效，水勢不斷高漲，直至魔法師趕到方能解困。

交響詩《魔法師的徒弟》是一首有情節的標題音樂，能夠轟動樂壇絕非偶然。

問：說起「標題音樂」，各人的評價都不同，到底是甚麼回事？

整體結構

答：有些原始的標題音樂，是低級而欠缺組織的「模擬音樂」，當然價值不高。不過，一般作曲家都不會這樣創作。其價值的高低，主要根據作曲家追求詩意境界的能力而決定。

高級的標題音樂帶有濃厚的文學內容，並具有相當的音樂獨立性，也就是說結構要健全，才能勝過一些平凡的「絕對音樂」，表現力也因而豐富不少。一般來說，標題音樂分為三類：

1. 畫面性的 —— 好像奧涅格 (A. Honegger) 的交響音畫《太平洋231》(Pacific 231)，曲名其實是一種高速重型火車頭的型號。內容描繪一列三百噸的火車，由靜止時的放氣聲開始，逐漸加速，在漫長的夜晚中飛馳，直至到達終點為止。
2. 情節性的 —— 例如本曲《魔法師的徒弟》。
3. 詩意性的 —— 嚴格來說，詩意性的標題思想只影響該曲的主題 (或動機)，不能算是標題音樂，但對全曲的意境有一定的作用及影響，例如西貝流士 (Sibelius) 的《芬蘭頌》及德伏扎克 (Dvořák) 的《新世界交響曲》。

特別要一提的是，標題思想在中國作品中有巨大的影響力。在中國標題音樂中，即使採用了模擬、象徵等手法，但都是為了營造崇高的詩意境界，所以唯一要重視的，便是結構要十分健全。

29. 拉赫曼尼諾夫的旋律

S. Rachmaninoff 1873 - 1943

拉赫曼尼諾夫《C小調第二鋼琴協奏曲》第一樂章
Rachmaninoff, Piano Concerto No. 2 in C Minor, 1st Movement

第一主題

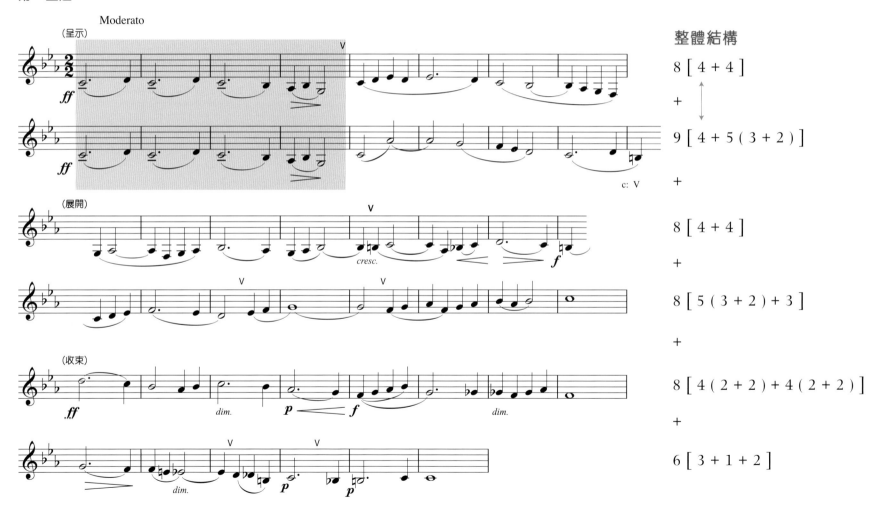

整體結構

8 [4 + 4]

+

9 [4 + 5 (3 + 2)]

+

8 [4 + 4]

+

8 [5 (3 + 2) + 3]

+

8 [4 (2 + 2) + 4 (2 + 2)]

+

6 [3 + 1 + 2]

拉赫曼尼諾夫出生於俄國一個音樂家庭，4歲開始學鋼琴，1892年畢業於莫斯科音樂學院。1897年，因他的《第一交響曲》受到外界的批評而抑鬱了四年之久，直至1901年他28歲時，創作了《第二鋼琴協奏曲》並大獲成功後，才恢復了信心。

1917年12月至1918年6月，他在北歐舉行了十次鋼琴演奏會。在大戰期間，於1918年11月由挪威奧斯陸移居紐約，並以演奏及作曲為生。

1942年，他依醫生的建議，移居氣候溫暖的洛杉磯，在1943年2月17日最後一次演出後，3月28日便病重逝世，距離他70歲誕辰僅差四天。

各界對拉赫曼尼諾夫的評價褒貶不一，但他充滿感情的旋律，以及延伸一個旋律的才能，正是他最優秀的地方，特別在當時「現代主義」盛行，缺少鮮明的旋律，其作品更是廣受歡迎，膾炙人口。

現在這個例子，便是一個熱情的、廣闊的、流暢的第一主題。一開始三小節便以♪.音符的節奏力量，為旋律的流暢發展作準備，跟著整個主部，也為後來豐富的感情及戲劇性的浪潮作了更充分的準備。

第一行和第二行是一個重複型的結構 (見紫色色塊)，以半終止結束 (V)，其後停在第二行最後一小節上。

第三、四行開始「展開」，基本上都是第一、二行的材料 (相反方向與音階式的上、下行)。

12歲的拉赫曼尼諾夫。

旋律一直上升至第五行達到高潮點 D 音，再逐步下行至第六行倒數第三小節的主音 C 音，並延至最後一小節的 C 音結束。在模進時，由於其向上與向下以及長短交替的不規律性，帶來的氣勢及內在力量，值得我們不斷地體會及探討！

這首協奏曲可以說是二十世紀一首雅俗共賞的作品，獲得多方面的讚賞。

一般聽眾認為此曲既帶有沉思與幻想、寧靜與優美，也呈現悲壯與激越、華麗與奔放。其實它更令人感到的，是洋溢着一種斯拉夫民族獨特的悠長優美氣息及婉約傷感情懷，具催人淚下的感染力。據我所知，有很多音樂愛好者因為此曲而進入「古典音樂」的大門。

第二主題

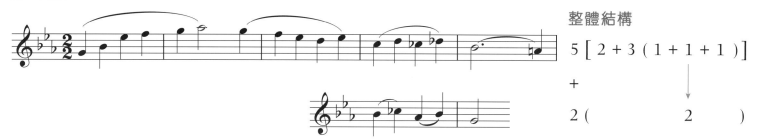

整體結構

5 [2 + 3 (1 + 1 + 1)]

+

2 (　　　　　2　　　　)

經過一個過渡後，便出現了一個浪漫的第二主題，此旋律具有很強的歌唱性，後來有人為它填上歌詞，成為一首流行歌曲。

請注意下列三點：

1. 開始的線條，由分解主和弦音型帶入，級進至高潮點 A♭ 音 (音階的第四級副屬音)，具有強烈的期待解決至 G 音的趨向。

2. 帶入 C♭、D♭ 及 A♮ 等變化音，為單純 E♭ 大調的調性增加不少趣味，對拉赫曼尼諾夫來說，真是少有的纏綿。這些 D♭ 及 C♭ 音來自 e♭ 小調的第七及第六個音，用於 E♭ 大調則稱為「E♭ 旋律大調」，為旋律增添多情的感覺。第一行最後一個 A♮ 音則是離調去 B♭ 大調的導音。

在鋼琴前的拉赫曼尼諾夫，攝於1900年代初。

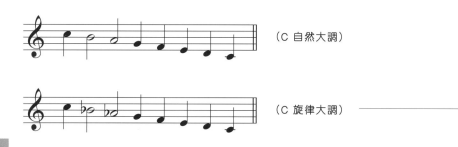

（C 自然大調）

（C 旋律大調）

3. 廣闊的旋律線條，由一開始的 G 音至高八度的 A♭ 音，再逐漸纏綿，沿着曲線而下至開首原來的 G 音，音域廣闊，把情感直接地表達出來。

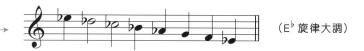

（E♭ 旋律大調）

再現部過渡性主題

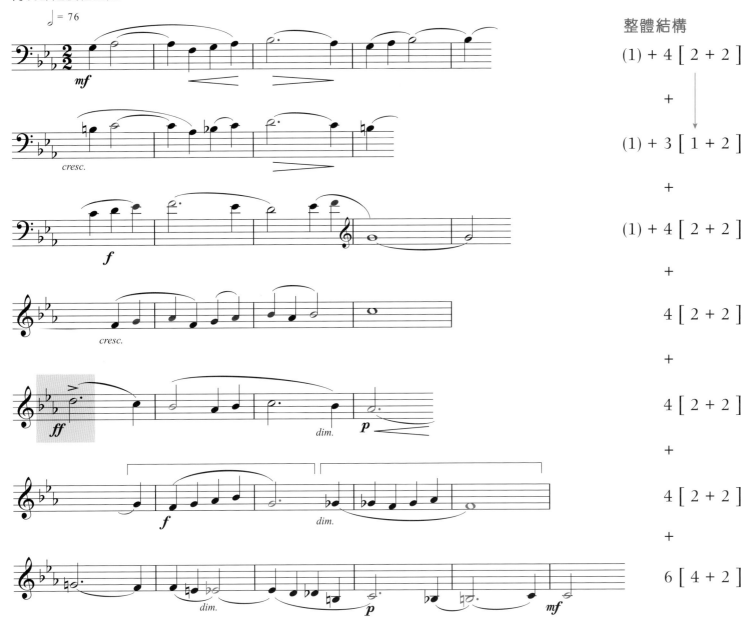

整體結構

(1) + 4 [2 + 2]

+

(1) + 3 [1 + 2]

+

(1) + 4 [2 + 2]

+

4 [2 + 2]

+

4 [2 + 2]

+

4 [2 + 2]

+

6 [4 + 2]

由以上這個例子，可以看到拉赫曼尼諾夫延伸一個旋律的才能。我相信任何人只要看到紅色音符上升，就可知道拉赫曼尼諾夫的意圖（可省掉不少文字描述）。請集中精神，感受樂曲情緒上的發展。

但有一點要說明的是，拉赫曼尼諾夫一般在旋律下降、樂音逐漸消失的部分，比其他作曲家所寫的要長。即使在這個下行較短的例子中（上升為四行，下行為三行，見綠色音符），也幾乎可以說是形成了「對照」的情況。

結果最鮮明的特點是，高潮不但長時間「保持」了相當的「緊張度」，也「擴大」了高潮的「面」。

關於這一點，我們必須從長計議。因為自中世紀以來，一般認為高潮點應大致符合黃金分割率（0.618）。簡單地說，假如全曲是1000小節的話，高潮應在第618小節上，或者說是在「黃金截面」上（即第618小節左右）。

但最後的決定，還是在音樂內容上。高潮的「面」，是否真正做到基於音樂內容的需要而擴大了呢？

拉赫曼尼諾夫的做法可以說是令人滿意的。首先，旋律以較長時間與較安靜的狀態開始，然後充分地發展，正是由於發展充足而豐富，才需要規模宏大的結束。而「靜」的因素沒有佔到優勢，並沒有破壞旋律均衡的效果（請不要以「靜」所佔時間計算），反而充足而豐富的「發展」與「解決」給人另一種

拉赫曼尼諾夫身材高大，手掌奇大無比，能輕鬆彈奏十二度音，並非所有鋼琴家都能駕馭其作品，其中《第三鋼琴協奏曲》更被認為是最困難的鋼琴曲。

滿足感。當然，有些樂評家對此是不滿意的，也只能由他去了，作曲家只能寫自己喜歡的音樂。

我們選用了拉赫曼尼諾夫的好幾個旋律，正是由於他的旋律動人，令人感慨不已，廣受歡迎。此外，他繼承柴可夫斯基的音樂特色，並有所發展，造就出獨特而鮮明的風格，感染力強。

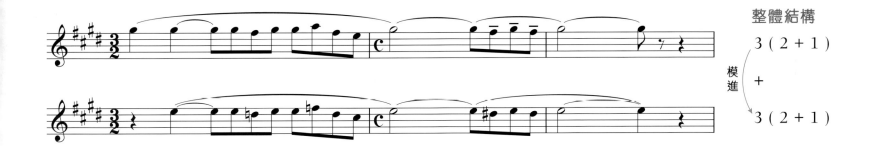

整體結構

3（2＋1）

模進

＋

3（2＋1）

這個例子是拉赫曼尼諾夫《第二鋼琴協奏曲》慢板樂章的旋律。整個樂章是一首大型抒情的沉思曲。

拉赫曼尼諾夫的抒情旋律大致可分為兩種：一種是劇烈而有力的，另一種則帶有返回同一中心音的安靜動機。

現在這個例子便是一個安靜的旋律。第一行只用了四個音，除了兩個三度小跳外，其餘都是級進，表現出一種內在、沉思的感覺。

跟着第二行是一個低大三度的模進，引入了 E 大調原來沒有的 D♮（來自 e 小調的降低七度音）及 F♮（拿坡里降低二度音），富有新鮮感。

拉赫曼尼諾夫有很多旋律在接近高潮時，會將安靜的動機變成劇烈而有力的動機，將「靜」與「動」結合得很好。在這方面，他也是繼承了柴可夫斯基的做法，但他因更重視和肯定「人」的「感受價值」及「情感」的「獨立價值」（而這在當時二十世紀初是很少見的），使他成為現代主義潮流中，一位熱情的晚期浪漫主義的代表。

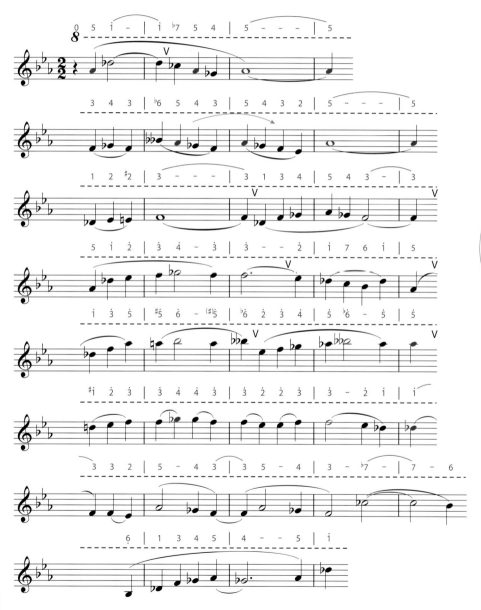

拉赫曼尼諾夫《C小調第二鋼琴協奏曲》第三樂章
Rachmaninoff, Piano Concerto No. 2 in C Minor, 3rd Movement

整體結構

3 (1 + 2)

+

4 (1 + 1 + 2)

+

4 (2 + 2)

+

4 (2 + 2)

+

4 (2 + 2)

+

4 (2 + 2)

+

4 (2 + 2)

+

3 (2 + 1)

註：請特別留意這個主題在此是在曲中「發展部」的 D♭ 大調上，特加上簡譜，方便讀者哼唱。

這是拉赫曼尼諾夫《第二鋼琴協奏曲》第三樂章的副部，為了使初學五線譜的音樂愛好者讀譜更加方便，我將此譜移低八度，並加上簡譜，因為這個旋律在此為 D♭ 大調，用在三個降號的 c 小調中要加上不少降號，會增加讀者的負擔（也有人將之當作 G♭ 大調）。

問：移低八度及加上簡譜，固然減少很多負擔，但是仍有 C♭ 與 B♭♭ 等音，看上去有點嚇人！

答：這是因為他用的是 D♭「旋律大調」之故，不妨在此順便解釋一下俄羅斯作曲家很喜歡用的「旋律大調」及「和聲大調」。
在大音階下行時，將其六級及七級音降低半音，便是「旋律大音階」，即「旋律大調」，是與同主音的小音階融合而產生的。

（C旋律大調）

將它以 D♭ 大調記譜，便有了 C♭ 及 B♭♭。

（D♭旋律大調）

相信即使是鋼琴系一年級的新生，稍微熟習一下便不成問題了，其實西歐作曲家布拉姆斯也早已採用。

其次是「和聲大調」，其特徵就是降低六度（不論上或下行），與七度之間成為增二度。在巴哈的作品中已偶有出現，浪漫派作曲家用得較多，俄羅斯作曲家則普遍喜歡採用。

（C和聲大調）

這個第三樂章的旋律十分迷人，廣受人們歡迎。開始兩行旋律十分安靜（經常回到屬音）。
第一行，A♭ 屬音出現三次，共七拍。
第二行，A♭ 屬音也出現三次，同樣共七拍。
由於用了「旋律大調」，使旋律帶有「多情的」因素，也帶有一些東方色彩（中東風格）。
第三行開始，兩小節動機開始向上，再變化向上時又回到同音 F，但呼吸（換句）顯然頻密了，為後面的發展做好準備。
第四行繼續向上至 G♭ 音，又回到 A♭ 音，而將真正的高潮點 B♭ 音放在第五行的第二小節中，跟着不斷下行，逐漸結束。

從這個例子中，我們可以感到旋律開始時是長期停留在「安靜」的狀態，然後是漸進的、緩慢但緊湊的自由發展，將情緒傾注及爆發在一個高潮「面」上（通過一個高潮點的音）。請依結構表上的分析，體會作曲家充滿力量、優美抒情而激情澎湃的樂念！

VIII 現代的旋律

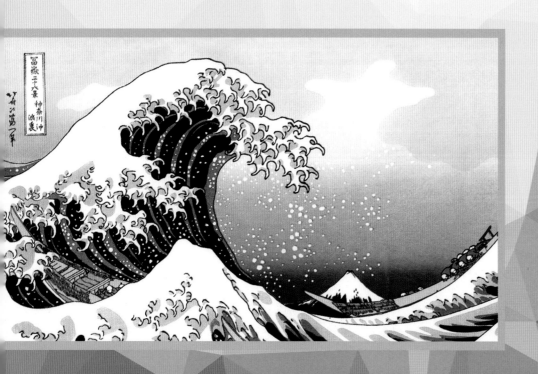

1. 大小調「調性」功能的分解

問：現代音樂究竟從何時開始？

答：現代音樂的開始有好幾種說法。最普遍的一種是從法國作曲家德布西 (Debussy) 開始，因為在他的音樂中，大、小調的調性十分鬆弛，他採用的全音音階，實際上就是所有相鄰的兩個音，音程都是大二度，任何一個音不需任何必要條件，都可作為主音。此外，他採用的都是調式、五聲音階、自創音列等，對巴羅克傳統以來的大、小調音樂 (具有嚴格和聲功能邏輯的音樂) 來說，可以說是一種反叛，也開始擺脫傳統的束縛。

他的旋律只具有暗示的意義，而且也只是印象而已。曲式也不是從內部漸漸建立起來，而是色彩幻變的排列，所以他可以說是現代音樂的倡始者。

問：那麼，拉威爾 (Ravel) 的地位又如何？

答：德布西的「印象主義」風行後，幾乎所有國家都受其影響，但人們學到的都是一些手法及技巧，而不是真正的精神。不過，這些手法及技巧與其他兩個要素──「國家」及「民族」結合，卻成為1886-1905年的主要潮流，更正確地說，是「假印象主義」，代表人物是法國作曲家拉威爾。當然，拉威爾對印象主義的影響及貢獻並沒有因此而被否定，不過他更趨向

於絕對音樂，輕盈、流暢而高貴，也喜愛法國古代大師庫普朗 (F. Couperin, 1668-1733)、拉摩 (J.P. Rameau, 1683-1764) 及奧國莫扎特的作品。

問：那麼，其他國家的作曲家又如何？

答：其實，其他國家早已有作曲家創作了一些脫離調性功能音樂範疇的作品，例如俄國音樂家穆索斯基 (Mussorgsky)，他是一個天才，直覺地擺脫了德國的傳統，作品率直而具光輝。雖然他沒有受過嚴格的音樂訓練，亦被友人認為太任性、太粗魯，但他的套曲《育嬰室》(共七首歌) 可以說是歌曲史上空前絕後的作品，只用極簡單的手法就能表現出極細緻的情感，深入兒童內心，寫景能力也非常高！

至於另一位作曲家史嘉里亞賓 (A. Scriabin) 則試驗性地採用各種四度疊置的和弦進行創作，加上他神經質的衝動和激盪，使他的音樂實實在在地進入現代音樂的範疇裏。

問：你說的都是法國及俄國的作曲家，那德國的又如何？

答：在德國當然有不少作曲家可談，例如：史特勞斯 (R. Strauss)、費茲納 (H. Pfitzner)、雷格 (M. Reger) 及布梭尼 (F. Busoni)(德、意混血兒)等。

史特勞斯生於德國慕尼黑，與維也納的史特勞斯（一父三子皆以創作圓舞曲著稱）並無親戚關係。他追隨華格納使用大量半音進行，脫離了自然音體系，使人幾乎辨認不到三和弦的存在，再加上採用多調性，例如同時採用 C 大調和 D 大調，幾乎徹底地拋棄了調性的原則。

他寫了兩部雄偉大膽的舞劇《莎樂美》(Salome)及《艾列克特拉》(Elektra)，但之後再也沒有膽量創作如此複雜而大膽的作品了。

另外想一提的是布梭尼，他除了是作曲家，也是鋼琴家、詩人、音樂美學家、偉大的教師及博學家。他以其天才及直覺，敏感地感覺到這個時代的脈動，也認為「旋律是創造未來音樂的基礎」。對於這點，我完全認同，所以在兩次大病後，決定用餘生編寫這本《黃金旋律奧祕之謎》。

問：你說十九世紀末期，印象派幾乎風行所有國家，那麼我們最熟悉的作曲家荀伯克 (Schön-berg) 及史達拉汶斯基 (Stravinsky) 應該如何歸類？

答：以他們兩人的音樂開始在樂壇起作用的時間來算，應該歸入二十世紀初期。

荀伯克早期的作品屬於「表現主義」(Expres-sionism)，着重表現內心的情感，極端重視浪漫主義的表現效果和憧憬，並且追求主觀地表現不安、恐懼等情感。

荀伯克的作品在浪漫氣息下，帶有劇烈的衝動，而且是直截了當地表現出來。他的旋律頻繁地在極高及極低的音區上下跳動，而且使用大量大七度、小九度和增四度等不穩定的音程。至於調性方面，他剛開始採用的是「自由無調性」，後來則改用「十二音音樂」(Twelve-tone music) 的「嚴格無調性」。

在此，順道說一說「十二音音樂」。荀伯克雖然創作了不少「自由無調性」的作品，但始終覺得當中缺少了一種嚴密的邏輯。經過好幾年的思考，他提出了「十二音音列」作曲法，以保證音樂內在的邏輯性。以他為首，加上他的學生貝爾格 (Berg) 及魏本 (Webern)，被統稱為「新維也納樂派三傑」。

至於史達拉汶斯基，他在1910年前後寫的三部舞劇《火鳥》、《彼得羅希卡》及《春之祭》非常成功。這些膾炙人口的作品節奏粗獷，音色強烈，充滿生命力，屬「原始主義」(Primitivism)的作品。

然而，他沒有因此而滿足，1919年開始進入「新古典主義」(Neoclassicism) 時期，並取代了倡導者布梭尼，成為潮流的領導者。

「新古典主義」主要繼承巴羅克音樂和古典主義時期音樂的曲式和體裁，題材上亦借用了古希臘、古羅馬的一些作品。作品的調性明確、勻整，是一種客觀的純音樂。

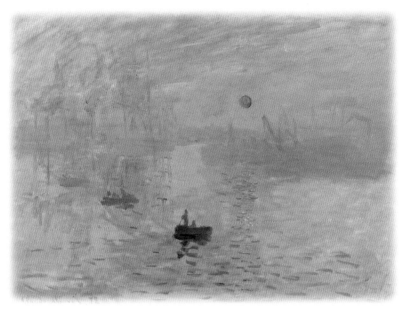

「印象派」的命名源自於克勞德・莫奈 (Claude Monet) 於1874年展出的畫作《印象・日出》。

除了史達拉汶斯基外，「新古典主義」的跟隨者還包括「法國六人團」，其中包括薩替(E. Satie, 1866-1925)、米堯 (D. Milhaud, 1892-1974)、奧涅格 (A. Honegger, 1892-1955) 和浦朗克 (F. Poulenc, 1899-1963)，他們均以復興法國的古典精神為目標。此外，不得不提的是拉威爾，雖然他的作品帶有很明顯的印象主義色彩，但同時亦具有古典主義的精神。

當然，還有一個十分重要的作家，就是德國的亨德密特 (Hindemith)。他的風格與新古典主義相當接近，也是音樂史上少數能集作曲家與理論家於一身的偉大人物，其作品有明確的中心音，重視音樂的功能，但半音及不協和音較多，被稱為「新即物主義」(Neue Sachlichkeit)。

問：依你剛才所說，「印象主義」之後，二十世紀初期的樂壇，流派甚多。除了「假印象主義」外，尚有「表現主義」、「原始主義」、「十二音音樂」、「新古典主義」、「新即物主義」等，似乎十分混亂。

答：其實，這些流派都是因應時代的變遷而自然產生的。當時還有一個重要因素，就是「民族的醒覺」。在浪漫主義時期，已經有些作曲家逐漸意識到自己國家與民族風格的重要性，因而興起「民族樂派」。

到了二十世紀，仍有不少作曲家從民族音樂中吸取精華，包括英國的佛漢 - 威廉士 (Vaughan-Williams)、匈牙利的巴托克 (Bartók) 及高大宜 (Kodály)，他們將民族的調式、和弦進行分析，再重新組織，成為新的、獨特的音樂語言。

此外，由1930年起，蘇聯出現了所謂「社會主義現實主義」的作品，其形式和內容是民族性的，也是社會主義的，代表作曲家包括浦羅哥菲夫 (Prokofiev)、哈恰圖良 (Khachaturian)、卡巴列夫斯基 (Kabalevsky) 及蕭斯達高維契 (Shostakovich) 等。

現在，讓我們逐一談談這些具代表性的作曲家所創作的旋律吧！

2. 德布西的旋律

C. Debussy 1862 - 1918

德布西《牧神午後前奏曲》
Debussy, *Prélude à l'après-midi d'un faune*

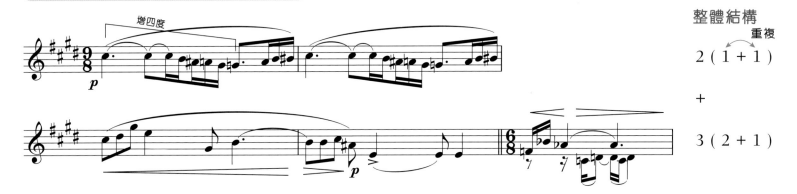

整體結構

重複

2 (1 + 1)

+

3 (2 + 1)

德布西生於巴黎一個貧困的家庭，由母親教他讀書。他自小喜歡大海，原想加入海軍，因10歲時姨母為他安排鋼琴課，在課堂中展現出音樂才能，從此開啟了他的音樂生涯，並於一年後進入巴黎音樂學院學習音樂。他在校時思想獨特，並不受老師歡迎，但一直是才華出眾的學生。

1880年擔任俄羅斯貴族梅克夫人 (即柴可夫斯基的贊助人) 的家庭音樂教師，並跟隨她去意大利、瑞士及莫斯科旅行。他與梅克夫人的16歲女兒談戀愛，卻論婚失敗，結果與另一位巴黎小姐結婚。

1884年，他22歲時獲得巴黎音樂學院最高榮譽羅馬大獎，可前往意大利美第奇別墅 (Villa Medici) 靜心從事音樂創作三至四年，但他住不到一年，便返回了巴黎。

1894年，他32歲時發表《牧神午後前奏曲》，引起樂壇爭論，這是他的成名之作。

1902年，他40歲時完成歌劇《佩利亞斯與梅麗桑德》(Pelléas et Mélisande)，引起音樂界更大的爭論，而這部歌劇現今成為了音樂史上的經典名作。他生性孤獨，喜安寧，晚年多病，1918年死於癌症，享年56歲。

馬拉美 (Stéphane Mallarmé) 的詩篇《牧神午後》描述一個半人半羊的森林牧神，從午睡中蘇醒過來的體驗，他以夢一樣的囈語詳述早晨與仙女們相遇的經過。

那是一個炎熱的夏天下午，牧神在夢裏看到嬉水的仙女，頓生慾望，趨近追逐就要抱住時，她們卻

從他手臂中溜走。牧神的熱情轉向愛的女神維納斯，終於抱住了她，可惜這也只是個幻影。曚曨的牧神清醒之後，感到空虛與疲憊。德布西用音樂描繪這些畫面，他為樂曲解說：「以一系列的圖畫，表現出牧神在午後悶熱暑氣中的慾望與幻想。」

在我們引用的《牧神午後前奏曲》開始短短的五小節例子中，便可以聽到及看到德布西是如何營造神祕朦朧的氣氛：

1. 在音色上——採用一般人少用的低音區長笛的音色，是甜美、含糊的。長笛的音色以高、中音的區域最受人喜愛，現在德布西採用了它的低音區，是故意為之的。

2. 在調性上——採用全音音階，淡化了音與音之間的關係，而非採用大、小調音階，並故意突出一個下行增四度的音程 (C#-G)，令調性不夠明確，營造虛幻的夢境。
 跟著的G音，如果是聽音默寫的話，應該是重升F音，是透過下行半音階的手法神祕地偷偷進入的。幸而它上去時中斷了半音階的手法，否則編排上就不夠高明。現在是這樣進行的：

3. 在結構上——由長笛演奏四小節的主題，並無開展。第二小節是第一小節的重複，這也是德布西常用的手法，第三小節帶有中世紀調式旋律的風味，直至第四小節的A#音方止。在A#音下，配了一個不協和、令人心醉的美妙音響，予人朦朧、恍惚的感覺。

4. 跟著帶來的並不是開展，而是捕捉瞬息即逝的印象，營造出朦朧、飄忽、空幻的意境，這是由圓號吹奏的 E、F、B♭、A♭ 動機帶來的。雖然這個動機與第三小節開始的四個音有聯繫，有模仿的味道，但在調性及結構上，是兩個完全不同的境界，特別是在最後兩次C♮及D♮出現時，是濃淡變化的極致，十分微妙。對德布西來說，最重要是用音樂來營造虛無縹緲的氣氛，讓人分不清這是在夢境還是在現實之中。

德布西神奇地捕捉了這種神祕朦朧的氣氛，用精美的霧狀網織體，造成令人心醉的美妙音響，表現了不可名狀的渴望、奇異和瞬間即逝的幻覺。我們似乎還可以聽到牧神在林中掠過、追逐，仙女們在走避、躲藏及嬉笑等聲音。難怪詩篇作者馬拉美聽過這首作品後大為讚賞，特地把自己的一本詩集送給德布西。

德布西《夜曲》「雲」
Debussy, "Nuages" from Nocturnes

整體結構

3

德布西《大海》
Debussy, *La Mer*

整體結構

1

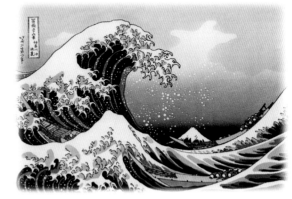

《大海》的初版樂譜封面採用了日本畫家葛飾北齋的浮世繪名作《神奈川沖浪裏》。

德布西《亞麻色頭髮的少女》
Debussy, *La fille aux cheveux de lin*

整體結構

3

對德布西旋律風格帶來影響的是東方和東歐的旋律。他對採用太多大、小調風格的旋律不感興趣，喜歡採用全音音階及五聲音階的旋律。他善於捕捉景物的光影與印象，營造飄忽空幻的意境，突出主觀印象與感受，是空靈精緻的「夢境畫家」，而不喜歡作自我抒情，或表現生命中的激情。上面三個以五聲音階為主的旋律可作例證。

特別是第三個例子，整個無伴奏旋律一直在飄浮

着，也無方向感，直至 IV 至 I 和弦出現時才有着地的感覺 (有一個七度音 F)。演奏時，整個旋律應保持 **p** 的音量，不能有任何強音 >，要避免出現稜角的感覺。唯一可突出的是 IV 和弦出現時，可用輕壓 (—)。

特別留意第一個 D♭ 音，要有足夠豐滿的 **p** 的音量，一直保持到下面進行的旋律中，但不能奏強音。同樣，最後一個結束的 D♭ 音，也不能奏強音。

123

整體結構

4 (2 + 2)

+

4 (2 + 2)

這首清新而富於詩意的《月光》曲,以三度平行色調溫和的旋律,向下慢慢地浮動,彷彿銀色的月光漸漸灑向大地。

德布西並不是客觀地描繪自然景色並加以陳述,而是捕捉主觀的印象及氣氛,旋律輕盈優美,氣氛寧靜柔和,展現了月夜幽靜、空幻的意境,令人在心靈上有說不出的滿足感。

這是本手冊內唯一的平行三度旋律 (不是單聲部的);有些偏離三度的地方,實際上還是回到三度的音程上。

《月光》一曲充分表現了月夜的神妙意境,富於詩意。

3. 荀伯克的旋律

A. Schönberg 1874 - 1951

荀伯克《第三弦樂四重奏》，作品編號30，第一樂章
Schönberg, String Quartet No. 3, Op. 30, 1st Movement

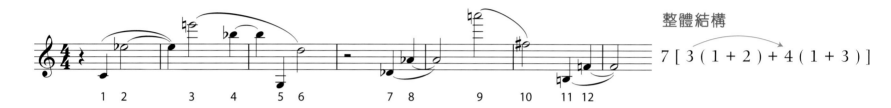

整體結構

7 [3 (1 + 2) + 4 (1 + 3)]

荀伯克是猶太人，1874年生於維也納，有一段時期在銀行工作。

音樂方面他是自學成才，只跟隨奧地利作曲家及指揮家齊姆林斯基 (Alexander von Zemlinsky, 1871-1942) 上了幾個月的對位法，但他對傳統音樂有極敏銳的觀察力及深刻的分析力。他著有一本厚厚的六百多頁的《和聲學》，表達了不少前所未有的見解，另著有《和聲的結構功能》(有中譯本) 及《作曲基本原理》(也有中譯本，為世界各國作曲學生及一般音樂學生必讀的曲式學教科書)。他既是「作曲家」，同時兼有「理論家」的才能，在近代音樂史上，只有亨德密特 (Hindemith) 可與他相提並論。

1901年，他與齊姆林斯基的妹妹結婚後移居柏林，並在劇院裏擔任小歌劇的指揮。

返回維也納後，擔任教職工作，後來與他的學生貝爾格(Berg) 及魏本 (Webern) 形成「新維也納樂派」

(Second Viennese School)。

1913年到1921年間，他沉默多年以釐清自己的想法，故幾乎沒有作品問世，於1923年提出十二音列理論：用十二個音的無調性的作曲法代替了調性的結構手法，對二十世紀音樂的發展有深遠的影響。

1925年，他51歲時在柏林藝術學院擔任作曲教授。1933年希特拉上台後移居美國，擔任作曲教授，於70歲退休，1951年逝世。

他的音樂第一個時期是屬於後期浪漫主義，第二個時期是表現主義，是自由的無調主義，第三個時期是「十二音」時期，是嚴格的無調主義，第四及第五個時期，十二音技術更趨完善，並允許調性因素與十二音風格同時並存，偶然也寫有調性的音樂。

問：可否簡單地解釋一下，甚麼是「十二音」無調性音樂？

答：好的，我用一個實例，並嘗試用最簡單易明的方法來說明。

1. 先將一個八度內的十二個不同的音，根據你自己的喜好排成一列。用了一個音後，需待其他十一個音出齊後，方可再用。

十二音音列（原型）

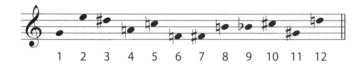

1　2　3　4　5　6　7　8　9　10　11　12

2. 這個原型的音列，可以整體地移高或移低，成為十二個由不同音開始的音列。

3. 這個原型音列還可以有另外三種形式出現（連原型共四種）：
　a. 原型　b. 逆行　c. 轉位　d. 逆行轉位
加上第2項的移調，一個音列可以有48個選擇(4 x 12 = 48)，可任意單獨或混合使用。

4. 現在讓我們來看看荀伯克《第三弦樂四重奏》的主題，是選擇在 C 音上開始的「轉位音列」，請逐個音對照一下。

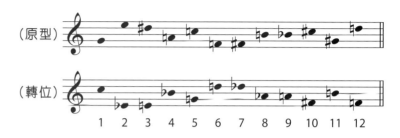

（原型）

（轉位）

1　2　3　4　5　6　7　8　9　10　11　12

註：「轉位」的意思即是：
　　本為向上「大六度」，改為向下「大六度」。
　　另本為向下「增四度」，改為向上「減五度」。

5. 可以看到我們引用的《第三弦樂四重奏》的主題，是完全依照「轉位」的音列次序來寫的。

6. 請注意前三小節音的上、下行「方向」，與後四小節音的上、下行「方向」是相似的！他作曲的結構原則，還是相當古典保守的。

4. 巴托克的旋律

B. Bartók 　1881 - 1945

巴托克《弦樂器、敲擊樂器與鋼片琴音樂》第一樂章
Bartók, *Music for Strings, Percussion and Celesta*, 1st Movement

整體結構

$(1) + 6 [2 + 4 (1 + 3)]$

巴托克生於匈牙利，9歲公開演奏自己創作的鋼琴曲。1903年畢業於布達佩斯音樂學院，1907年任該院鋼琴教授。

1905年起，他與高大宜 (Kodály) 一起收集、整理和研究匈牙利民歌，甚至擴大至東歐各國、北非和土耳其，收集了一萬首以上的民歌，寫了三部論著，這些研究對他的音樂創作影響深遠。

1940年移居美國，獲哥倫比亞大學名譽博士學位，1945年病逝於紐約。

附上的例子只是該曲第一樂章賦格曲主題開始的「六小節」，其音域偏限於一個減五度內，以壓抑的半音性質，兼帶有神祕而複雜成分的旋律來貫串全曲。

整個樂章由 **pp** 漸強至 **ff**，到達了高潮，然後再逐漸回到 **ppp**。

作為賦格曲，每一次主題或答題的進入，都會移高五度或移低五度，不斷加強力量，直至高潮點 E♭音。然後主題反轉進行，回到中心音 A。這個由「漸強—漸弱」形成的格局，全是由主題編織而成的，在織體及思想上極為連貫統一，是二十世紀室內樂創作的一個里程碑。

巴托克 (左四) 用留聲機記錄斯洛伐克農民所唱的民歌。

5. 史達拉汶斯基的旋律

I. Stravinsky 1882 - 1971

史達拉汶斯基《春之祭》
Stravinsky, *The Rite of Spring*

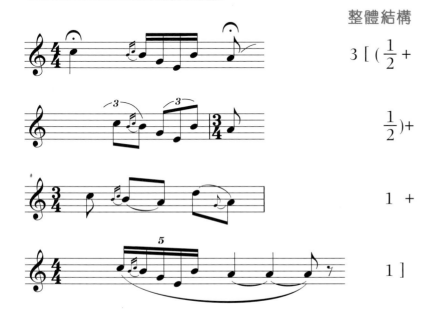

整體結構

$$3 \ [\ (\frac{1}{2} +$$

$$\frac{1}{2}) +$$

$$1 \ +$$

$$1 \]$$

史達拉汶斯基的畫像，繪於1915年。

史達拉汶斯基生於一個離聖彼得堡不遠的避暑勝地，父親是皇家歌劇院的首席男低音。1901年進入大學修讀法律，1903年跟隨林姆斯基—高沙可夫 (Rimsky-Korsakov) 學習作曲達三年之久。史達拉汶斯基很早就獲得成功，他於1909年與俄羅斯芭蕾舞團合作，寫了三部舞劇，享有世界級的聲譽。

在二十世紀每一個新的主要音樂潮流中，他提供了極大的動力。

其創作大致可分為三個時期：

早期 (俄羅斯風格時期，1919年前)：以三部舞劇《火鳥》、《彼得羅希卡》及《春之祭》為代表。

中期 (新古典主義時期，1919-1951年)：將古典音樂的特點與現代音樂的語言結合起來，以《聖詩交響曲》最受人們歡迎。

晚期 (序列主義時期，1951年後)：採用魏本的手法，代表作有舞劇《阿貢》等。

《春之祭》的故事描述遠古的異教祭典上，一個少女被選中，成為向春天之神獻祭的祭品，在祭典中不停跳舞至死。舞劇中的暴力與衝突取代了以往舞劇給人優雅、和諧的印象，故首演時引起騷動。

《春之祭》強烈而原始的音樂主宰了一切，包括音樂上所有邏輯、結構、形式、次序，還有理性與感性之間張力的提升，以及舞者思想與身體之間的衝突。

《春之祭》恍如「心之祭」，不同的解讀產生不同的演繹：有的整場演出只是兩個男人不停地熱吻；有的把動物骨灰如瀑布般灑下，最後由人們清理這一片沙丘；也有的是半裸舞者狂亂地跳舞。

《春之祭》第一幕是「大地的崇拜」，描繪春回大地，萬物蘇醒的景象，由巴松管的最高音區奏出一段立陶宛民歌的主題。

由於巴松管高音區的音色，並不像其低音區及中音區那麼豐滿，史達拉汶斯基特意選擇最高音區，是為了可帶來蒼白、遙遠、怪誕及奇異的效果，並賦予該主題原始的感覺。

要特別注意的是該主題音域很窄，只有六個音，即：C、B、G、E、B、A，一共出現四次，但每次出現都變化無窮，參見結構表上的排列。(第三次出現產生新的變化，新加了 A 及 D 音，取消了 E 音。這四次的出現，帶有 a + a' + b + a" 的意味。)

利昂·貝斯克 (Léon Bakst) 為《火鳥》所繪的人物造型。

《春之祭》由舞蹈家尼金斯基 (Vaslav Nijinsky) 編舞，他的代表作是《彼得羅希卡》的木偶角色 (上圖)。

總括來説，《春之祭》的音樂激進大膽，充滿野性，給人刺激、不安及緊張的感覺；其誇張狂烈的色彩加上原始恐怖的劇情，以及激烈而粗獷的舞姿與前所罕見的律動，可以説是「原始主義」的一部力作。雖然開始時受到非議，但很快得到肯定，大獲好評。簡單來説，其特點在於：

1. 非常自由的節奏，既複雜又不對稱，也有複合的節奏 (即至少有兩種不同的節奏同時出現)。
2. 極度不協和的和聲，包括廣義的調性觀念。
3. 不尋常的配器，產生怪異的效果。

俄羅斯芭蕾舞團創辦人迪亞基列夫 (Sergei Diaghilev) 的畫像。

史達拉汶斯基《清唱劇》「利切卡爾 II」
Stravinsky, "Ricercar II" from *Cantata*

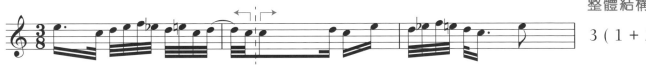

整體結構

3 (1 + 2)

「利切卡爾」本是十六至十七世紀以各種模仿方式，並以對位手法寫成的器樂曲，是一種樂曲的體裁，現成為了「清唱劇」的一部分，即表示這是一首以模仿、對位手法寫成的聲樂曲 (注意由器樂曲改為聲樂曲)。

另外，「利切卡爾」一詞帶有「找尋」的意思，與英文 "to search out" 的意思相當。讓我們「找尋」一下，這三小節採用的是哪種模仿手法：

從樂譜中間虛線兩個相同的 C 音作為開始，向前的進行是 C, D, C, E, D, E♭, F, E♮, D, C, E，與向後的「逆行」是完全相同的。

6. 魏本的旋律

A. Webern 1883 - 1945

魏本《五首宗教歌曲》「晨歌」，作品編號15，第二首
Webern, "Morgenlied" from *5 Geistliche Lieder*, Op. 15, No. 2

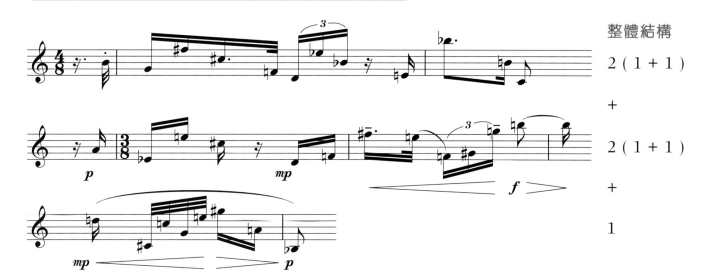

整體結構

2（1＋1）

＋

2（1＋1）

＋

1

魏本是奧地利作曲家和指揮家。他與他的輔導老師荀伯克及同學貝爾格三人，被稱為「新維也納學派三傑」。三人均熱衷於無調性音樂，但荀伯克基本上是繼承了巴羅克及古典時期的創作精神；貝爾格則有濃厚的浪漫主義抒情氣息；而真正有全新創造性概念的是魏本，他之後的很多作曲家均認為他是新音樂的始創者。

魏本的作品十分精簡濃縮，全面地將音高、節奏、音區、音色、音量、發音法及旋律的輪廓作有系統的規劃，他可以説是第一位具有序列音樂 (Serial music) 概念的作曲家。

他一生的作品，正式出版的有31首，有些只有數十小節，所有樂曲加起來的長度大約五小時。

從上面引用的片段，可以看到「音」似乎是任意羅列的，音程之間的跳躍極不規則，也無音階式的進行，音域非常廣闊，沒有傳統的旋律性感覺。

然而，他本人及其崇拜者認為所有「音」的安排是有嚴格組織的，每個音都可以聽得很清楚，十分乾淨利落，可以媲美鑽石。演唱者必需具有「絕對音高」的聽覺方能勝任。

7. 貝爾格的旋律

A. Berg　1885 - 1935

> 貝爾格《沃采克》第一幕
> Berg, *Wozzeck*, Act I

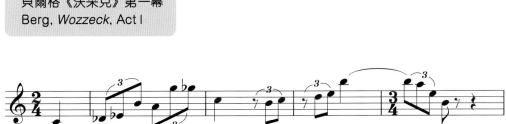

整體結構

4 (2 + 2)

歌劇《沃采克》的原著是德國劇作家畢希納 (Georg Büchner) 未完成的劇作《沃伊采克》(Woyzeck)。

貝爾格1885年生於維也納，19歲起師從荀伯克共六年。他從「擴大調性」、「自由無調性」走向嚴格無調性的「十二音音樂」。然而，他處於的時代，充滿浪漫主義氣息，可以說仍是布拉姆斯、華格納和馬勒的世界。因此，貝爾格始終保持着與傳統調性音樂的關係，蘊藏着扣人心弦的抒情性。從附上的旋律，可大致看到他的風格。

他也比其他人更快看到「十二音音樂」這種十分理性的體系的侷限性，在某些段落中，特別是他的《小提琴協奏曲》，也帶有一些大、小調音樂的調性。此外，他亦引用了巴哈的眾讚歌《這已滿足》(Es ist genug) 及一些民間旋律。

可以說，他將荀伯克技術的抽象手法賦予人性，並與情感的表現統一起來，是一個非凡的成就。

《沃采克》這部歌劇於1922年完成，內容圍繞着一個被侮辱的士兵沃采克及其愛人瑪麗的不幸愛情故事。

第一幕是劇情的「呈示」，第二幕是「發展」，第三幕是悲劇的「結局」，沃采克殺死不忠的瑪麗後，投水自盡。

每一幕有五場，當中均有「間奏曲」加以聯繫，並採用嚴謹的傳統曲式來寫作，計有「創意曲」、「賦格曲」、「變奏曲」、「帕薩卡里亞舞曲」及「圓舞曲」等，也採用華格納式的「主導動機」。整個歌劇在音樂方面達到驚人的統一性，是一部經典巨作。

8. 浦羅哥菲夫的旋律

S. Prokofiev 1891 - 1953

浦羅哥菲夫《D大調第一交響曲》「古典」，作品編號25
Prokofiev, Symphony No. 1 in D Major (Classical), Op. 25

第一樂章 (快板)
1st Movement (Allegro)

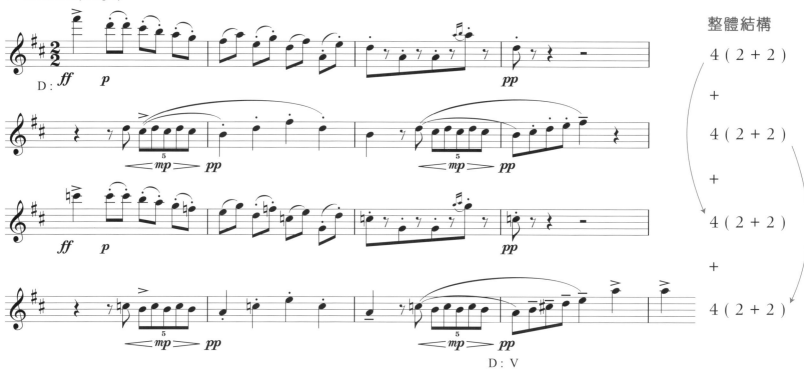

整體結構

4 (2 + 2)

+

4 (2 + 2)

+

4 (2 + 2)

+

4 (2 + 2)

浦羅哥菲夫生於1891年，13歲入讀聖彼得堡音樂學院，18歲在作曲家里亞多夫 (A. Lyadov) 的班上畢業，當時他已是一位優秀的作曲家。23歲時，他在音樂學院的鋼琴班及指揮班上畢業，並親自演奏自己創作的《第一鋼琴協奏曲》，奪得魯賓斯坦大獎。

1918年，浦羅哥菲夫因國內局勢劇變，離開俄羅斯，旅居海外，至1936年才回國定居。他的作品在古典傳統的基礎上大膽創新，受現代主義的影響很大，但晚期作品仍保持簡樸抒情。

樂曲於1917年十月革命前夕完成，1918年浦羅哥菲夫指揮首演後便去國離鄉，乘船到美國。上圖約1918年攝於紐約。

浦羅哥菲夫的《第一交響曲》「古典」共四個樂章。「古典」的意思是：其織體的簡潔、曲式的嚴謹，以及樂隊的編制均與古典時期的交響曲相似。浦羅哥菲夫曾說過，如果海頓生於他那個時期，可能就是如此創作的。

上頁譜例是第一樂章的旋律，以歡樂和幽默為主，還有無窮的奇趣新意，絕非單純的仿古之作。

第三樂章 (嘉禾舞曲)
3rd Movement (Gavotte)

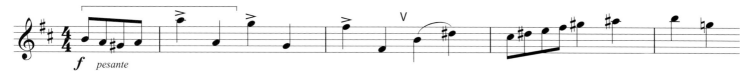

整體結構

2 + 2

這個例子便是一個古典的八度旋律，有大跳及跟隨而來的頻繁、短促的離調。

特別一提的是，當時的創作帶有強烈的反浪漫主義傾向，不會有過分的狂熱和變化，是新古典主義純音樂的開始，講究調性明確、和諧、勻整及明快。

1936年，浦羅哥菲夫舉家搬回蘇聯，那時他已結婚，並育有兩名兒子。

9. 奧夫的旋律

C. Orff 1895 - 1982

奧夫《寺院之歌》「噢，命運女神」
Orff, "O Fortuna" from *Carmina Burana*

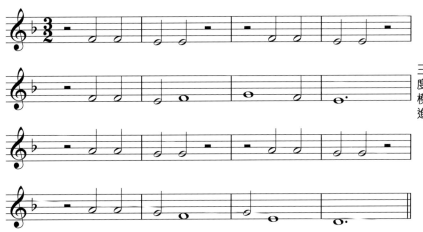

整體結構

重複

4 (2 + 2)

+

三度模進

4 (2 + 2)

+

重複

4 (2 + 2)

+

4 (2 + 2)

《寺院之歌》的詩歌手稿，圖中是命運女神福爾圖娜 (Fortuna)。

奧夫生於德國慕尼黑，家族與軍隊連繫甚深。他曾就讀於慕尼黑音樂學院，隨卡敏斯基 (H. Kaminski) 學習作曲，後來也成為該校 (當時名為國立高等音樂學院) 的作曲教授。

他也曾在曼海姆 (Mannheim) 及達姆斯塔特 (Darmstadt) 等歌劇院任職。

1924年，他與舞蹈家根特 (Dorothee Günther) 共同創立結合音樂、律動和舞蹈教育的根特學校 (Güntherschule)，因而經常接觸兒童，逐漸發展出奧夫音樂教學法 (Orff-Schulwerk)，得到世界各國的重視。

他的音樂，最重要的元素是節奏，要求直接而簡單，不重視「發展」及「複調對位」等手法，而節拍轉換卻相當頻繁。

因此，他的作品《月亮》(Der Mond/The Moon)、《聰明的女人》(Die Kluge/The Wise Woman)等舞台作品，都不能簡單地稱為歌劇。

後期的作品希臘悲劇《安提戈涅》(Antigone) 及最後一部舞台劇作品《世界末日之劇》(De Temporum Fine Comoedia/A Play on the End of Time, 1973年8月20日在薩爾斯堡首演)，更是完全從節奏出發來創作，其欣賞價值也就見仁見智了。

1937年，奧夫的《寺院之歌》在德國法蘭克福首演，得到極大的成功，使他名噪天下。2009年，英國一項大型調查中發現，此曲是英國七十五年來最為人所認識的近代古典樂曲，在電視、電影和廣告的配樂中經常出現，可見此曲多麼受人歡迎。

奧夫在演出成功後，寫信給替其出版著作的美茵茲(Mainz)出版社，要求銷毀他以前的所有作品，以後發表他作品時，就以《寺院之歌》作為開始。雖然這樣，但仍有少量以前的作品流傳下來。

《寺院之歌》相傳是十一至十三世紀僧侶與流浪者創作的詩歌，共二百多首，部分更配有旋律，其內容與宗教無關，相反是諷刺社會、歌頌縱慾主義的生活，包括男歡女愛、賭博、飲酒等，十分世俗！

1935年，奧夫在巴伐利亞國家圖書館中取得該批資料，他從中選取24首，再加以創作，作品於1937年6月8日首演。

在音樂方面，他採用了極為龐大的編制，管樂器方面他用了三管制，兩隊合唱隊(一大一小)，加上一隊兒童合唱隊，另有高音區的人聲獨唱及大量敲擊樂器，特別是用了兩台鋼琴作為有音高的敲擊樂器，很有特色，整個配器效果與史達拉汶斯基的《婚禮》(Les Noces)有些類似。由於編制龐大，演出不方便，後來也有更多較小的編制可用。

1957年，我在德國與一位中國小提琴教授，坐在前排聆聽此曲，他給樂曲中敲擊樂器的音響，嚇得面青唇白，震驚不已，但仍十分欣賞此曲。

其實此曲的旋律基本上都是中世紀的，十分簡單；和弦方面大致都是在傳統的三和弦上，加入不少不協和音，因而有一定的刺激性，但並不過分；節奏方面有頻密的節拍變換及變奏處理，相當新鮮，激發源源不絕的能量。

現在選取的例子，是開首的《噢，命運女神》。

引子的開始，氣勢澎湃、懾人魂魄，跟着就是上面以級進為主的中世紀旋律，結構表上已有分析，想必不用再解釋了。雖然本小冊子以探討旋律為主，但此曲的欣賞重點還是要放在伴奏的背景上：簡單的旋律，配以不斷重複的伴奏音型，以及加插的敲擊樂器的音響，已營造出無比的感染力，聽眾莫不被這股神祕奧妙的命運之力撼動萬分。

塔德烏斯・昆茨 (Tadeusz Kuntze) 所繪的命運女神。她常以少女的形象出現，有時候還蒙着眼，站在象徵禍福無常的球體或轉輪之上，手持聚寶角撒落金幣。

10. 亨德密特的旋律

P. Hindemith 1895 - 1963

亨德密特 《作曲指引》第一冊，譜例177
Hindemith, Unterweisung im Tonsatz I, Ex.177

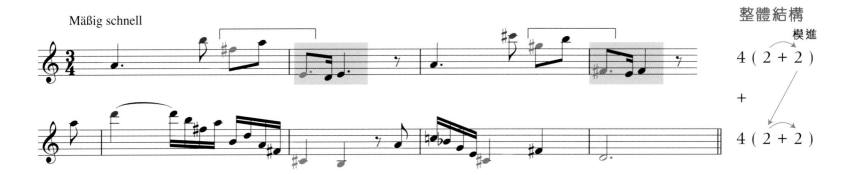

亨德密特自幼學習小提琴，十餘歲進入法蘭克福音樂學院，學習小提琴及作曲。1915-1923年間，他擔任法蘭克福歌劇院樂隊的首席小提琴手。

1940年，他決定到文化包容力強的美國定居，並於1941年在耶魯大學任教。他於1953年回到歐洲，在瑞士蘇黎世定居，期間擔任音樂教學及指揮工作。1963年於家鄉法蘭克福逝世。

亨德密特是一個音樂奇才，多才多藝，作曲速度很快，作品數量驚人。最令人折服的是，他是音樂史上少有的集作曲家、演奏家、指揮家與理論家於一身的偉大人物。

在之前所引的許多例子中，我們都提到了「二度進行」在旋律中的重要性。現在講到亨德密特，他有一本十分經典的重要著作《作曲指引》(Unterweisung im Tonsatz)，共三冊，第一冊是《作曲指引：理論篇》(1937年出版)，第二冊是《作曲指引：二聲部寫作練習》(1939年出版)，第三冊是《作曲指引：三聲部寫作練習》(1970年出版)，其中第一冊第五章 (原著由頁209 - 236) 是專談旋律的。

他認為一個完美的旋律要注意兩點：

第一點是旋律橫向時的「和弦聯繫」(Akkordliche Zusammenhänge)，由數個音橫向進行時形成的和弦感覺，主要依賴的是五度 (四度)、大三度、小三度等旋律音程將這一連串隱伏和弦的基音連繫起來，稱為「音級進行」(Stufengang)。(注意「音級」不等於「級進」。)

如果一個旋律只有一個「音級」(與根音相近)，就是說音樂會產生一種靜止的感覺。其實，一般學生都不會犯這種錯誤。因此，「音級」理論雖然重要，但實際上在作曲時，往往已有大量時間產生兩個以上的「音級進行」。有興趣的讀者可參閱羅忠鎔的中譯本《作曲技法》頁185 - 189，或參閱本書上冊頁123 - 126 中對貝多芬《命運交響曲》慢板樂章的分析。

第二點是十分重要的「二度進行」(Sekunden)，其實最主要的目的，是提醒作曲家在寫旋律時，要有「方向感」，不要作無謂的徘徊，這較第一點「和弦聯繫」更為重要。

同時，寫旋律還要注意的是：
1. 最高音
2. 最低音
3. 長音
4. 突出的重音

亨德密特於1945年攝於美國。在耶魯大學執教期間，他撰寫了許多音樂理論、作曲法及音樂訓練的著作。

從現在所舉的實例可以看到：
1. 最高的紅色音符的音是「二度進行」(B、C#及D)。
2. 綠色音符的音也是「二度進行」。
3. 第三個音 F# 到第五個音是大九度，及其下一小節的模進 G#到 F# 也是大九度，不計八度在內，都是「二度進行」(見樂譜 ⌐──┐ 內的音)。
4. 最後可以聽到及看到第四小節與第二小節是模進關係 (見紫色色塊)，也可算作「二度進行」。

11. 哈恰圖良的旋律

A. Khachaturian 1903 - 1978

哈恰圖良《D小調小提琴協奏曲》第一樂章
Khachaturian, Violin Concerto in D Minor, 1st Movement

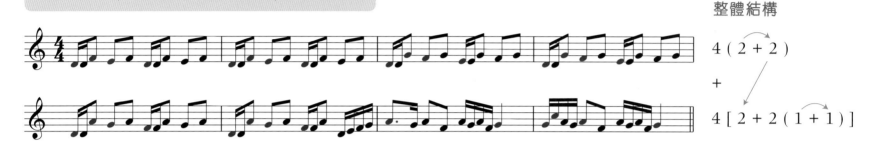

整體結構

4 (2 + 2)

+

4 [2 + 2 (1 + 1)]

哈恰圖良是亞美尼亞作曲家，1921年移居莫斯科，就讀於莫斯科音樂學院。他為鋼琴、小提琴及大提琴各創作一首協奏曲，演奏者均需要有高度的技巧才能勝任演奏。此外，他還創作了三首交響曲、一些電影配樂及其他許多作品，其中最著名的是芭蕾舞劇《加雅妮》(Gayane) 及《斯巴達克斯》(Spartacus)，而《加雅妮》一劇中的《軍刀舞》(Sabre Dance)更風靡全世界。

哈恰圖良的作品以特有的亞美尼亞民族風格、多彩的和聲及敏感的旋律取勝，熱情而樂觀，還受到一些印象主義作品的影響。

哈恰圖良不但熱衷於亞美尼亞、俄羅斯、匈牙利及土耳其等民族音樂，還喜歡高加索、烏克蘭、波蘭及中東各地的音樂，這些民族的音樂元素，他都會在作品中引用。

除了上面提到的兩部芭蕾舞劇經常在國際樂壇上演出外，我們現在引用的《D小調小提琴協奏曲》也是一首深受歡迎的曲目，於1941年獲得「史太林獎」。

以上是第一樂章的主題，帶有高加索舞曲的脈動，的確與眾不同。請特別留意此曲旋律的佈局 (另請哼唱及仔細體會紅色音符所形成的旋律)。

(右起) 哈恰圖良與蕭斯達高維契、浦羅哥菲夫合影，約攝於1940年。

12. 卡巴列夫斯基的旋律

D. Kabalevsky　1904 - 1987

卡巴列夫斯基 《C大調小提琴協奏曲》，作品編號48，第三樂章
Kabalevsky, Violin Concerto in C Major, Op. 48, 3rd Movement

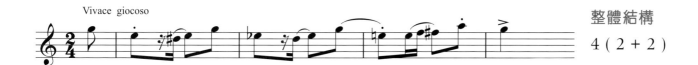

整體結構

4 (2 + 2)

卡巴列夫斯基1904年生於聖彼得堡，1929年畢業於莫斯科音樂學院作曲班，1930年畢業於鋼琴班。他的創作涉及所有音樂體裁，並寫有大量歌曲，當中有關青年主題的佔有很重要的地位。他的音樂明朗、愉快，旋律新鮮且富有童心。

卡巴列夫斯基也寫了專為教學用的鋼琴曲及兒童歌曲，並為青少年寫了三首協奏曲 (統稱「青年三部曲」)，全都充滿朝氣及熱情。

現在引用的四小節例子，是《C大調小提琴協奏曲》 (「青年三部曲」的其中一首) 最後一個樂章正主題的開始，整個樂章以迴旋奏鳴曲式寫成。為了表達青年歡樂的生活，音樂特別活躍、明朗，並帶有舞蹈的性質。

在這四小節中，前兩小節的節奏是：

後兩小節的節奏是：

兩者之間最主要的分別只是加了三個圈着的音符，但給人的感覺卻是一個連貫的四小節旋律。

這僅僅四小節的旋律，只用了兩次 E♭ 音，便起了同主音大、小調的交替作用 (C大調及c小調)，是色彩鮮明、熱情有力的對照。

13. 蕭斯達高維契的旋律

D. Shostakovich 1906 - 1975

> 蕭斯達高維契《F小調第一交響曲》，作品編號10，第一樂章
> Shostakovich, Symphony No. 1 in F Minor, Op. 10, 1st Movement

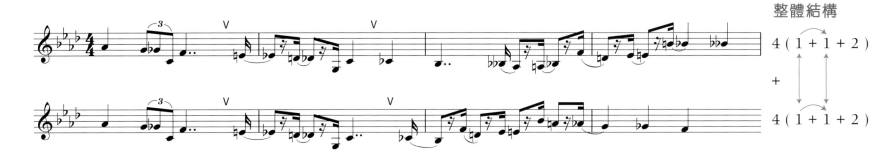

整體結構

4（1＋1＋2）

＋

4（1＋1＋2）

蕭斯達高維契生於聖彼得堡，11歲開始作曲，13歲進入彼得格勒音樂學院（今聖彼得堡音樂學院），1925年以畢業作品《第一交響曲》震驚世界樂壇。他創作了15首極具感染力的交響曲，此外還有四重奏、協奏曲、清唱劇《森林之歌》、芭蕾舞劇《黃金時代》等，創作體裁廣泛，數量極多，很受歡迎。

在《第一交響曲》主題的例子中，可以看到上、下句開始相同，結尾不同。

第一小節是動機，基本上是由半音組成，並由一個純四度向上大跳作結。

第二小節是第一小節的變化模進，開始時加了一個♪，也有一個純四度向上大跳，可以看到與第一小節的關係十分密切。

接著，第三、四小節是主題的展開，不再細分，是典型的 1＋1＋2 主調音樂結構。

從這裏可看到這種結構的分解性及連貫性，由短小的動機形成寬度的旋律性，這在之前已多次提及，在此不贅了。

1913年的聖彼得堡音樂學院。

蕭斯達高維契《和平之歌》
Shostakovich, *The Song of Peace*

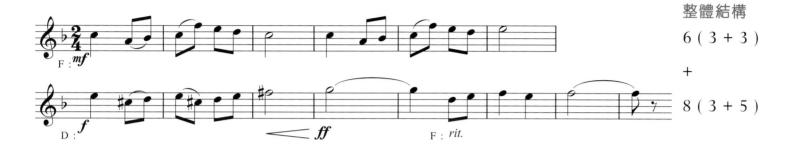

整體結構

6（3＋3）

＋

8（3＋5）

在蘇聯社會音樂文化迅速發展，以及廣大聽眾欣賞能力不斷提高下，蕭斯達高維契作為交響樂大師，也寫了不少群眾歌曲。

其中有農村和城市民歌音調的滲透、古老和現代的綜合、進行曲與抒情歌曲旋律的結合，以及由多種內容逐漸發展成融合在一起的風格。

現在所引的《和平之歌》副歌14小節，十分順口、樸實自然。後句居然轉到 D 大調，相當雄壯有力，不愧是出自大師的手筆！

（按原曲是 F 大調，其平行小調是 d 小調，是近關係調，現在卻是採用 d 小調的同主音大調，即 D 大調，效果出奇地雄壯，甚為難得。）

這首歌曲來自電影《攻克柏林》(The Fall of Berlin)，蕭斯達高維契為電影寫了配樂。上圖是1950年電影在荷蘭上映的情景。

14. 黃金旋律的奧祕（結語）

問：聽你講了那麼多作曲家的旋律，可否請你總結一下黃金旋律應有的特質？

答：其實，我在手冊中已列舉大量音樂名家的「黃金旋律」作為例子，相信你已深深感受及體會到。現在，最好由你自己去做總結，這樣對你最有幫助。下面我再簡單提一下四個重點，幫助大家領會及總結，請務必牢記。

奧祕一：「二度進行」，亦是最重要的奧祕。我們創作旋律時要有「方向感」，不要作「無謂的迂迴轉折」，最高點最好只用一次。

奧祕二：運用令旋律具獨特性的大跳音程。請多多體會「六度」對浪漫主義音樂及「七度」對現代主義音樂所起的作用，可參考雷昂卡發洛《晨歌》中大跳的例子（見本冊頁101）。

奧祕三：應考慮適量地加入調性的變化，包括各種離調、調性的互換及滲透，同樣可參考雷昂卡發洛《晨歌》中離調的例子。

關於調性的變化，在這本手冊中已多次提及，現再附上莫扎特的「阿利路亞」(Alleluja) 作為例子，在 F 大調中僅僅插入一個兩小節的 B♭ 大調及一個升高二度的變化音，即製造了極大的驚喜，請深入體會及欣賞！

> 莫扎特《欣喜吧，蒙福的靈魂》「阿利路亞」，作品編號165
> Mozart, "Alleluja" from *Exsultate Jubilate*, K165

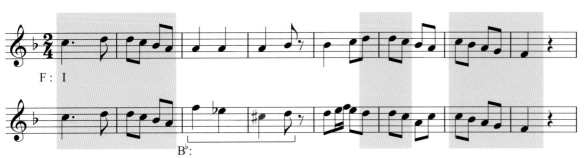

整體結構

8 [4 (2 + 2) + 4]

+

8 [4 (2 + 2) + 4]

奧祕四：旋律橫向進行時，其隱伏的和弦感覺要健全 (見本冊頁137-138「亨德密特的旋律」一章中的論述，以及上冊頁123 - 126貝多芬《命運交響曲》慢板樂章的實例)，但這點不必勉強做到。

如果你已通過手冊中的實例及點評，提升了音樂的修養，並培養出一定的感受與分辨能力，以致不受一些規則的束縛，反而更能發揮意想不到的創意！

問：還有其他奧祕嗎？

答：我已將一些要點羅列出來，其他更細緻的，要留待你自己去領會及發掘了。基於十二平均律的旋律發展至今天，其可能性已幾乎被歷代作曲家用盡，他們正朝向音樂其他要素 (如節奏、音色等) 方面去創作。現今想找一些有旋律性片段的音樂及樂譜都不容易，我也無法再作一般簡單的論述。

問：那麼，哈巴 (A. Hába) 的四分之一音的體系又如何？

答：我在德國唸作曲時，參加過達姆斯塔特 (Darm-stadt) 國際音樂暑期班兩次，選了哈巴、史托克豪森 (K. Stockhausen) 及布萊茲 (P. Boulez) 等人的課程。

四分之一音的系統，超過人類能接受的「音」的範圍，給人的印象只是音的「偏差」，很難

推廣。至於史托克豪森及布萊茲的「序列音樂」，他們自己也稱之為「實驗音樂」，當時的確帶起一股潮流。我回港後不久，歐洲又興起很多新的潮流，這留待以後有機會再談。

由於近代音樂自二次大戰後，西歐的作曲家將重點放在音樂其他的元素上，旋律不再佔有最重要的地位，所以《黃金旋律奧祕之謎》在此暫且畫下休止符。希望不久的將來，旋律會以另一種形式佔據重要的地位，繼續展現無窮的魅力。

附 錄

試評二十世紀急進派的音樂 (寫於1963年)

「當我現在準備從事於音樂著作之時，或者會有人覺得驚異。因為以前各賢能之著作，數量已相當多。此外，我們身處的時代，音樂幾乎趨向於武斷，作曲家又不願再被規律及規則束縛，對學派、規則等深恨痛絕……」

以上乃是福克斯 (J.J. Fux, 1660-1741) 在他1725年出版的、著名的經典對位法著作《藝術津梁》(Gradus ad Parnassum) 序言中的一段。福克斯站在柏勒斯替那 (Palestrina) 式的注重旋律線條之聲樂音程對位法的立場上，對當時巴哈 (Bach) 式的建立在和聲基礎上之器樂和聲對位法的音樂，無法諒解。

德國作曲家及理論家亨德密特亦在他1937年所寫的《作曲指引》(Unterweisung im Tonsatz，英譯名是 The Craft of Musical Composition) 中，引用了這段話，以表示他的時代也正處於混亂狀態中，每個作曲家皆自以為是，而他的心情與福克斯一樣，希望能著書澄清局面，得出一些新的規律。

現在我也引用這一段，不過目的在於說明每一個時代的人對當代音樂界總是覺得混亂的，事實上這種混亂也是不可避免的。人們不滿意的原因，思想上、美學觀點上之不同，固然是一方面，另一方面是真正的名作少之又少。像克萊曼替 (M. Clementi, 1752-1832) 和徹爾尼 (C. Czerny, 1791-1857) 等作曲家，我們現在尚能聽到他們的名字，這全賴他們創作的練習曲。還有更多顯赫一時的大作曲家，我

卡多索 (Amadeo de Souza-Cardoso) 1917年的作品，他是葡萄牙二十世紀最有名的現代藝術家。

們今天已聽不到他們的名字了！例如當時聲名遠超於莫扎特的大歌劇作曲家兼指揮家沙利里 (A. Salieri, 1750-1825)，貝多芬、舒伯特及李斯特皆曾請教過他。他與莫扎特是死對頭，今天已不見其作品之演出。不但如此，即使是真正的大作曲家也有廢品，例如我們從來沒有聽過舒伯特的歌劇及華格納的交響樂之演出。當然，作品不能演出基於很多原因，但有些作品確是本身份量不夠的緣故。

今人聽當代作品，不免聽了許多廢品，因而對當代音樂印象不佳。作曲家要求創新之願望固然無可厚非，但最怕的是為創新而創新，有時甚至走了幾十年的彎路，才回到真正藝術創作的道路上，這種例子在音樂史上屢見不鮮。不過，有時為了找尋新路和突破，這些時間也是必需要花的。音樂創作永遠是在摸索之中，一旦有系統地整理出來，便變成了科學 (音樂學)，而非藝術了。

關於現今最急進的五花百門的音樂，很難分門別類，為方便起見，綜合來說，大致可分為三類：

1. 具體音樂 (Musique concrète)
2. 序列音樂 (Serial music) 及電子音樂
3. 偶然性音樂及噪音音樂

1. 具體音樂

具體音樂由法國音樂家薛菲 (P. Schaeffer, 1910-1995) 於 1948 年提出。他認為：「以往的聲音是人工製造的，由作曲家記譜，再通過演奏家而產生，因此抽象的藝術必須通過演奏才能實現，故只有具體音樂才能算得上是真正的音樂。」

這種音樂是不需設計，也不需記譜及演奏，只需在真實的、已存在的音響因素上作出編排。但凡火車聲、水滴聲、抽水馬桶的聲音、金屬碰撞的聲音等一切自然界或都市的聲音，都可以錄下來作為材料 (我曾於其中聽到原始民族的奏樂聲，這也包括在內)，然後將其改變速度，互相交織起來便成。法國作曲家梅湘 (O. Messiaen, 1908-1992)、布萊茲 (P. Boulez, 1925-2016) 及亨利 (P. Henry, 1927-2017) 也有響應。

2. 序列音樂及電子音樂

序列音樂在奧國十二音音樂家魏本的後期作品中已具雛形，但不為人所注意。1948年，梅湘在德國達姆斯塔特 (Darmstadt) 國際新音樂暑期班授課期間，餘暇時以嶄新的創作原則創作了幾首鋼琴曲。這幾首音樂像十二音音樂般，將十二個音

高不同的音排成一列，某個音使用過後，在其他十一個音還沒全部出現前，不能再使用 (特別在序列音樂中，十二個音無需全部使用，可使用任何數量的音的音列)。除了音之外，其他元素也按序列使用，例如將節奏組成不同時值的一列；將音量分成七、八個不同程度的記號；如為樂隊，音色上也是如此分配；甚至演奏法 (如 Legato、Pizzicato) 也可包括在內。這種音樂的效果是忽高忽低、忽輕忽響，且有很多休止符出現，音樂只是斷斷續續的片段。這種音樂一出，眾皆響應，並將魏本捧作新音樂之父。而梅湘自己則放棄這種音樂，跑去寫自創的「鳥語音樂」(請勿僅將其理解為貝多芬《田園交響曲》中那種可愛的杜鵑叫聲，它其實也包括凶性大發的野鳥的叫聲)。序列音樂的代表人物有德國的史托克豪森 (K. Stockhausen, 1928-2007)、法國的布萊茲、意大利的諾諾 (L. Nono, 1924-1990)，這一派成為了急進派音樂的主流。

梅湘於1986年攝於海牙皇家音樂學院。

「電子音樂」這個名詞需要解釋，電子樂器可分為兩種，一種是普通樂器加上電器以擴大音量，另一種本身便是電子樂器。

後一種電子樂器的用法又可分為五類，第一類是模仿以往的樂器；第二類是加入以往樂隊中成為一份子，如梅湘將馬特諾電音琴 (Ondes Martenot) 這種早期的電子鍵盤樂器，用於他的作品《愛之交響曲》(Turangalîla - Symphonie) 之中；第三類用作獨奏樂器，為電影、戲劇等配音；第四類則是利用數個電子樂器作合奏，如法國作曲家華瑞斯 (Edgard Varèse, 1883-1965) 的作品《赤道》(Ecuatorial)，便包含了電子樂器如特雷門琴(Theremin) 的演奏；最後一類也是最主要的一類，即是完全獨立地處理它，也是我們準備談論的一種。它的作曲原則直接繼承序列音樂的原則，且不受演奏者的能力及以往樂器性能 (特別在音色上) 所限。以往各樂器的音色間總是有一段距離，音色是決定於基音上泛音的數量，每一種樂器有其特定的音色，也即是有一定數量的泛音 (當然音色也受到那些泛音較響及其出現次序所影響)。現在電子樂器可以完全控制泛音的數量，也可以從某一種音色漸漸過渡到另一種音色，例如從小提琴音色轉到雙簧管，同時也產生了不少以前從未有過的音色，更可奏出完全無泛音的基音。此外，它具有從 30 - 12000 的振動數，因而可取得一切四分之一至十二分之一的音程及滑音，並可將兩段錄音結合起來或倒放，音量變化與重音也可任意操縱。這種工作需由作曲家及技術管理專家互相合作，沒有樂譜，只有一本音響控制記錄

圖為馬特諾琴，配以三種不同類型的揚聲器。演奏時牽涉到琴鍵、小抽屜內的按鈕與帶子操控裝置。

俄羅斯物理學家特雷門 (Léon Theremin) 示範演奏特雷門琴。

簿。這種音樂產生許多新奇的效果，具有驚人的形象性，當中包括了一切噪音及音樂。它的歷史可以推溯到布梭尼 (F. Busoni, 1866-1924) 時，但直到60年代才真正實現。它在1951年達姆斯塔特國際新音樂暑期班上第一次被提出，並作公開討論，1953年在德國科隆 (Cologne) 舉行第一次公開演出，作者為拜爾 (R. Beyer, 1901-1989) 及艾默特 (H. Eimert, 1897-1972)，後起響應者有寇尼格 (G.M. Koenig, 1926-)、克熱內克 (E. Krenek, 1900-1991)、普瑟爾 (H. Pousseur, 1929 - 2009)、布萊茲與史托克豪森等。

史托克豪森攝於科隆西德廣播公司電子音樂工作室 (WDR Studio for Electronic Music) 內，約1991年。

3. 偶然性音樂及噪音音樂

偶然性音樂和噪音音樂，是一種完全反傳統的音樂。偶然性音樂在整個音樂進行上有一個大約指引，但其中細小單位上的演出沒有一次是完全相同的，例如那個因用羽毛、橡膠、夾子等改變鋼琴音色，並用拳肘敲擊鋼琴而聞名的美國作曲家凱吉 (John Cage, 1912-1992)，他著有一首鋼琴協奏曲，全體樂師根據一些指示作自由的即興演奏，真是應有盡有，像音樂萬花筒 (在繪畫上即是所謂的「塗鴉派」)。此外，還有將各種噪音組織起來的音樂，以期達到反傳統的目的。這種思想更進一步發展，變成無聲音樂，這也是凱吉首創的，據說他篤信佛教，認為最深遠的音樂產生於靜默中，由聽眾自己想像。根據匈牙利理論家兼作曲

家利蓋蒂 (G. Ligeti, 1923-2006) 的說法，認為音樂的目的在於達到一種詩意，如果不用聲音也能達到一種詩意的話，這個東西或者可以不稱為音樂，但仍可稱為藝術。據說有一位年青中國畫家，他把一張篇幅相當大的作品打開來看了半天，那其實只是白紙一張，拉到最後才在底部發現毛筆一劃，據說是受到老子哲學思想的啟示。在日本橫濱也有一次日本作曲家的無聲音樂的演出，布幕拉起時，全院漆黑一片，只有一小紅燈從頂端吊下來，下方有一人持棒作打擊狀。小紅燈漸漸而下，約十分鐘，已至高潮，觀眾情緒緊張萬分，全場肅靜，等待一擊，豈知小紅燈突然往上一縮，布幕降下，全曲結束，此人自始至終沒有動過。更有甚者，有一位朝鮮作曲家，他創作了一首需要真公雞上台的《雄雞協奏曲》。還有一次，他在科隆演出長達一小時的「傑作」，除了

凱吉於40年代傾慕東方哲學，研究《易經》及學禪，著名的無聲鋼琴作品《4分33秒》雖備受爭議，但他認為是畢生的傑作。

在台上作燒香拜佛狀外，亦穿上燕尾服淋浴及用肥皂洗頭，再用真斧頭砍壞台上的三角琴 (令觀眾為之心寒)，最後更把大豆和麵粉擲向觀眾，令觀眾難以接受，不歡而散。據說這位作曲家既不懂音樂理論，亦不諳奏樂，只是存心想在音樂史上創造新的一頁。

除以上三類外，還有「空間音樂」、「音色作曲法」、「音響列之作曲法」等，由於篇幅所限，就不在此詳述了。音樂愛好者或許會想起尚有一種「四分之一音」的音樂，這種音樂給人偏音的感覺，超出人類耳朵所能接受的範圍。我曾上過當代捷克作曲家、「四分之一音」代表人物哈巴 (A. Hába, 1893-1973) 八小時的講課，並聽過他的三首名作，覺得這種音樂依照他的理論，在可見之將來，前途並不樂觀。我希望各位不要誤以為目前的歐洲樂壇盡是急進派的音樂，基於人道主義的、與傳統有連繫的音樂家還是佔了大部分。

對於如何評定急進派的音樂，需要的觀點比以前複雜得多，我撰寫此文的動機，也是因為聽陳浩才兄說，有許多音樂愛好者希望對現代音樂有一些了解及認識。現在我既然寫了出來，也不得不寫些批評，以免有人對現代音樂作過分天真的想法。

關於反傳統音樂是否屬於矯枉過正之現象，讀者當可自明。值得一評的還是電子音樂，它為音樂演奏與創作開啟了巨大的可能性，包括壞的可能性在內，令作曲家在「無限的可能性」面前不知所措，難以用精神來控制它，只能憑理智 (數學觀念) 來組織它，猶如利用手杖來幫助走路。它與「具體

音樂」一樣，基本問題是如何把它帶來的奇異境地轉為真正的藝術創作。實際上，多年來在這方面比較成功的作品，都是與舞蹈、戲劇結合在一起，作為背景音樂及效果，這是它目前發揮功用的地方。從純音樂的觀點來看，音樂內部的構成將會是一個大問題，相信假以時日，或可解決。

魏本原是一位頂尖的作曲家與音樂家，但他的創作手法，猶如對近代音樂創作猛地打下一支強心針，多多少少有些操之過急，而非使其從內部漸漸滋長起來。他的作品，不論能流行多久，將來總會進入博物館。(再好的音樂最終也要進入博物館。)

在魏本以後，不用說在序列音樂、電子音樂中出現了不少廢品，即使在十二音音樂中，也難以看到一個像樣的作品。如果一定要在急進派音樂家中指出幾位優秀的音樂家，我覺得目前來說，只有德國的亨策 (H.W. Henze, 1926-2012) 與法國的布萊茲。他們與眾不同的地方，乃是作品的音樂性較其他作曲家的強。亨策以創作序列音樂出身，他37歲時所創作的歌劇、交響樂及芭蕾舞劇都已超過五部，比巴托克與史達拉汶斯基兩人的作品加起來還要多。而布萊茲主要是一位序列音樂作曲家，同時也是一流的指揮家及鋼琴家。

在急進派音樂中，到底哪些作曲家是真正的作曲家，哪些作品是真正的名作？歷史將會給我們公正的判斷 (儘管隨着歷史的變遷，有時對事物的評價也不同，但很少有顛倒黑白的事，最多是有時意義明顯，有時隱晦而已)，目前我們也不應遽下結論，我也只是寫下一些個人的想法而已。

鳴 謝

本手冊歷經數年時間編寫而成，幸運地得到家人、朋友，以及專業人士的協助與支持。

衷心感謝優秀的編輯及製作團隊，幫忙查找資料、拾遺補闕、細心校對，並花心思安排插圖、設計版面與封面，讓本手冊得以順利刊行。

衷心感謝專業的行銷團隊，為本手冊廣為宣傳，讓更多讀者體會旋律的無窮魅力。

衷心感謝好友們認真閱讀初稿，提出了寶貴的改進意見，使內容更臻完善。

衷心感謝默默支持的太太，讓我得以心無旁騖，專心寫作。

最後，衷心感謝我的音樂老師，為我開啟廣闊多元的音樂世界，其中要特別感謝老師約翰‧大衛(Johann Nepomuk David, 1895-1977)。1962年，我在德國斯圖加特國立高等音樂學院(已改名為斯圖加特國立音樂與表演藝術學院)，跟從老師學習作曲，在修課過程中得到許多啟發與指導。

他是歐洲德奧區著名的作曲家，現附上其生平簡介，供大家了解一二。

約翰·大衛攝於1936年。

約翰·大衛年輕時 (1912-1915年) 在師範學院受訓為音樂教師，後來在高等音樂學院及維也納大學，跟從馬克思 (J. Marx) 與阿德勒 (G. Adler) 學習作曲。

1922-1924 年在奧國林茨 (Linz) 任職音樂總監，1925-1934 年在當地天主教學校任職，成立巴哈合唱團，並在韋爾斯 (Wels) 擔任管風琴師。

1934-1945 年在萊比錫高等音樂學院任職作曲及理論教授，1945-1947 年任薩爾斯堡莫扎特音樂學院教授。1948-1963 年在斯圖加特 (Stuttgart) 高等音樂學院擔任作曲及理論教授，同時帶領布魯赫納 (A. Bruckner) 合唱團 (1949-1952年) 及學院室樂團 (1950-1953年)。

他著有八首交響曲、一首管風琴協奏曲及一首長笛協奏曲，另有三首小提琴協奏曲及三首弦樂協奏曲，以及許多管風琴與合唱作品。作品風格後期轉向嚴苛，但仍一直保持着調式風格。

他在83歲時逝世於斯圖加特，兒子 Thomas Christian David (1925-2006) 也是一位作曲家。

主要作品有：
巴哈組曲 (管風琴作品) (1964) (Partita über B-A-C-H, for organ, 1964)
長笛、中提琴及結他三重奏，作品編號26
長笛、小提琴及大提琴三重奏，作品編號73 (1974)
小提琴及管風琴奏鳴曲，作品編號75 (1975)
德國彌撒(合唱曲)，作品編號42 (1952)
文字著作有《朱彼特交響曲：主題旋律中之聯繫》

得獎項目包括：1949 年獲李斯特獎，1951 年獲孟德爾頌獎學金，1955 年獲維也納莫扎特協會頒予莫扎特獎章，1963 年獲布魯赫納獎，1966 年獲柏林藝術獎等。

此外，他於1970年獲美茵茲大學頒授名譽博士的頭銜。

斯圖加特國立音樂與表演藝術學院，攝於2013年。

圖片鳴謝

除編者提供的私人照片外，本書圖片主要取自公眾領域 (Public Domain) 及創用CC (Creative Commons) 授權的素材，特別鳴謝以下人士及機構授權使用：

上冊

p. 31　　Sunrise by André Rau available at https://pixabay.com/images/id-1008670/

p. 46　　Kloster Benediktbeuern by Dieter Ludwig Scharnagl available at https://pixabay.com/images/id-208380/

p. 70　　Interior of the Basilica of Ottobeuren Abbey by Hermann Luyken (Own work) [Public domain, CC0 1.0], via Wikimedia Commons
https://commons.wikimedia.org/wiki/File:2016.08.19.115906_Interior_Basilika_Ottobeuren.jpg

下冊

p. 13　　Trout by Gaby Stein available at https://pixabay.com/images/id-261818/

p. 53　　Moldova by Ralf Gervink available at https://pixabay.com/images/id-2833013/

p. 58　　Spring Awakening by Gerhard Gellinger available at https://pixabay.com/images/id-1197602/

p. 81　　Swan by PixxlTeufel available at https://pixabay.com/images/id-3161142/

p. 84　　Saint Basil's Cathedral by Eliane Meyer available at https://pixabay.com/images/id-2105606/

p. 104　Arturo Toscanini and Giacomo Puccini, from The New York Public Library
https://digitalcollections.nypl.org/items/1cfc2d70-8883-0136-696c-45501aa32cff

p. 124　Moon by Ahmed Radwan available at https://pixabay.com/images/id-1602305/

p. 137　Paul Hindemith [GFDL (https://www.gnu.org/licenses/fdl-1.3.html) or CC BY-SA 3.0 (https://creativecommons.org/licenses/by-sa/3.0/)], via Wikimedia Commons
https://commons.wikimedia.org/wiki/File:Paul_Hindemith_1923.jpg

p. 138　Paul Hindemith in the United States (Paul Hindemith 1939/40 während seines Exils in den USA) [GFDL (https://www.gnu.org/licenses/fdl-1.3.html) or CC BY-SA 3.0 (https://creativecommons.org/licenses/by-sa/3.0/)], via Wikimedia Commons
https://commons.wikimedia.org/wiki/File:Paul_Hindemith_USA.jpg

p. 140 Dmitri Kabalevsky / Lebrecht Music & Arts / Alamy Stock Photo

p. 141 Dmitri Shostakovich (Portrait Dmitri Dmitrijewitsch Schostakowitchs im Publikum der Bachfeier, Deutsche
Fotothek), licensed under the Creative Commons Attribution-Share Alike 3.0 Germany license
(https://creativecommons.org/licenses/by-sa/3.0/de/deed.en)
https://commons.wikimedia.org/wiki/File:Fotothek_df_roe-neg_0002792_002_Portrait_Dmitri_
Dmitrijewitsch_Schostakowitchs_im_Publikum_der_Bachfeier.jpg

p. 142 The Fall of Berlin (Film "De Val van Berlijn" in bioscoop Royal te Amsterdam [betreft Russische film
"Padeniye Berlina"]) by Joop van Bilsen / Anefo (http://proxy.handle.net/10648/a8e37ff0-d0b4-102d-bcf8-
003048976d84) [Public domain, CC0 1.0], via Wikimedia Commons
https://commons.wikimedia.org/wiki/File:Film_De_Val_van_Berlijn_in_bioscoop_Royal_te_Amsterdam_
betreft_Russische_fil%E2%80%A6,_Bestanddeelnr_904-3431.jpg

p. 147 Olivier Messiaen (Lezing Franse compoist Olivier Messianen in Koninklijk Conservatorium in Den Haag)
by Rob Croes / Anefo (http://proxy.handle.net/10648/ad5a077a-d0b4-102d-bcf8-003048976d84) [Public
domain, CC0 1.0], via Wikimedia Commons
https://commons.wikimedia.org/wiki/File:Lezing_Franse_compoist_Olivier_Messianen_in_Koninklijk_
Conservatorium_in_Den_Haa,_Bestanddeelnr_933-8262.jpg

p. 148 Ondes Martenot by User:30rKs56MaE [GFDL (https://www.gnu.org/licenses/fdl-1.3.html) or CC BY-SA 3.0
(https://creativecommons.org/licenses/by-sa/3.0/)], via Wikimedia Commons
https://commons.wikimedia.org/wiki/File:Ondes_martenot.jpg

p. 149 Karlheinz Stockhausen in the WDR Studio by Kathinka Pasveer [GFDL (https://www.gnu.org/licenses/fdl-
1.3.html) or CC BY-SA 3.0 (https://creativecommons.org/licenses/by-sa/3.0/)], via Wikimedia Commons
https://commons.wikimedia.org/wiki/File:Stockhausen_1991_Studio.jpg

p. 149 John Cage (Componist John Cage, kop) by Rob Croes / Anefo (http://proxy.handle.net/10648/ad6eae8c-
d0b4-102d-bcf8-003048976d84) [Public domain, CC0 1.0], via Wikimedia Commons
https://commons.wikimedia.org/wiki/File:Componist_John_Cage_,_kop,_Bestanddeelnr_934-3585.jpg

p. 152 Sunlight Beaming on Green Trees by Warren Blake available at https://www.pexels.com/photo/sunlight-
beaming-on-green-trees-1477430/

p. 153 State University of Music and Performing Arts Stuttgart by Horst Eisele available at https://pixabay.com/
images/id-642383/

黃金旋律奧祕之謎——音樂修養培訓手冊 (下)

編者：陳健華
出版：英利音樂有限公司
地址：香港屯門青楊街12號鴻昌中心第一期3字樓H室
電話：(852) 2571 5671
電郵：info@yingleemusic.com

ISBN：978-988-8163-84-7

*本公司已盡力追溯版權，如有遺漏，歡迎有關人士與本公司聯絡，謹此致謝。